旅游记疫

老玩童

西藏自驾游

邓予立 著

推荐序一

山河壮丽人豪迈

　　旅行，是一项离开起居地，朝著目的地进发的空间位移活动。旅人藉此活动，得以观察沿途景色和事物，感受旅地自然景观和人文景观所带来的视听新内容和情感新体验，进而或主动或被动地与旅地展开泛文化交流。从社会学意义上说，旅行是生活空间的延伸，既是一种短暂性的「离家出走」和「悄然失踪」，又具有特殊意义的「不请自来」或「跃入」他者文化内核探宝取经。沿著特定地理路线行走的旅行，敞开了旅行者的眼界，拆除了旅地文化的「藩篱」，促进了旅人精神境界的升华。慧根深厚者，因「造访」、「邂逅」他者文化，而思而得而顿悟，并在此基础上重塑审美观、价值观和生存观，从而走向超然之境。

　　凡人多有旅行梦。渔人樵夫向往城市的灯红酒绿；白领丽人憧憬于游埠购物兼充电；啖荔、农家乐、果园采摘、大山谷宿营，都是近年备受欢迎的「短平快」实惠型旅行方式。那些久居繁华都市且具高远精神追求者，仰仗著财务已实现自由，往往以梦为马，义无反顾地踏上寻梦之旅。桃源村野，充满异域风情的「诗与远方」，便成了「目击」他者文化，实现梦想的绝佳目的地。

　　有「世界屋脊」之称的西藏，是一个令无数旅人怦然心动的地方。这块世界面积最大、海拔最高的高原，拥有雅砻河风景名胜区、拉萨名胜区和日喀则名胜风景区。这里地质地貌奇异，自然风光独特，人

文景观别具一格，拥有数量众多的宫殿、园林、城堡、要塞、古墓、古碑以及近三千座寺庙。西藏充满异域风情，又是宗教圣地。无论是信徒的虔诚朝拜，还是旅人实现梦想和执念，西藏都能满足各方人士的需要，成为人人称颂的圆梦之地。

呈现在读者面前的《老玩童西藏自驾游》，是以西藏为旅地的十九天「历险」的记录，作者边走边看，边看边思考，边思考边铺纸提笔著文，生动详实地再现了藏地风光和旅程「惊险」。本书既有记叙性文学特点，又具游记文学内蕴色彩，是一部不可多得的具圆梦意义的游记佳作。

邓予立出生于书香门第，乃香港著名企业家、金融家，北京市政协委员。

他爱国爱港，热心公益，既有参政议政的高远追求，又具收藏鉴赏墨水笔的高雅爱好。在旅伴陪同下，著者以自驾游方式，从成都出发，以 318 国道川藏线为主轴，深入高海拔西藏景区和乏人烟之地，沿途收获快乐，感受路上最美风景。无论翻越崇山峻岭、流连江河湖泊、造访城镇部落、见识地貌奇观，还是巧遇坚韧好客的藏族人民、感受信众虔诚的宗教信仰和社会巨大变化……都成了观照对象、思考焦点和抒写题材。作者以笔和镜头记录与这片神奇土地的相遇，感悟藏地「天路」承载无数人的奉献牺牲和精神信仰。表面上看，这段旅

程，是对这片壮阔山河的一份美好纪录，如果从深层次考衡，也可以看作是作者突破自我，提升思想境界的鲜活实例。

从万般事，读万卷书、行万里路，在作者身上得到了完整的统一。在商事之外，邓予立长期笔耕不歇，出版多种文集摄影集，并翻译成日文及英文版在全球多个城市发行，向世界各地展示祖国的美好，极大地促进中国与各地的文化艺术交流。这一本《老玩童西藏自驾游》，一如此前的《梦回长白 — 徜徉大东北》、《扬州印象》、《圣洁的西藏》等书籍，文字灵动，照片精美，情感充沛，富文学性和哲思性，让读者充满了阅读期待。

是为序。

程祥徽

澳门大学教授　壬寅七夕夜于濠镜

推荐序二
与智者一起行走

古贤曰：读万卷书，行万里路。世界广阔，山高水长，每个人都想透过双眼去欣赏，更想用双脚去丈量，用鲜活的体验来丰盈我们的生命。但二〇一九年突如其来的疫情阻却了行山涉水的脚步。所幸的是，我们还有书，还有与智者对话的一扇明窗，还有跟著他们的文字走过千山万水的自由与幸运。

智者乐山，仁者乐水，大智皆仁，乐山乐水。这本书的作者邓予立先生的旧作《谜一样的国家：老玩童探索以色列》，我曾有幸拜读。其鸣梁至今绕缭不绝：从三千年历史的耶路撒冷到所罗门的雅歌，从死海古卷的圣经出土到哭墙下无声的悲怆。斑斑驳驳，黄沙与绿洲、圆月与尖顶，老玩童邓老（我更愿意称他为邓兄，因为他那矫健的步伐）在以色列记下的精彩故事，至今仍如敦煌壁画一样深深拓印在我的脑海。疫情之下，邓兄旅步不止，笔耕不辍。借著《老玩童西藏自驾游》，我们得以跟随他矫健的步伐，从耶路撒冷回到中国西藏高原的雪域圣地，去一探那经幡滚动、梵唱如歌的神秘领域。

西藏对我来讲，就像是一位熟悉的陌生人：说熟悉，那里的一切似乎都在游记和报刊中处处遇到过；说陌生，那里的一切又都未曾亲历亲近，始终隔著淡淡的轻纱。我是幸运的，比读者更早随著邓兄的镜头和笔端走过西藏，在他细腻的书写和绝美摄影下，西藏已不再是陌生，而更像是久别重逢，且奉茶叙的故友。

从霓虹闪烁的海港不夜之城香港，仅仅两指翻动书页的微妙距离，沙沙声间，穿越五千里，来到了离天堂圣域最近的昙城之地 —— 西藏，跟随邓兄踏行喜马拉雅山脚下、布达拉宫殿前的旅程。

西藏的光，强烈而浓密，像极云层之上的天光，它像悬天之城，不惹世埃，细雪天落般的洁白。一千年前，文成公主的嫁裙翩跹，她的白马一定低头饮过雅鲁藏布永远奔腾的江水。大昭寺中公主进藏带来的释迦牟尼十二岁等身镀金铜像，千年来受过多少汉藏信徒敬拜。七百年前，法王八思巴创制蒙古新字，献元廷忽必烈，受册而坐床，开启达赖班禅转世受中央册封的序章。三百年前，清朝皇帝雍正派遣驻藏大臣，册封班禅额尔德尼。七十年前西藏和平解放，中央与地方，汉地与藏地，一个中华民族的大家庭跨越高山长河，固若磐石。

如果非要有一个大家庭的标志，那就选邓兄书中赞美的中国最美景观大道吧，318 国道，从上海黄浦区人民广场到中尼边界的西藏友谊桥，用 5,476 公里的气魄完美诠释著中华家园的壮美。如果还要再体现到一个点，那就跟随邓兄站在布达拉宫广场上矗立的和平解放纪念碑前，一起感受「短短几十年跨越上千年」的奇迹。

西藏江孜家家户户挂起的五星红旗，随风飘动的七色经幡，透过邓兄的文字鲜活跳入眼前。我一时不知身在港在藏？西藏行记，如在梦中，应犹去过，前世居过。我去过西藏吗？读完这本旅记时，亦真

亦幻，我已茫然不晓。

　　尽管书途同路途，但我还是期待跟随邓兄，走上这川藏高原，走遍祖国千山万水。书前的朋友，你愿意一起吗？

杨勇
紫荆杂志社长

推荐序三
以慈爱包容之心，看山看水看世界

这是第二次受邀为邓先生的书写序，倍感荣幸之外更是感谢，因为这是我又一次向邓先生学习的好机会。

三年疫情，打乱了大家日常生活，出行变得不方便甚至不可能，但邓先生却一而再，再而三冲破疫情困扰，前往各地旅游，更在此时入藏旅行，这让我在收到此书稿的第一时间，急不可待地阅读起来。

真是开卷有益，第一章〈踏上「天路」旅程〉就看到邓先生这样睿智的一段话：「于我而言，西藏不在拉萨，不在布达拉宫，不在大昭寺，是在前往的每一条路上，在流经的每一条江河、湖泊，在脚下每一座高原峡谷，掠过车前的野牦牛和藏羚羊群，在绵延不尽的雪山草地，在荒芜凋敝的无人区，在每一位虔诚的朝拜信徒的路上。」是的，这是超越，超越了一般人看山看水看人看热闹的普通旅游，邓先生透过山水，人看热闹，他看到了这天路上的人文精神，这是睿智。

天路上的人文精神更多地呈现为西藏特有的文化，通过邓先生的这本书，让我们更加直观地了解到这种西藏特有文化的魅力，以及它的宝贵传承，更有意思的是，在西藏，我们发现西藏文明，西藏文化与中土文明有着密不可分的紧密联系，这些文化，在历史上就相互影响，相互借鉴，包容共存至今，这对我们每一位中国人来说，认识、保护和传承这些有著宝贵普世价值的人文精神和文化是我们每一个人的责任和使命。

　　世界大，需要我们打开自己的心去学习，去包容。旅行，不是为了异地打卡而旅而行，更多时是我们以慈爱包容之心看山看水看世界。如果我们都可以像邓先生那样怀抱一个慈爱和开放的心去包容他人、他族，乃至他国的不同，这世界自会少些戾气，也自会呈现更多祥和美好。

　　随喜赞叹邓先生这次西藏游的文字贡献，特别赞叹他对生命、世界、不同文化的热爱，在年过七十这样的年纪，他已经到访了一百四十八个国家，写了十六本游记，他的若干摄影集和游记我都有学习和收藏，很赞叹。我们说：人活一种精神，邓先生以自己的各种付出，摄影和文字的贡献，再三证明这种对生命、世界、不同文化的热爱可强大到年过七十，仍然可以不断给身边的朋友和周围的人一次又一次带来惊喜和智慧启迪。

　　致敬邓先生，也衷心祈愿大家从此书中获益良多。扎西德勒。

水敏
德国雷根斯堡大学经济学博士

推荐序四
心灵西藏·幸福路上

本人受邓予立先生之邀为《老玩童西藏自驾游》写推荐序文，深感荣幸之至。

我与邓予立先生相识超过二十年，任职亨达集团旗下子公司 —— 台湾亨达证券投顾公司已满十八年，邓先生看待事情总是有超出凡人的远见，细腻的超前布局，经过一段时间后就会明白这些安排的智慧之处，是一位很难用文字形容的神人。

邓先生非常的善待员工，深得人心，「用人不疑、疑人不用」，在我们遇到环境起伏时，总是以信任与勉励的方式给予支持，而当我们达成与超越目标之时，必定会犒赏员工。邓先生观察力钜细靡遗，在讨论重大决策时总能帮助我们更完善的规划，且订定目标后执行魄力更是令人佩服，就如同要在七十岁前走访一百五十个国家的心愿，这必须要有过人的体力与毅力。

当我拜读邓先生二〇一一年出版的《走一趟神奇的天路》之后，发誓有生之日一定要走趟神奇的西藏。二〇一四年五月我与妹妹终于随团踏上了西藏，远离城市繁嚣，游走在这片壮阔而宁静的净土。我们当时从西安搭机抵达拉萨，第一站就参访具有鲜明藏族传统建筑艺术的西藏博物馆，馆藏令人叹为观止；布达拉宫海拔三千七百公尺，是世界上最高的古代宫殿，集宫殿、城堡、寺院于一身，堪称是一座艺术殿堂，也是藏文化灿烂的象征。当我们慢行走上九百多个阶梯，

还见识到了海拔最高的厕所（据说三百年不用人工清理），十分有趣；羊卓雍措为西藏三大圣湖之一，湖光山色，风景如画；卡若拉冰川海拔 5,560 公尺，是世界上距离公路最近的冰川之一，洁白冰雪复盖山头，显得格外闪亮耀眼；搭乘青藏铁路列车也是一次难得的体验，海拔 5,231 公尺的唐古拉山口是途经的最高点，也是最壮丽的一段；旅途中，蓝、白、红、绿、黄五彩经幡随处可见，赋予五方佛及五种智慧之含意。这是一趟涤荡心灵的净化之旅，尽管只有短短八天，却令人永生难忘。

今（二○二二）年初，邓先生出版了《圣洁的西藏》摄影集，如今再加上这本《老玩童西藏自驾游》，让我大开眼界，相较之下我的西藏之旅纯粹只有邓先生游走西藏天路的十分之一而已，实不足道矣。西藏气候多变、山路崎岖、空气稀薄、阳光辐射强、海拔差异很大，地理环境艰困，尤其在素有「世界屋脊的屋脊」之称的阿里自驾更是极大的挑战，邓先生游走西藏十九天，不仅海拔五千公尺以上没有出现高原反应，更在海拔 5,260 公尺的世界第一高峰珠穆朗玛峰牌楼前神采飞扬的跳跃，面不改色，由衷佩服邓先生过人的体力与坚忍的意志力。

有人说：西藏，

在旅游者眼睛里是令人向往的神秘之地。

在探险家心目中是梦寐以求的探险乐园。

在佛教徒心灵上是令人神往的佛界净土。

在登山者脚底下是充满诱惑的最后堡垒。

在摄影家镜头中是天堂一样的美丽仙境。

它是旅游者、探险家、佛教徒、登山者、摄影家心之所向，他们被西藏美丽风光、独特的地理环境和古老的文化所吸引，竞相踏足这片神秘的土地。

已经走访世界将近一百五十个国家的邓先生就是一位成功卓越的旅游者、探险家、登山者及摄影家，集传奇于一身，可得「老玩童神人」之美誉。在此用藏民的祝福语来祝福邓先生，期盼他继续带我们增广见闻，更深入地认识这个世界！扎西德勒！

刘惠玲

亨达证券投资顾问股份有限公司董事长

目录

西藏自驾游地图

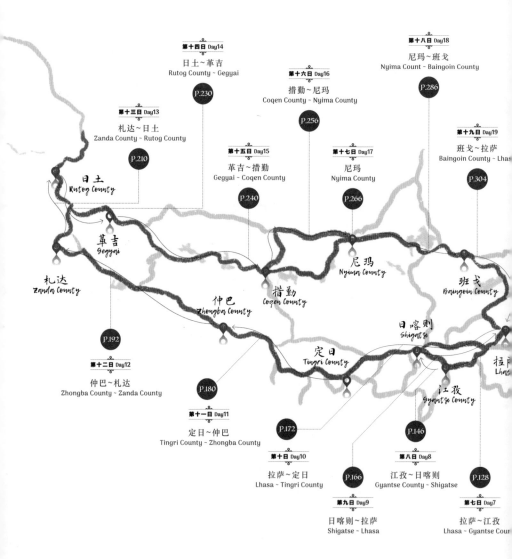

第十四日 Day14
日土~革吉
Rutog County ~ Gegyai
P.230

第十三日 Day13
札达~日土
Zanda County ~ Rutog County
P.210

第十五日 Day15
革吉~措勤
Gegyai ~ Coqen County
P.240

第十六日 Day16
措勤~尼玛
Coqen County ~ Nyima County
P.256

第十七日 Day17
尼玛
Nyima County
P.266

第十八日 Day18
尼玛~班戈
Nyima Count ~ Baingoin County
P.286

第十九日 Day19
班戈~拉萨
Baingoin County ~ Lhas
P.304

日土
Rutog County

革吉
Gegyai

札达
Zanda County

仲巴
Zhongba County

措勤
Coqen County

尼玛
Nyima County

班戈
Baingoin County

日喀则
Shigat se

定日
Tingri County

江孜
Gyant se County

拉萨
Lhas

第十二日 Day12
仲巴~札达
Zhongba County ~ Zanda County
P.192

第十一日 Day11
定日~仲巴
Tingri County ~ Zhongba County
P.180

第十日 Day10
拉萨~定日
Lhasa ~ Tingri County
P.172

第八日 Day8
江孜~日喀则
Gyantse County ~ Shigatse
P.146

第九日 Day9
日喀则~拉萨
Shigatse ~ Lhasa
P.166

第七日 Day7
拉萨~江孜
Lhasa ~ Gyantse Cour
P.128

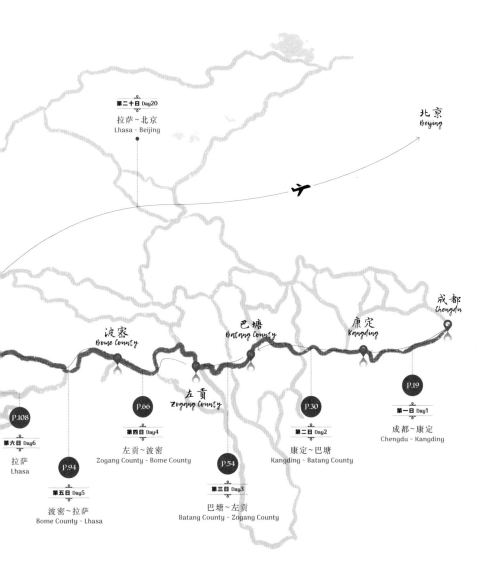

第二十日 Day20
拉萨~北京
Lhasa ~ Beijing

北京
Beijing

成都
Chengdu

波密
Bome County

巴塘
Batang County

康定
Kangding

左贡
Zogang County

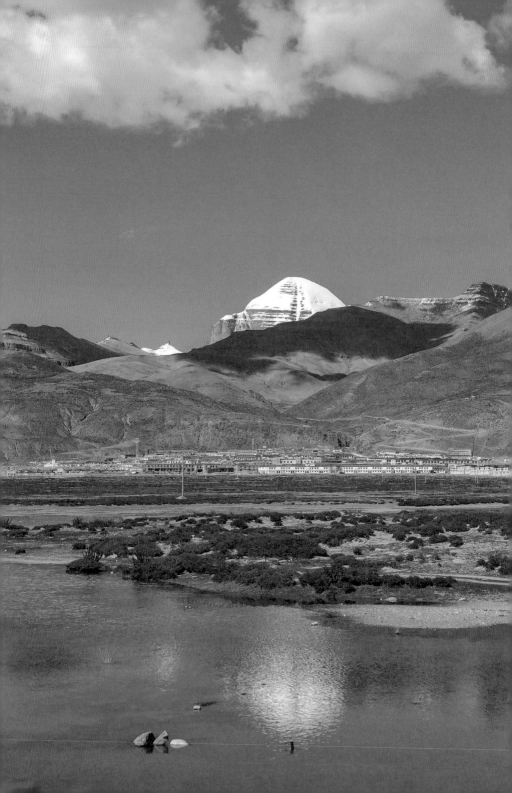

踏上「天路」旅程

西藏，一个光听名字就让人莫名心动的地方，更是无数人向往之地。「这辈子一定要去一次的地方就是西藏」，这句话，肯定大家看到和听过无数次，而对于钟爱旅行的人士来说，去西藏是一个任何时候说出来都不过时的梦想和执念。于我而言，西藏不在拉萨，不在布达拉宫，不在大昭寺，是在前往的每一条路上，在流经的每一条江河、湖泊，在脚下每一座高原峡谷，掠过车前的野牦牛和藏羚羊群，在绵延不尽的雪山草地，在荒芜凋敝的无人区，在每一位虔诚的朝拜信徒的路上。

旅途开始的前两天，我已经开始服用红景天成药，用来应对可能出现的高原反应。此行我并未出现不适症状，是否药物的效用，就不得而知了。这一次的旅程又刷新了我人生的一段新纪录，完成了一项新创举。此行我们选择了走 318 国道川藏线，途经康定、雅江、理塘、巴塘等地，其中不少地方的海拔都在四千米以上，加上每天都是长途路线，对我来说是个不小的挑战，未出发前，心情是既忐忑又期待。

第一天，我从上海出发，当天中午时分就到达成都双流机场，跟来自北京、重庆和长春三个城市的四位旅伴汇合。这天我们基本沿著

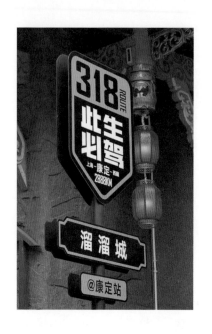

左　318 国道线上设置许多「此
生必驾」地标打卡点

右　全长 13.4 公里的二郎山隧道
修筑困难

成雅高速公路行进，然后转雅康高速，全程走的都是高速公路，大概经历了三个多小时，到达第一站的康定。我们这个小分队的成员都来自城市，行走高速公路一点都不觉得奇怪，不过如果对中国的筑路史有些许了解，就会知道这条雅康高速是来之不易。自古都说「蜀道之难，难于上青天」，在四川山岭云雾中要建造这样一条进藏高速道路，其登天难度，可想而知。这里位于四川盆地往青藏高原的过渡地带，海拔高度差异大，地质地貌极其复杂，许多路段山势陡峭，施工期间的通道铺设在悬崖上，运输物料、搬动岩石，以及电力供应等方面都极其困难，不仅如此，又因为气候恶劣，经常遇到泥石和坍塌，山体滑坡多。

建造工程从二〇一四年九月开始，总共用了近四年时间才完成，几乎每天都有十九支施工队伍一万多人同时作业，施工难度大是一方面，最让工程人员担心的是会遇到岩爆，石头像子弹一样四处弹射，危险系数极高，简直是半步人间半步鬼门。这条公路的修筑，要打通达五十公里长的隧道群，特别是一条十三点四公里二郎山隧道的贯

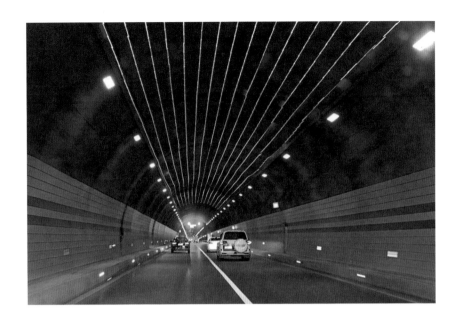

通，要穿越十三条地震断裂带，这段路又位于八度地震区内，经过建筑工程人员的千辛万苦，才终于征服这「川藏第一险」，换来了今天十五分钟穿越隧道的便捷。

另外还有一条横跨大渡河的「川藏第一桥」兴康特大桥，这是继二郎山隧道之后又一项伟大的工程。有句「大渡桥横铁索寒」就说明了大渡河的艰险，这里河水湍急，风速迅猛骤变，工程经常因强风而暂停。当我们乘车通过这条全长 1,411 米，主跨 1,100 米，被认为是世界第一的超大跨径钢梁悬索桥时，深深地感受到它的宏伟壮观。

雅康高速的建成，不只缩短两地通行时间，解决行路人的「蜀道难」，这条布满艰辛的漫漫长路更是藏区人民的希望之路，长久以来受限于地理环境，导致经济滞后，路途的艰困也造成两地的文化差异，不单限制当地人与外界接触，外面的人同样不太了解他们。高速路的建成，为两地的人们提供了一条「沟通之路」，更是一条脱贫之路。一想到这都是无数筑路工人们多年来的努力和无私的奉献，让我再次对他们致以无限敬意。

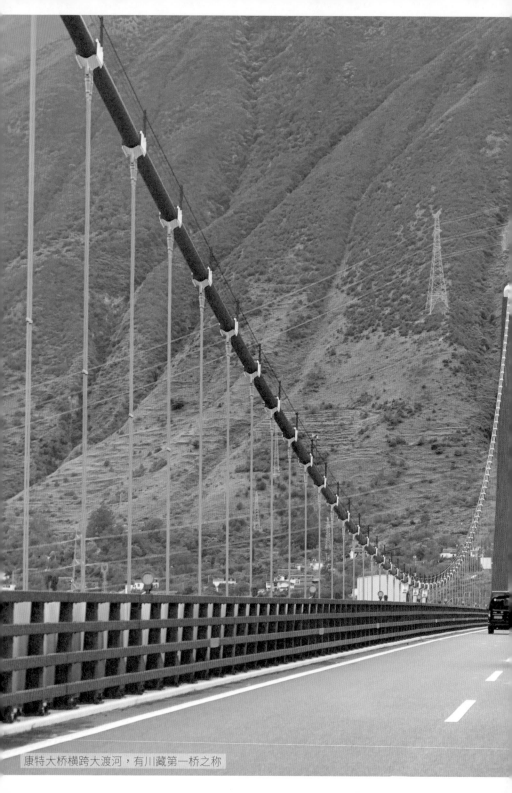

康特大桥横跨大渡河，有川藏第一桥之称

上　因为一首《康定情歌》使大家
　　认识了康定这座溜溜城

下　夜晚折多河水流湍急，咆哮著
　　穿城而过

　　到达康定时，夜幕已经落下，大伙都感到饥肠辘辘。我们把行李存放好后，马上前往老城区享用迟来的晚餐。这是我第二次来到康定，晚饭后便权充起导游，带领小分队在城内随意走走。

　　因为一首大家非常熟悉的《康定情歌》，不管有没有来过康定，想必都记住了这座「溜溜城」，知道了这里有溜溜的山，溜溜的云，溜溜的人。其实康定远不只是一首情歌，它是中国西部地区重要的历史名城，作为四川省甘孜藏族自治州的首府，是川藏咽喉、茶马古道重镇，以及藏汉交汇中心。康定是汉语名，由于丹达山，也就是今天有「入藏第一险」之称的的夏贡拉山以东称为「康」，康定这名字便是希望康地安定之意。至于藏语的名称则是「打折多」，意为打曲（雅拉河）、折曲（折多河）两河交汇处。因为「打折多」的发音与汉语的「打箭炉」相似，所以古时汉人把康定称作「打箭炉」。另外还有个民间的传说，当年诸葛亮曾经命人在此打铁造箭，才有了「打箭炉」的名称。

　　这晚游康定老城的旅客并不多，街道很安静，却富有民族特色和韵味。一条由城南湍急奔来的折多河在夜晚灯光的照射下闪著绿玉色的亮光，在郭达山脚与雅拉河汇合后流向泸定，这就是大渡河，也就是兴康特大桥所跨越的那条河。一般印象里，城内的河流多半是平缓宁静的，这里却截然不同，水流湍急，声响巨大，轰隆隆咆哮著穿城而过。

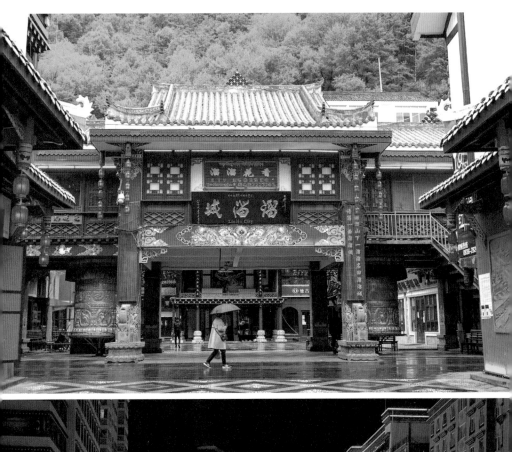

左 当晚游康定老城的人不多，
街道很安静
右 郭达山上藏传佛教的雕像

城河两岸的街道房屋基本都是新建或整修过的，老式房屋比较少见，多半隐藏在横街窄巷中。远处郭达山上在朦胧之间似乎有点点亮光，我从相机镜头里放大细看，发现山上是藏传佛教的雕像，佛像精美，颜色鲜艳，在这样的地方雕刻，想必当初的雕刻者一定满怀无比虔诚的敬意，才能无惧如此困难的环境，完成作品。

藏传佛教是指传入藏区的佛教分支，始于吐蕃王朝赞普（吐蕃王朝统治者的头衔）松赞干布时期，尼泊尔尺尊公主和唐朝文成公主将佛像佛经带入，松赞干布皈依佛教，建大昭寺和小昭寺。八世纪中叶赤松德赞迎请古印度僧侣，将印度佛教传入西藏，莲花生大师融合西藏本土宗教，奠定藏传佛教基础。以上为藏传佛教前弘期。经过灭佛运动等的破坏而沉寂，至宋朝初年，才又渐渐复兴，并逐渐形成几大派别，这段期间为后弘期。
藏传佛教分为不同派别主要是因师承、地域，或对经典的不同理解等原因而有所划分，主要派别包括：

- **宁玛派**：是最古老的派别，源于赤松德赞从印度邀请来的莲花生大师，由于该教派僧人戴红色僧帽，又称红教。
- **萨迦派**：因其主寺 —— 萨迦寺建在后藏的萨迦地方而得名，也是藏传佛教唯一世袭至今的教派。由于寺院围墙涂有象征文殊、观音和金刚手菩萨的三色花条，又称花教。
- **噶举派**：支派最多的教派，因该派僧人按印度教传统穿白色僧衣，故称白教。是最早实行活佛转世制度的派别。
- **噶当派**：藏语「噶当」意为用佛的教诲，来指导凡人接受佛教的道理。由于十五世纪兴起的格鲁派是在噶当派教义的基础上发展而来，因此原属噶当派的寺院后来都逐渐成为格鲁派的寺院，噶当派从此在藏区隐灭。
- **格鲁派**：宗喀巴大师所创，由于戴黄色僧帽，又称黄教。格鲁派具鲜明特点，且有严密的管理制度，很快就后来居上，成为藏传佛教的主流。其中两位弟子采用噶举派的活佛转世制度，分别为一世班禅和一世达赖，更自五世达赖喇嘛开始，西藏出现了政教合一的制度。

康定城内的巨大转经筒

　　在返程途中，我们遇上在广场上跳舞的当地人，我觉得与一般内地常见的广场舞不同，是热情又随意的藏族舞蹈，那种发自内心的快乐同时也感染著我们，队中的小伙伴忍不住兴奋加入，就连我这个在跳舞方面有点笨手笨脚的老者，在这热闹的氛围下也忍不住动了动胳膊和双腿。

　　我们仅在小城留宿一个晚上，隔日就要继续出征，来不及更进一步探索这座小城的奥秘。我记得原国务院总理朱镕基曾到此游历后，赞叹这里是：「海外仙山，蓬莱圣地」。这话并无夸张，两次的到访，我对它也留下深刻美好的印象，并期待下次重访，再登上跑马山蹓跶一番，俯瞰康定全景。

康定城一隅，右下为清代著名将领岳钟琪雕像，他曾多次至藏区平乱

一切始于 318 国道

> 我希望能在我们的国土上找到能够代表我国辽阔国土，壮丽山河的象征物。寻找的结果，发现横穿我国东西大致沿著北纬三十度线延伸长达五千多公里的 318 国道是最佳的选择。我们在这里把它称之为『中国人的景观大道』。
>
> ——摘自《中国国家地理》杂志〇六年十月特刊

《中国国家地理》中介绍「中国人自己的景观大道」，印象最深的有两条，一是横向的 318 国道，一是纵向的 219 国道，尤其是 318 国道川藏线上的精华部分，又被誉为「中国最美的景观大道」。318 国道的起点在上海黄埔区人民广场，终点为中国和尼泊尔边界的西藏友谊桥，全长 5,476 公里，几乎和北纬三十度线重合。这条国道被人们赋予了太多的意义，也被无数旅人寄予了厚望，每一年都有来自五湖四海的旅行者们以各种方式踏上这条朝圣之路。旅人们视其为最初的梦想和最想要去的地方，未曾走过的人，也将之视为人生的愿望。今天，我们的行程就要踏上这条令无数人魂牵梦萦的 318 国道了。

我们一早从康定启程，小城的海拔不过两千多米，小分队全队队员的身体都完全没有什么不良反应，不过往后的路段就要开始往高海

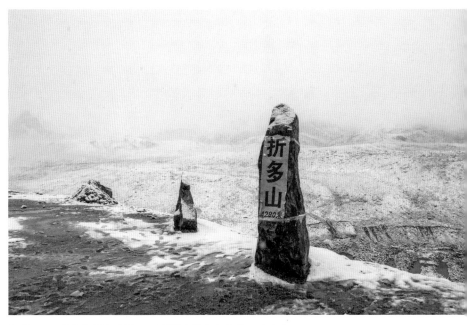

海拔 4962 米高的折多山是 318 国道入藏方向的第一座高山

拔攀升了。第一个关卡就是海拔 4,962 米高的折多山，是 318 国道入藏方向的第一座高山，折多山垭口被冠上「318 入藏第一垭口」。「折多」在藏语里是弯曲的意思，从名称上就提醒了我们会遭遇弯弯曲曲的山路。领队英子表示，此山正是甘孜与青藏高原的一道地理分界线。

　　在这里也真切感受到 318 川藏线「隔山不同天，一天有四季」的说法。早上从康定出发时，还是晴空万里，当我们的四驱车盘山而上，接近折多山高处时，气温骤降，已是雨雪纷飞了，垭口整个被云雾所笼罩，所幸大伙都带备了御寒保暖的羽绒服。

　　这是我继二〇一九年后再度攀上折多山，在纷纷雪雨中四下观望，浓雾中的白塔多添一份圣洁。因为是进青藏高原后遇到最高的海拔，大家都小心翼翼，不希望首战就被高原气候和海拔所击败。尽管我并未因高海拔而产生高原反应，不过要想登上折多山高点，远眺有「蜀山之王」之称的贡嘎山，需要沿木栈步道往上走，然而步道铺满积

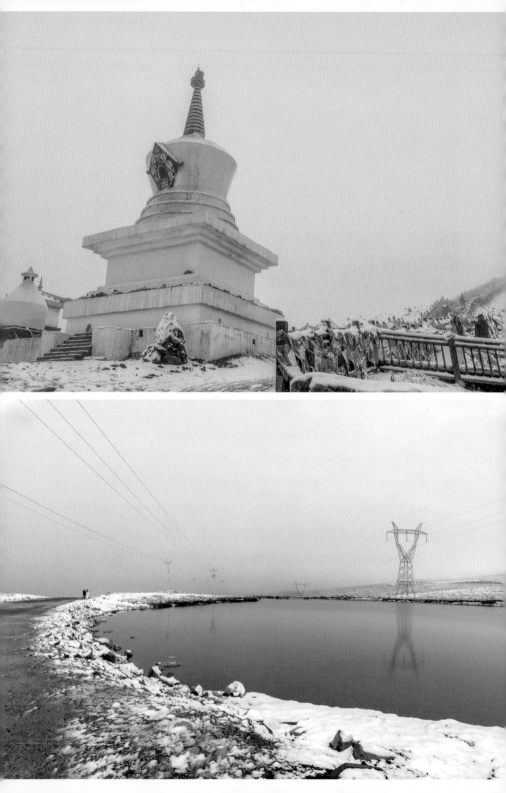

上　折多山上的白色佛塔和后方
　　登上高点的木栈步道

下　山谷间有不少清澈水潭，一
　　根根高压电杆竖在潭水旁边

雪，风势又大，要想登山，还真有举步维艰的感觉，只得黯然放弃，带著一点遗憾继续上路。

逗留在垭口期间，雪势愈大，天气也变得更冷，我们赶紧沿公路盘绕而下。这段从高处下来的路，走的是名副其实、弯弯曲曲的公路。

山谷峡谷间还有不少清澈的溪流和水潭，一根根高压电杆竖在潭水旁边。

翻过折多山后，青藏高原就从这儿开始了。沿山路往下走，到了有「摄影家天堂」的新都桥，海拔较低，约三千多米。这也是我两年前游过的，这天眼前景色跟上回变化不大，不过现在是新秋时分，草还是绿色的，柏杨树也都还未变成金黄。若下次有机会再来，最好选择深秋，到时可以欣赏新都桥著名的美丽秋色。

新都桥是甘孜藏区的一个小镇，我却不知它为何会得到「摄影家天堂」之美称。英子解释，小镇是前往西藏的必经之路，当旅客到了折多山，见到高山周遭都是荒芜光秃的石山，到了山下的新都桥，景色截然不同，大片大片的高原草甸，潺潺流水，牛羊遍野，还有散落在山野间的藏族村落和寺院，简直是一新耳目。可惜今年秋天来得较晚，尚未迎来这里最美丽的时候。

新都桥前面就是雅江县，藏语是「亚曲喀」，也就是河口的意思。当地有高山、河谷和高原，又位于雅砻江上，因为它恰好位于高山峡

新秋时分的新都桥还是一片绿

左　途中行经的藏族村落
右　新秋时分的新都桥还是一片绿

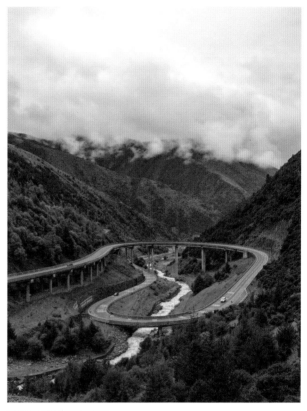

蜿蜒险峻的公路工程

谷和草原的交界处，地形落差极大，地貌独特，县城盖在悬崖上，所以有「悬崖江城」之名，更因为盛产松茸，是「中国松茸之乡」。松茸盛产期是六至八月，这次我刚好错过了，否则顺手带些回家，与家人分享，让大家尝尝中国松茸的滋味。去年我在意大利白松露节上吃了不少松茸，今年又遇「中国松茸之乡」，两年间连番与东西方的松茸结缘，十分有趣。

　　既然来到松茸产地，我们也不愿错过尝尝此地的特色松茸餐。听当地店家说，雅江松茸每年采集量逾千吨，正受到日本、韩国食客的喜爱，他们不惜万里路程，来到这里采购。松茸可说是当地重要经济作物之一，为当地村民带来收益。

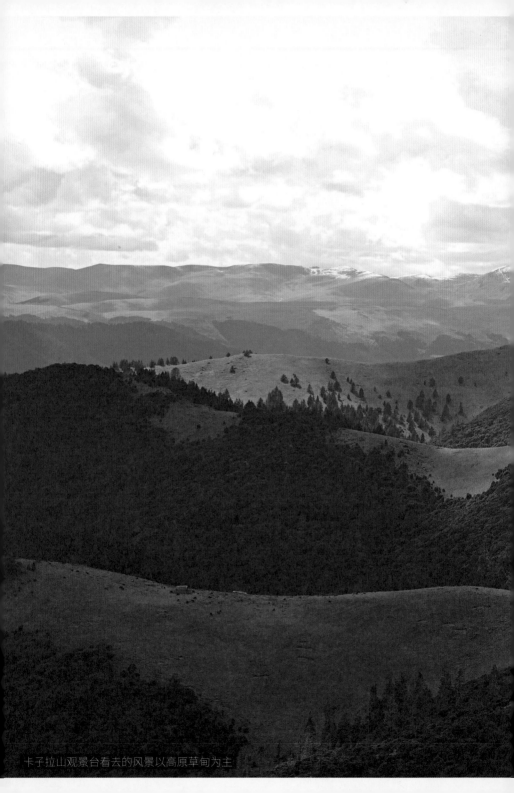
卡子拉山观景台看去的风景以高原草甸为主

上　川藏线上著名的「天路十八弯」

下　剪子弯山观景台

　　餐后我们准备赶往今天的目的地巴塘县，不过在此之前，会在中间站理塘停留。前往理塘途中有一条川藏线上著名的「天路十八弯」，山路弯环，左弯右拐，地势非常险要，是对小分队司机小陈师傅驾驶技术的首次考验。待车行至半山腰时，我回望雅江方向，只见云雾缭绕间，峰峦叠嶂，绿树如茵，穿行在如此美景中，真令人振奋。

　　要通过十八弯，需翻过高尔寺山、剪子弯山和卡子拉山这三座山，一路上绝美的风景让我们走走停停，尽可能留下美丽的照片。剪子弯山的山如其名，山路盘旋曲折。当我们来到海拔 4,288 米的观景台，已没有折多山的雨雪霏霏，晴空如洗，白洁的云朵彷佛触手可及，云很近、天却很远。远望是绵延的青山，俯瞰山下遍植茂密的云杉和冷杉，多条五彩的经幡随风飘动，秀丽的景色令人流连忘返。

　　五彩经幡又叫做风马旗，在藏区经常可以见到悬挂五彩经幡，是流传已久的宗教习俗。这种方形的彩旗共有蓝、白、红、绿、黄五种颜色，各自象征天空、白云、火、水和土地，颜色的顺序不能更动。彩旗主要用于祈福，上面印有佛经，当风吹动经幡，就代表上面的经文被诵读了一次，不但传达人们对神的祈愿，也累积了修行功德。

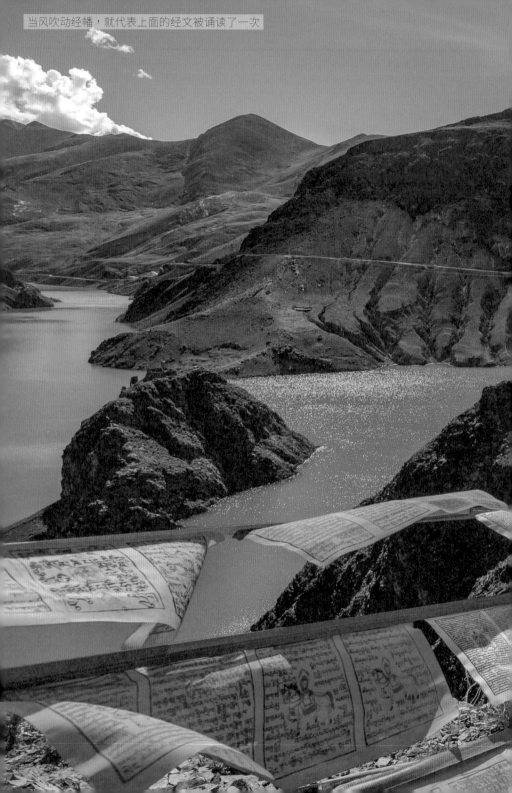
当风吹动经幡，就代表上面的经文被诵读了一次

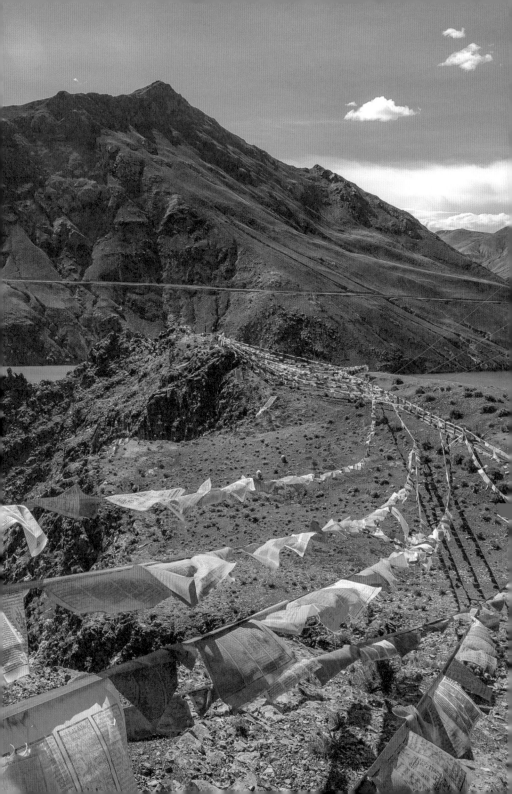

　　我们继续行进，绕过几个弯，又到了另一座海拔 4,668 米的尼玛贡神山。这儿有一块刻著「尼玛贡神山」的大石碑，吸引了大伙的目光，我当然不会放过拍照留念的机会，因为这证明了我又成功越过了另一座高峰。石碑左侧竖立一座金色转经筒，往前是一排商店，不过因为疫情关系都处于关闭状态。这时一位骑行的朋友路过，我也借了他的单车一用，在石碑前留影一张，假装老玩童骑行到此。

　　据司机小陈师傅说，截至目前为止，我们才完成全天行程的一半，不过后面沿途的景色会越加精彩，切勿错过。另一位小旅伴王晶藉机向我讲了一个真实的故事，跟我们下一站「天空之城」理塘有分不开的关系，那就是在理塘土生土长，几乎一夜成名的少年丁真。因为一位摄影师偶然把他拍下来，制成小视频，使他一跃成为网红，现在他俨然成为理塘最具活力的代言人。当我们后来进入理塘县境内，带有丁真照片的宣传板到处可见。他一双炯炯有神的眼睛，看来神采飞扬，牵动了旅人游理塘的兴趣，据说理塘就是因为他而带动旅游业，藉此发展经济，连无数文青一直倾心仰慕的仓央嘉措也暂时屈居丁真之下，网络传媒这玩意影响力实在不容忽视！

　　理塘这座小县城处在海拔 4,014 米的高原上，是名副其实的「世界高城，雪域圣地」，国道 318 线上设置有「此生必驾」地标打卡点，二〇一八年首个打卡点就落在理塘西城门，几乎每个路过的旅人都会

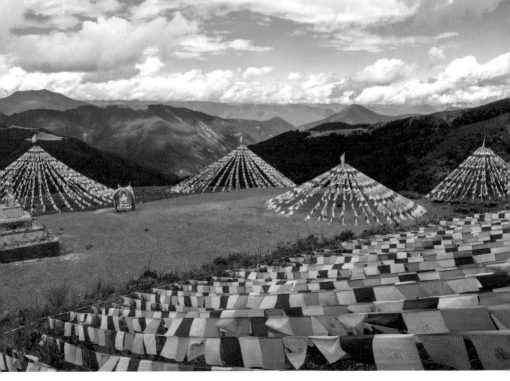

左　刻著「尼玛贡神山」的大石碑
右　理塘一隅

在此拍照留念。除此之外，理塘本身历史悠久，是汉藏交汇处，文化底蕴深厚，是了解藏传佛教、藏区文化的重要之地。不过我们此行匆匆，并未在县城停留进行深入访游。

离开理塘后，距离最终目的地巴塘还有一段路，途中需要翻越一座平均海拔四千五百多米的海子山，海子就是湖泊的意思，这区内有1,145个大小海子，规模密度可说是全国之最。除此之外，如同一片蛮荒之地，充满嶙峋怪石，不见任何树木和河流。其实这里是古代冰体的遗迹，可以见到许多冰蚀地貌，例如形态各异的海子是冰蚀岩盆，满地的砾石则是冰川漂砾。

这里最值得一观的就是被称为姊妹湖的一双湖泊，是由高山雪水汇集而成。要想欣赏它们，非得更上一层楼，登上更高海拔的观景台不可。不过一般路过旅客都「畏高而逃」，不愿意登上去。我见机会难得，非登高远望不可。在观景台上，远望两座高山湖泊，彷佛从天上坠落人间的两面镜子，在夕阳下散发宁静平和的氛围，海子柔美，雪山刚毅，矛盾却又和谐。

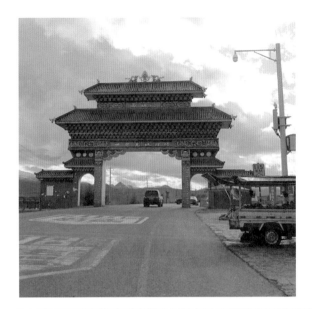

理塘西城门是热门打卡点

理塘是历史悠久的高原老城

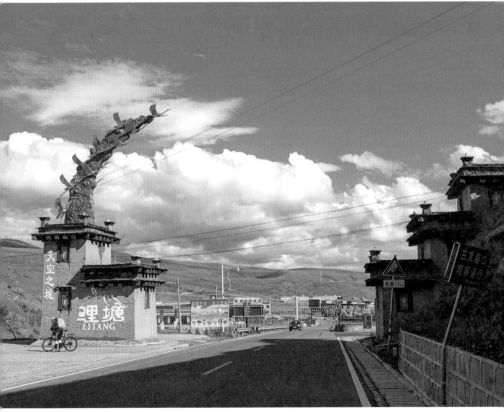

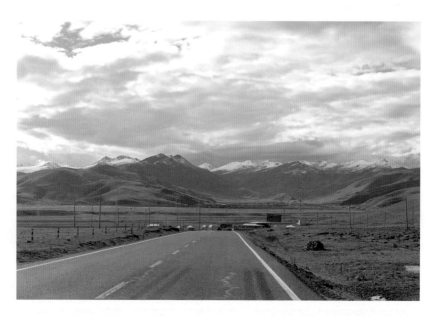

左　理塘往海子山沿途风景

右　远望两座高山湖泊，彷佛从
　　天上坠落人间的两面镜子

今天的终点巴塘遥遥在望，我们从理塘驾车至今，已接近一百七十公里，尽管沿路风景漂亮，但毕竟大家坐了一整天的车，已感到疲惫不堪，小陈师傅的劳累更不在话下，都希望能早点赶到目的地歇息。兼之天色已晚，大家的心情不免有些焦虑，担心夜间行车的安全，根本无暇欣赏车窗外的夕阳。当我们好不容易离开公路、抵达巴塘时，太阳已全然落下，正是华灯初上时候。

我们放下行囊，在下榻处安顿好。对于接下来几天，开始产生愈来愈多的期待。进藏前的风景已经那么引人入胜，等到真正踏入西藏，又将会与何种风景相遇？

西藏，就在前头！

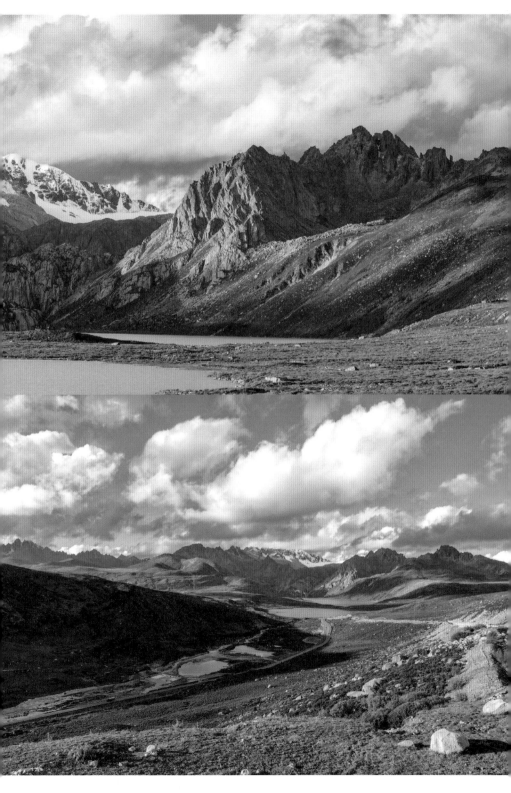

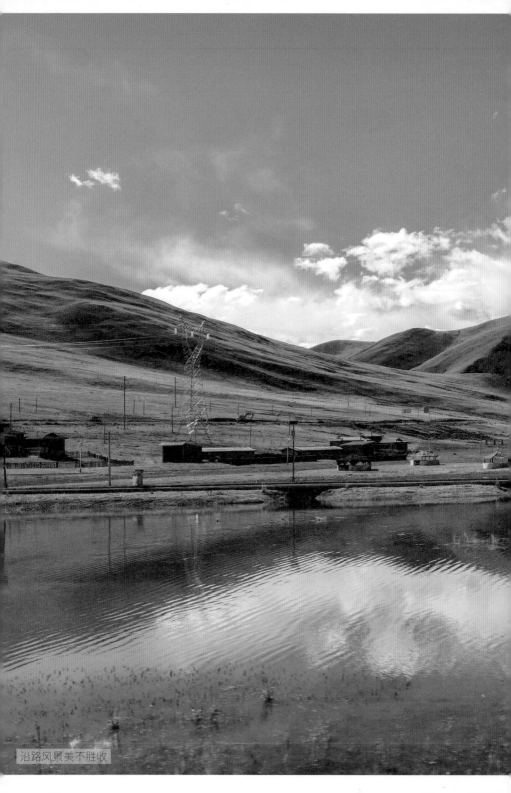
沿路风景美不胜收

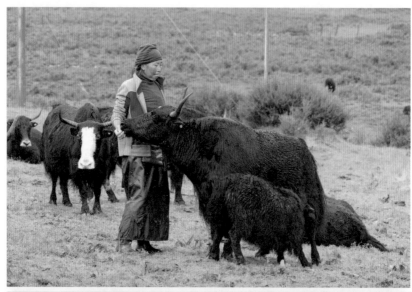

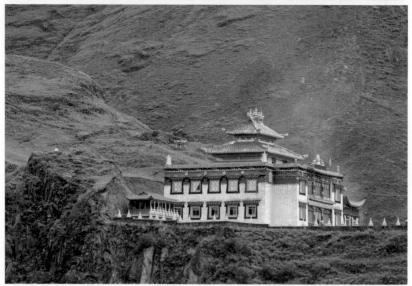

上　藏民与牦牛

下　途经的寺院

巴塘的小插曲

隔日一大清早，金灿灿的晨光早已照进房间，我抖擞精神，赶在出发前，花点时间探访这个有「高原江南」之称的巴塘县。

巴塘县是我们这次从川入藏行程中，在四川的最后一站，过了川藏两省的界河金沙江，就到了西藏的地界。巴塘在海拔不到三千米的巴曲河谷平原上，全年平均气温在十三度，是适合人居、营商和放牧的地方。导游兼领队英子在前一晚用餐时，介绍巴塘是民间艺术「弦子」之乡，弦子是藏族民间舞蹈的一种，每逢节日、婚嫁喜庆，或是集会等场合，当地人就会热情地跳起弦子舞。跳舞的时候会围成圆圈起舞，或有时男女分站两边跳舞，舞蹈的节奏是根据藏族拉弦乐器 —— 弦子的音乐节奏，弦律活泼热情，舞蹈则轻松抒情。

距离大伙出发的时间已经不多了，要深入访游是不可能的，幸好我们下榻的酒店就在热闹繁华的市中心，附近不仅有政府司法单位，巴塘县的教育园区也在隔邻，里面有好几所中小学。九月正是新学期开始，还未到学校上课时间，已见许多家长领著学生们聚集在大门外面，学生穿著整齐校服，人数虽多，但并没有大声喧哗的现象，秩序井然。学校不远处是一间室内菜市场，外面也有不少藏、羌市民摆起摊档，贩售各类蔬果、肉类和日用品，商品应有尽有。虽然时间很

短，我在路上所见，从他们面上挂著的笑容，可以感受到当地人民的生活平和。对于我们这些初来乍到的外地人，也都是腼腆中带著和善。

别过巴塘，正向金沙江方向出发之际，我们小分队一位旅伴小赵居然遗失了身分证，翻遍行李箱和各个口袋仍未能找到，大伙都跟著著急起来。眼看即将进藏，没有证件是无法通过一路上的检疫站，只好赶紧向当地有关管理单位查询。经过了解，原来可在当地派出所补办一张临时证明文件，作为身分识别。整个补领过程很顺畅，在巴塘这样一个人口只有约五万人的小县城，公家人员的办事效率却特别快，真是出乎意料之外。只不过十五分钟，我们的小旅伴就顺利取得补领的文件，面带笑容地从派出所走出来。

这次小插曲只是我们行程中众多意外的第一道坎，后来发生的事，容后再述。

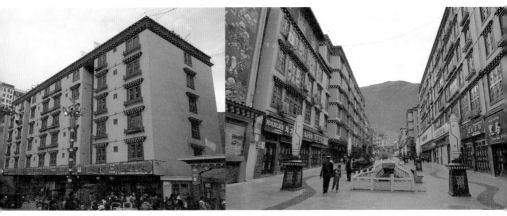

巴塘市区景色

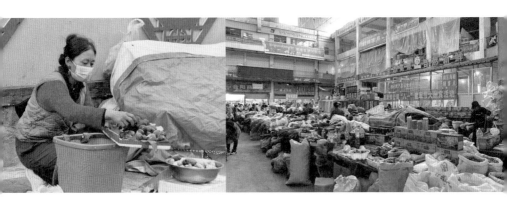

巴塘市场与路边摊档，商品应有尽有

学生们聚集准备进入学校，秩序井然

过金沙江、入西藏

经过一番扰攘，大伙继续踏上新征途，准备进入西藏！

天阴有雨，依然难掩我第二度进入西藏的兴奋心情。十年前我曾随团到过西藏几个著名的景点如拉萨、林芝等地，跟当下小分队自驾深度游的差别相当大。此行在藏区为期十八天，也算是刷新了我在国内旅游的记录。

我们沿著 318 国道，直奔金沙江。它因含大量沙土，导致江水呈黄色而得名，古时又有「泸水」、「绳水」和「淹水」等名称。金沙江是长江的上游，同属于长江流域一部分，它的源头是青海省唐古拉山，流经川、藏、滇，金沙江波涛汹涌、水势湍急，浪花拍打两岸高耸的峭壁，元朝李京写有「两崖峻极若登天，下视此江如井里」的诗句，描绘了金沙江险恶的地势。

这虽然是我首度经过金沙江，却因为毛主席的诗句「金沙水拍云崖暖」，而对它怀有亲切熟悉的感觉。一座金沙江大桥横架在大江上，是连接川、藏两省的界河和界桥。大桥两端分别标示了「四川」和「西藏」，是旅客们过江时的热门打卡点。

车开过大桥，只不过几分钟时间，就从四川进入了西藏的芒康县。因为疫情缘故，旅客入藏，免不了经过防疫检查站。我因为持有

的是港澳地区居民通行证，检查站的电子系统无法辨认，未能像小分队其他成员那般迅速且方便地通过，得由检疫员进行必要的询问，填报行程历史和进藏行程，才终于获得放行，与大伙一同往县城前进。

芒康县是西藏的东大门，位于东南部，川、滇、藏三省交汇，在藏语的意思是「善妙地域」，过去是茶马古道在西藏段的第一站。通过了检疫站后，车子再开上 318 国道，一开始是双线双开的平坦大陆，接著逐渐进入「蛇行」的曲折路段。国道夹在峡谷之间，身旁伴随前行的是浊浪滔滔，汹涌翻滚的金沙江支流 —— 西曲。

随著路面渐渐崎岖不平，在约五十多米宽的峡谷间，对向来车竟不时出现较大型的货车，我们的小陈师傅灵活闪避，但也足够让我们胆战心惊。西曲两边尽是林木葱郁的崇山峻岭，风光绮丽，我多次想停车取景，都因为公路太窄而未能如愿。听英子讲，今年夏天雨水特别多，西曲上游好发水患，峡谷两边常有裸露的土石滑落，引致坍方和路面受损。为了修补落石造成的路面坑洞，一路上见到好些修路人员赶工，这可把小陈师傅忙坏了，眼睛紧盯前方不敢有丁点的放松，既要避开施工的队伍和对向来车，又不忘注意突然的落石，以及拦堵在路上的石块。经过两个多小时，我们才终于脱离了较为糟糕的路况，走进芒康城区。

芒康县很小，不到两万平方公里，人口也不过七万多人，县境内

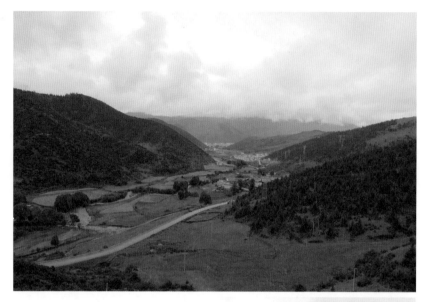

上 途中经过的小镇

下 正在兴建的藏式民居

较为著名的包括芒康滇金丝猴自然保育区、莽措湖风景区和一座历史悠久、属于红教宁玛派的尼果寺等等，不过此行小分队只是路过，稍事休整就要继续赶路。我利用午餐的间隙，在城内绕了一圈，当地街道干净，环境幽静，居民生活悠闲，是一座典型的慢活城市。

　　午餐后我们再度启程，这一段 318 国道就与先前完全不同了，路面情况十分良好。我们此时已进入高原地带，车窗外面美景不绝地映入眼帘，要么是绵延的雪山，无垠的草甸，要么是清澈的溪流，碧绿湛蓝的湖泊，又或是迎风摇曳的五彩经幡，尽管山重水复的美景不断，但到每一个景点，总让大家惊喜连连。

　　进入芒康县遇上的第一座高山是拉乌山，海拔高 4,376 米，与其他高山相较，算是一个比较平缓的山垭口，我与旅伴们一起在垭口的路标前留影。从垭口的山门牌坊环顾四野，到处是茂盛的草甸、植被，复盖原本光秃的黄土坡，静寂的山峰间漂浮著袅袅云雾。

　　从山垭口下山，经过迂回曲折的公路，路旁一片片成熟饱满的青稞田，正等待藏民们收割；牛羊一群群在山坡草甸上悠闲觅食；藏式房屋、彩幡、白塔和转经筒等洒落在山谷间、溪涧旁。这些充满地方色彩的人文风情，在我们往后的路程中，成为常见的风景。

　　下一站如美镇位于群山之间，澜沧江边，已出现在我们的视线中。镇的规模很小，人口只有五千多人，却是川藏线上的咽喉要地。

我想起一九五〇年进藏的第十八军战士们冒著严寒、饥饿、疲乏和负重，从四川乐山进军、翻越雪山、跨过冰河，抱著「死在西藏、埋在西藏」的决心与勇气，他们逢山开路，遇水搭桥，喊出了「让高山低头，叫河水让路」这震撼人心的口号。

如美镇是 318 国道上的必经之路，镇上有两座桥，一新一旧，相距三百米，都叫澜沧江竹卡大桥。一条拱桥架在奔腾汹涌的澜沧江上，两岸是垂直的山崖陡壁，地势险峻，桥侧保留一座当年藏军留下来的碉楼，外墙弹痕累累，诉说著过往的战事。这里还有一座专为保卫大桥驻军而建的竹卡兵站。

小镇建有一座纪念碑和一座烈士陵园，可见在如美镇上发生过不少故事。纪念碑位于桥边，刻有毛主席「为人民利益而死，就比泰山还重」几个大字，是纪念在六零年代遭到西藏叛匪围困在碉堡内的一排解放军战士。他们坚守阵地，被叛匪断水断粮，待救援的部队赶至时，整排战士已全部牺牲。后人为纪念这些英勇的战士，在一九六七

左　山上的五彩经幡与六字真言雕刻

右　藏式房屋、彩幡、白塔和转经筒
　　等洒落在山谷间、溪涧旁，是路
　　程中常见的风景

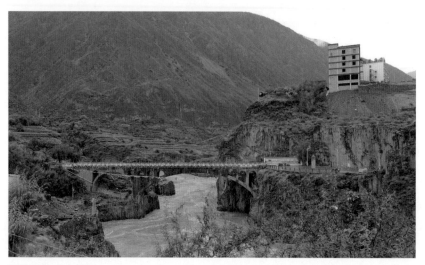

澜沧江竹卡大桥

年建起这座纪念碑。至于桥后面的烈士陵园，则是为了建筑澜沧江大桥而牺牲的五十多名建桥战士。无论是保卫人民、抗击叛匪的战士，还是与天险斗争的筑桥战士，他们无畏无私的行为，都值得我们的致敬与感怀。

为了赶在黄昏前到达左贡，我们又越过海拔 5,130 米、川藏线上最高的东达山垭口，简直与海拔 5,120 米的珠峰大本营比肩了。这是入藏以来，我第一次登上如此高的山峰。一般来说，海拔每上升一千米，氧气就下降 10%，因此五千米左右的氧气只有平地的 50%，因为不适合人类居住，甚至被称为「生命禁区」。

我们到达东达山时，飒飒的寒风刺骨，天又飘起大雪，在强大风速的「助长」下，更觉得冷气袭人。此地每年至少有十个月下雪，现在山峰已银装素裹，在雪雾中若隐若现，大伙彷佛进入另一个异域世界，拍出的照片也彷佛刻意设置成黑白画面。面对如此恶劣的天气，幸好小分队全体成员都未出现高反，不过在氧气稀薄的高山上，不宜久留，拍过照留念后，迅即沿著望不到尽头的盘山公路一路向下，奔往今日的终点站 —— 左贡。

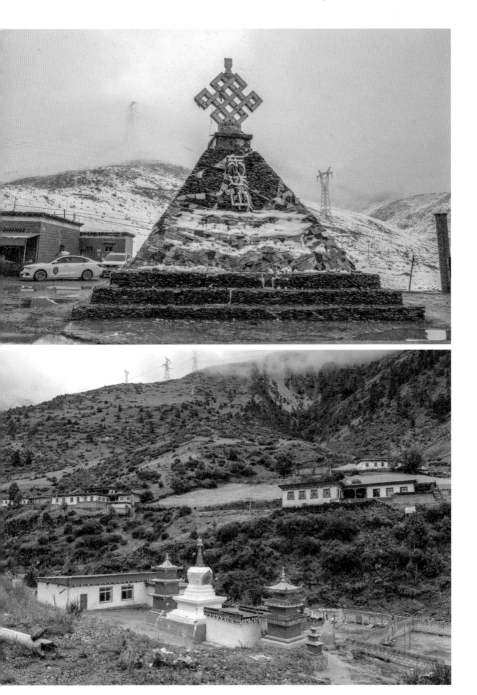

上　银装素裹的东达山垭口
下　途中经过的民居和白色佛塔

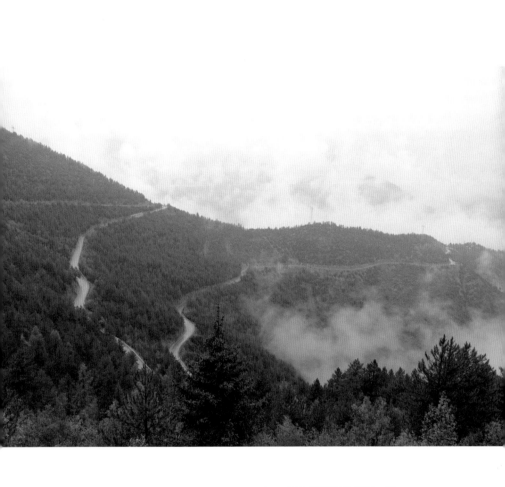

左　途中向骑行者借车一骑

右　山中蜿蜒曲折的道路

群山之中的民居

Day 4

从左贡到波密

惊险怒江七十二拐

今天天气放晴，我一早起床，推开窗，迎面是云雾缭绕的群山，远山山峰在云雾中若隐若现，美得像幅泼墨画。

左贡县位在西藏东南方的高山峡谷地带，东达山、多拉山、茶瓦珠山和茶瓦多吉志嘎山等等都在县境内，「两江一河」的怒江、澜沧江和玉曲河更是以「川」字型自北向南纵贯全县。它是昌都市下辖的一个县，西面毗邻八宿县。听英子说，我们今日的行程总共得走四百多公里，费时约六个小时，而八宿县就是途中会经过的一个站。沿途要攀山越岭，不过风景十分怡人，有多处适合摄影的景点，不容错过。四百多公里听起来相当可观，但其实算是小儿科，往后甚至有几次在一天内走了长达六百多公里的路程。

事不宜迟，大伙用过早餐就准备出发。可惜时间紧迫，未能在左贡县城停留久一点。县城本身的规模不大，以一条主要大街贯通，街道相当整洁。

离开左贡县后的 318 国道基本上是沿著玉曲河修筑，玉曲河是怒江的支流，河如其名，景致秀丽，河道蜿蜒。我们一路前行，两边高山一座接一座，晨雾缠绕，大自然的画廊十足是人间仙境。

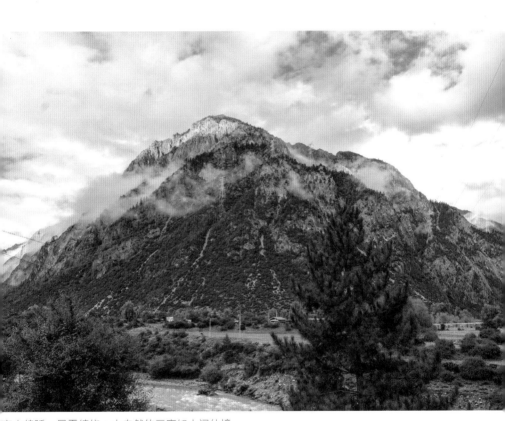

高山绵延，晨雾缠绕，大自然的画廊如人间仙境

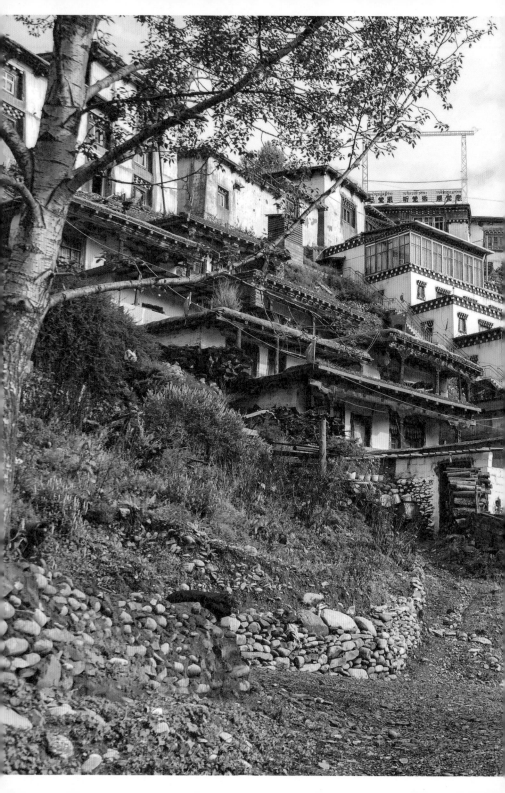

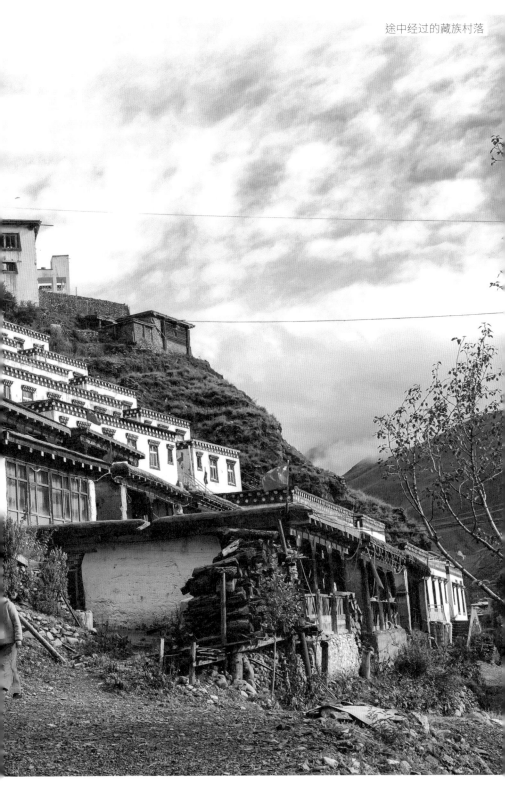

厦门援建的新楼房

　　途中穿过左贡县大大小小的藏民村落。左贡同样落实改革开放政策，尤其是 318 国道的开通，更让全国各地喜欢自驾和骑行游的旅客络绎不绝。为提供旅游服务，很多民居纷纷改成民宿和「藏家乐」的餐馆，旅游业带动了经济发展，藏民生活也随之得到改善。公路旁边见到不少两层楼高的新楼房，墙上写了「厦门援建项目」，这是在政府的号召下，动员全国省市对西藏加以援助，尽速建起新的楼房，改善藏民的生活。

　　在乡间路上，我们偶遇一位藏族老人，她手持佛珠，腰板硬朗，精神丰铄。我举起相机为她拍照，她表现得有些羞涩，却不闪避，待我拍照后，还向我挥手告别，态度非常友善。

　　左贡之后，接下来要路过的邦达镇已属于八宿县，它是藏南线和北线的交汇点，也是过去「茶马古道」的必经之地。前往邦达的 318 国道夹在田野和河道之间，此段道路难得平坦，畅通无阻，我们所经过的藏家村落栉比鳞次，让我不禁联想到前段时间深度旅游时造访过的瑞士小镇。

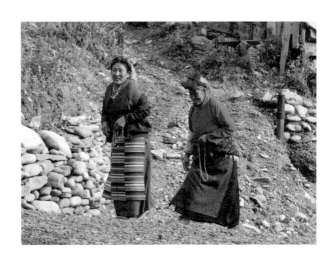

上　在左贡遇到的藏民
下　秋收季节，放眼望去一大片的青稞田

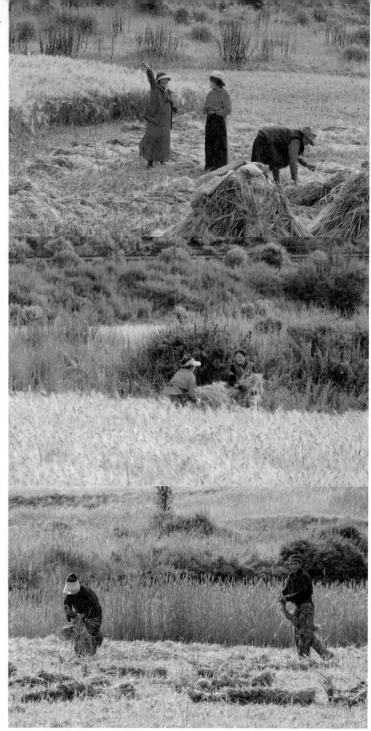

藏人挥动镰刀收割的熟练动作，此情此景，
与米勒名画《拾穗者》有几分相似

从高处俯瞰邦达镇

　　现在正是秋收季节，路旁的田间正上演著「青稞成熟时」。青稞是大麦的变种，一年收获一次，因为耐寒与适应性强，成为西藏的主要作物，西藏被称为「青稞之乡」，确实当我们进入西藏后，青稞几乎随处可见。在公路边，我们巧遇一群正在农地里忙碌收割青稞的农民，于是把车停在路旁，走近一点观察。只见他们弯下腰身，挥动镰刀的熟练动作，此情此景，竟然与米勒名画《拾穗者》有几分相似。

　　我们一路和蜿蜒流淌的玉曲河相伴，只怪一路的美景太多，每个都不想错过，唯有让车走走停停。也由于时间不多，我们并未进入邦达镇逗留，掠过之后，旋即沿著迂回曲折的盘山道路一路向上，未几就到达山腰间的观景台。从这儿俯瞰邦达镇，见到一片大草甸，彷佛一块由低矮茂密的大蒿草和苔草织就的毛茸茸绿色巨毯，景色无比壮阔。

上　两台卡车在弯道会车
下　有名的怒江七十二拐

　　车子缓缓往上爬，由于山势起伏较大，行车间我们并未注意到海拔高度，直到车子开到业拉山垭口，见到路边的标示牌写著「业拉山·海拔 4,658 米」，我才赫然发现自己竟又来到了一座高峰。业拉山，又叫怒江山，山顶上的地质很特别，裸露的岩石因风化等作用，呈现灰白色，扭曲奇特的模样，怪石嶙峋，形似喀斯特地貌。

　　在垭口观景台前面，形成一列长长车龙，大家自然都为一睹川藏著名的天险 ——「怒江七十二拐」而来的。我与两位旅伴在两个月前曾游过四川秀山，见识到「四十五道拐」的自然景观，当时弯弯曲曲的道路已让我大为震撼，这次的「七十二拐」更有过之而无不及。我从观景台探头往下望，盘山公路连续不断的大弯道看起来刺激惊险，令人瞠目结舌。我听身旁有旅客提到，这些蜿蜒扭曲、拐来拐去的羊肠道不只七十二拐，实际上应该有一百三十道拐之多！在我们观看七十二拐的期间，留意到几辆大货车正好拐过几乎对折的弯道，令人不禁要为驾车师傅们捏一把冷汗，也不免更为佩服筑路工人开凿道路的艰辛。

　　又被称为「九十九道回头弯」的「怒江七十二拐」是公路的奇观，每年不知有多少电单车（摩托车）和单车骑士来到这段千回百折的盘山公路挑战自我的勇气和技术。这段路同时也是部队运送物资的通道，当我们路过山垭口时，与为数近百辆的军用运输车擦身而过，浩

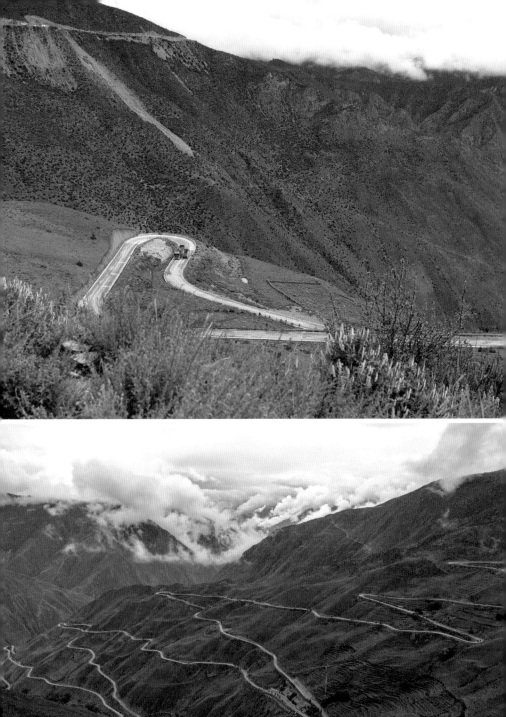

浩荡荡好不威风。当然，盘山公路的开通，更缩短邦达与八宿之间往来的路途，加速当地旅游业发展。

「勇士山脚下的村庄」，这是八宿在藏语中的意思。我们下山后，举头回望这条挂在山坡上的「天路」，更能深刻体会到在藏语中的含意，若然没有足够的勇气和胆识，肯定不敢行走这段路。八宿是一个多民族的县，藏族占多数，其余还有十三个少数民族在此和谐生活，这里有非常丰富多元的人文风俗，最特别是每年的八月，当地民众一连数天会聚集在草原上举行赛马竞技活动，非常热闹。可惜我们迟来了一个多月时间，错过了这场盛事。

怒江大桥的故事与怒江大峡谷

大伙继续前行，沿国道旁是澎湃汹涌的怒江，上游在藏语中叫做「那曲」，发源自唐古拉山脉的南麓。怒江全长 3,240 公里，在中国境内有 2,013 公里，离开西藏后流入云南，至缅甸后则改称作「萨尔温江」。

车行不远处，是新的怒江观景台，工程仍在进行中，不过即将落成。听说工程完成后，会有一条镂空的玻璃栈道延伸至江中，到时候旅客可以踏上栈道，近距离感受怒江的险奇。而在观景台未完成前，我们为了尽览怒江的险峻壮观，纷纷攀上崖边的岩石，鸟瞰脚下奔腾怒吼的滔滔江水。

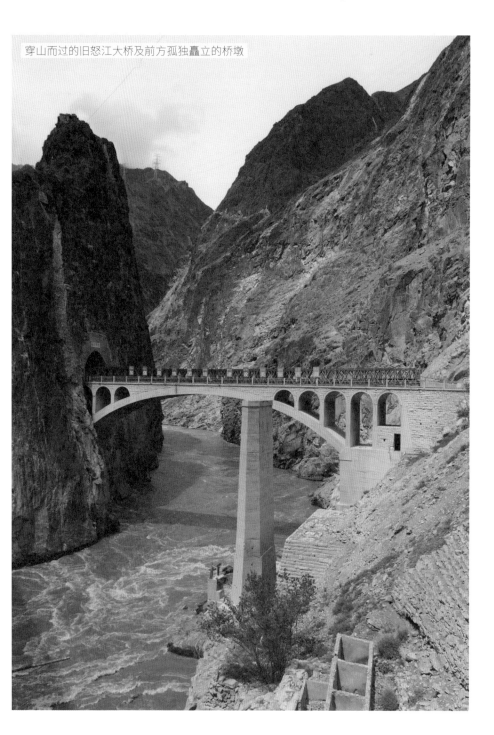

穿山而过的旧怒江大桥及前方孤独矗立的桥墩

从前当地人若想要过江，溜索是唯一的过江工具。直到西藏解放后，一九五三年才在河道架起大桥。怒江两岸尽是垂直的岩壁，凿壁架桥实非易事。当年建桥的解放军战士奋不顾身，几经艰险，才将跨江大桥建成。从过去拍摄的黑白照片中，可以见到当年建桥筑路的艰困环境。七十年过去，怒江上早已架起大桥，昔日的天险变成坦途。再走一段路，前方就可见到一座曾经不准拍照的旧怒江大桥。大桥穿山而过，由于地理位置险要，是川藏公路线的咽喉，加上当时只有这座大桥能让大型的货车通过，重要性不言而喻，过去全天有军队站岗守卫，以确保桥梁的安全。如今新桥已经在二〇一八年通车，旧怒江大桥不再使用，现场也未见兵士驻守，只留下一座空荡荡的建筑物。

通过新怒江大桥时，我们留意到路边停了一排车辆，旅客们纷纷下车，站在桥边观望，于是也跟着一起下车查看究竟。俯首望去，只见在新桥与旧桥之间，还完好地保存了一座孤独耸立的桥墩，桥墩前面还有个插上国旗的小石碑。这里面原来有一个令人动容垂泪的故事：一九五三年建造大桥时，一名年轻的战士正查看工程，或许因为太过疲累，不小心失足掉下正灌入混凝土的桥墩，在工地的其他战士们虽然想尽办法要营救他，却始终无计可施，最终只能怀著伤痛让这个年轻的生命永远留在桥墩中。最初建造的老桥早已拆除，但这座旧桥墩则留存下来，成了耸立在汹涌怒江中的一座丰碑。

不仅是这个年轻的战士，川藏线上为修桥筑路牺牲的战士不计其数，许多旅客行经此地，会下车摆放水果、烟酒等，并且鸣笛向牺牲的战士们致敬。大桥附近的崖壁上也刻有「怒江两岸出英雄」的题字，永远铭记战士们的英勇事迹。

缅怀了修桥筑路的英烈后，接下来就进入 318 国道怒江大峡谷的路段了。

怒江大峡谷又名「东方大峡谷」，被评为中国十大最美的峡谷之一，起自西藏察隅县察瓦龙乡，止于云南怒江傈僳族自治州的六库镇，跨越川、滇、藏，深深吸引喜爱探秘的自驾游人士，被称为是一条最神秘、最美丽险奇和最原始古朴的峡谷。

我们的车走在 318 国道上，它就建在高山悬崖峭壁下，另一边是疯狂冲刺咆哮的怒江激流，汹涌激荡的江水不断冲刷河谷两岸，受限于狭窄的河道，江水的流速更加湍急，猛力拍击著江中岩石，巨大的声响如雄狮怒吼，回荡于峡谷之间，令人心惊胆寒。今天我们行经的峡谷只是西藏境内的一小段，就已经感受到它的奇险，让人屏息。

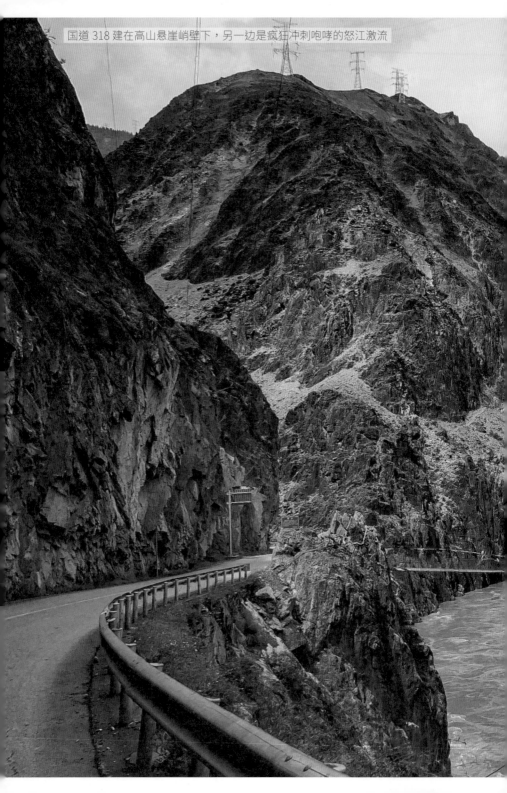
国道 318 建在高山悬崖峭壁下，另一边是疯狂冲刺咆哮的怒江激流

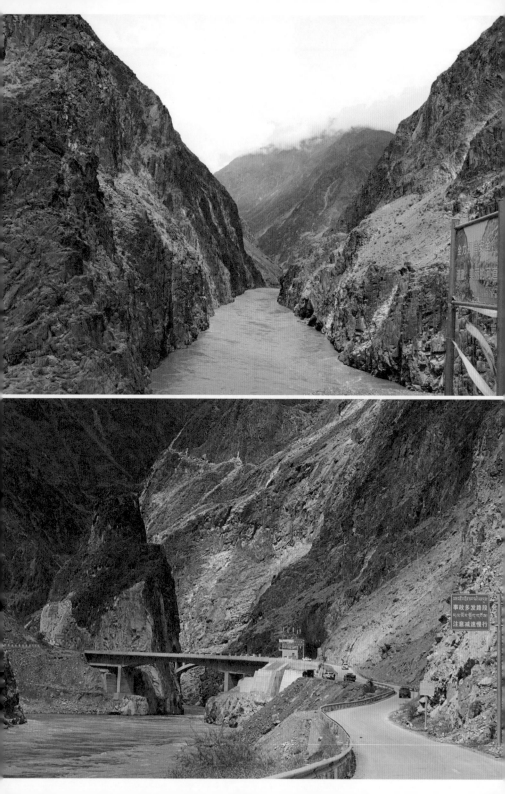

走在公路上，发现不少从山上掉下的大岩石，路面亦铺上不少碎石。原来今年夏季降雨量奇多，导致泥石流爆发，连公路的一半都被砸毁，国道因而关闭了一段时间，几天前才刚恢复通行，让我们免去花上一倍的时间绕道而行。不过路面尚未完全修复，大家唯有减慢车速，在颠簸的路况下谨慎驾驶，我也藉机好好地欣赏峡谷风光。道路两旁尽是海拔三千米以上的高山雪峰，绝崖如削，壑深万丈，下面是奔腾翻滚的怒江，河水十分混浊。险滩、峡谷、溪流、瀑布，雄奇壮观的风景一再说明大自然的鬼斧神工。

旅程中的缘分、惊喜与意外

好不容易才通过蜿蜒百里的峡谷国道，大伙来到白马小镇，草草解决了午饭。再次上车出发，一行人非但没有任何疲惫，反而有种对于未知的期待兴奋感。

在继续前往波密的路上，可以看见不少朝拜的藏族人民。有位约廿来岁的年轻小伙子，手戴护具，套著护膝，身前还挂了毛皮衣物，以「五体投地」磕长头的方式行进。

磕长头是藏传佛教信仰者虔诚的拜佛仪式之一，方式是首先立正姿势，双手合十胸前，口中一边诵念六字真言「唵嘛呢叭咪

途中遇到磕长头的藏民

哞」，双手合十高举过头，双手合十移至面前，再合十移至胸前，接著双手自胸前移开，前身与地面平行，掌心朝下，膝盖先著地，然后全身俯地，额头叩地面，再站起，重新开始，循环不断。五体投地代表「身」敬；口中不断念咒是为「语」敬；心中念佛是为「意」敬。

磕长头基本上包含行进和原地。行进可能是从遥远的故乡开始，沿著道路，三步一磕，目的是前往拉萨朝拜；或是围著寺庙、神山、圣湖磕长头，通常是以顺时针方向行进，同样三步一磕，口诵六字真言。原地磕长头则可能在寺庙的里面或外面，在地上铺一块毯子，以跟行进同样的方式磕长头，除了并没有往前移动。

许多藏人从千里之外一路磕长头至拉萨，有的甚至会花上好几个月甚至好几年的时间才能到达，他们以身心来实践心中的信仰。对这种信仰，我们平常人很难理解，却是深入他们灵魂深处的精神支柱。我们特地下车跟这位小伙子交谈，知道他从巴塘出发，目的地是拉萨

与磕长头的年轻小伙子合照

大昭寺，已经走了一百五十二天，每天平均走四公里，还要根据当天的天气情况来调整行程。交谈中，当他得知我是香港人时，小伙子满脸诧异不敢置信，对于这辈子可能都生活在大山里的人来说，香港大概仿如是另一个遥不可及的世界罢！

八宿到然乌湖间，有段又窄又险的路，不过风景却是极致的美，小飞瀑凌空而下，更有「浮云不共此山齐，山霭苍苍望转迷」的水墨山水之美。自然的美，才是大美！

出了八宿县界，就是然乌湖景区了。然乌湖是山体滑坡或泥石流堵塞河道而形成的堰塞湖，雅鲁藏布江最大支流帕隆藏布的主要源头。实际亲眼见到的然乌湖并没有如网上图片上显示的那么清澈，反而呈现灰绿色，甚至有些混浊。然而当湖面静止下来，蓝天与雪山完整而清晰地映在湖中，湖水和对岸的连绵雪山交融在一起，水天一色，如梦似幻；又或者湖水被微风吹拂泛起涟漪时，倒映的雪山与湖岸边的草甸也跟著产生波动，模糊的倒影颇有几分印象派的意境，妙不可言！

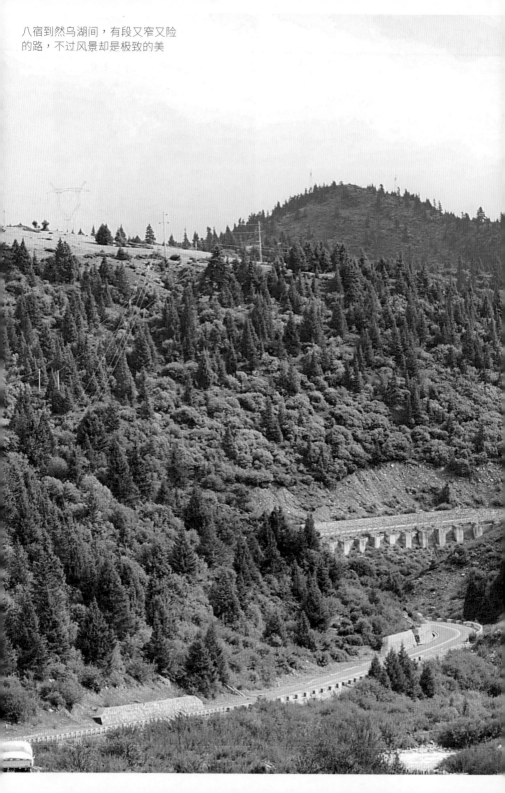

八宿到然乌湖间，有段又窄又险
的路，不过风景却是极致的美

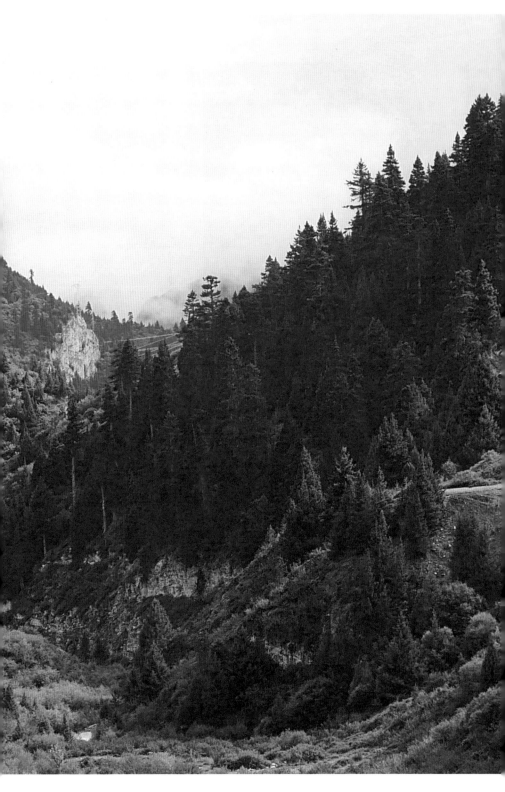

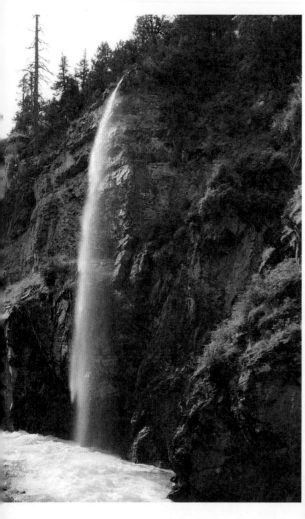

左　小飞瀑凌空而下，景色十分壮观

右　然乌湖地标

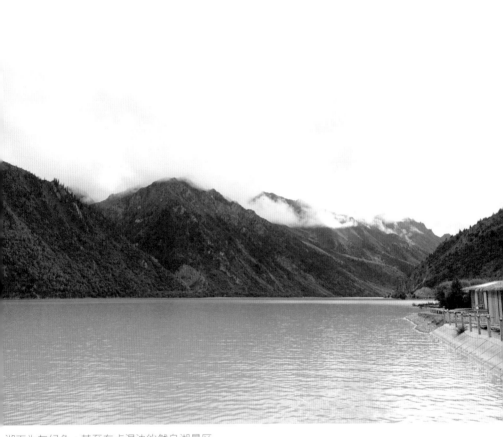

湖面为灰绿色，甚至有点混浊的然乌湖景区

抖音上的网红涉水路

　　这天还有两段小插曲：下午从白马镇出发时，车子压过一个路坑，居然导致爆胎。不过等待维修的过程中，我意外发现一段美景，对岸一列红崖壁，景致恰似丹霞地貌，真是「塞翁失马，焉知非福」。

　　此外，318 国道沿线的米堆冰川下，有一段被水淹过的路面，近年成为抖音上的网红涉水路，凡是汽车经过此处，大家都开足马力，奋力冲过淹水的路段，水花溅起，不单刺激有趣，也顺便给车子「洗个澡」。我也请小陈开动四驱车，来回几次穿行，玩得不亦乐乎。古有东坡先生「聊发少年狂」，如今我老玩童「人生在世不满百，谁敢笑我鬓发白」！

　　这一天美好的旅程临近结束，我满心欢喜，若可以此作为一天的终结，应当最是完美不过了。无奈事与愿违，真正的「精彩」以一种始料不及的方式拉开了序幕。

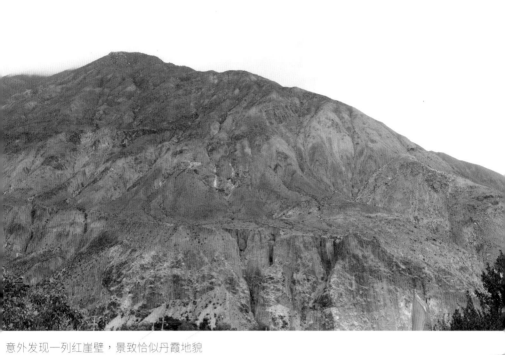

意外发现一列红崖壁，景致恰似丹霞地貌

　　鉴于国内瞬息万变的疫情形势，出发之前我做了充足准备，核酸检测，行程检查，包括我香港居民的身分是否需要特别准备档案等等，经过多方咨询，确认每一个细节，直到出发前一天，还用电话加以询问，以免地方检疫政策朝令夕改，为自己也为他人的安全考虑。我自认为已顾虑到每一个细节，两天以来行程的顺利通行也证明了之前的准备没有白费，直到玉普检查站。

　　这是我进藏后遇到的第三个检查口，也是前往目的地波密的最后一个通行站。有了前两个检查站的经验，我认为不会出什么意外，也因为一整天的美好旅程就快要结束，心情一直很愉悦。不料因为我的香港身分，检疫人员竟突然要求我提供内地居住证，或是必须在波密隔离二十八天，否则只能原路返回。这项要求猝不及防，且无论哪个方式，对我来说都是不能接受的。经过多番唇舌解释，耗费两个多小时后，他们让我在承诺书上签字画押，才终于放行。这是人生的第一次，也算是长了见识。对于检疫站上的遭遇，我唯有叹一声无奈！

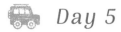

Day 5

鲁朗石锅鸡齿颊留香

　　尽管经历了一番小波折，我们还是安全到了波密，且丝毫没有影响游玩这个魅力小县城的兴致。波密是个相当神奇的地方，冰川在这里聚集，皑皑雪山随处可见，更有繁茂森林，几种自然景观在这里完美结合。

　　休息一宿，一大早我们的小分队沿著帕隆藏布一路前行，帕隆藏布是雅鲁藏布江水量最大的主要支流之一，发源地就是我们前一日到过的八宿县然乌湖。这里有丰富的降水和冰川融水，也是江水水量手沛的原因。进藏几天来，我觉得这段沿江路是目前最美的一段。318国道旁生长大片的云杉林，郁郁葱葱、高耸入云，使国道成为一条绿意盎然的林荫大道。阳光透过间隙撒落在地上，形成五彩斑斓的图案，道路在不经意之间成为了画布。左手边的帕隆藏布在晨雾笼罩下显得格外漂亮，远山近水被一层薄薄的白色雾气所包围，如梦如幻，眼前草木葱绿，江水蜿蜒，浓雾如云，与连绵山峦缠绕在一起，引人遐思无限，彷佛一幅浑然天成的水墨画。如此美景，一行人除了惊叹连连，唯有拿著手机、相机拍个不停，然而费尽心思，恐怕也只能捕捉其中一小部分的美罢了！

　　不过，318国道的波密段属于坍方泥石流频发路段，又再次考验

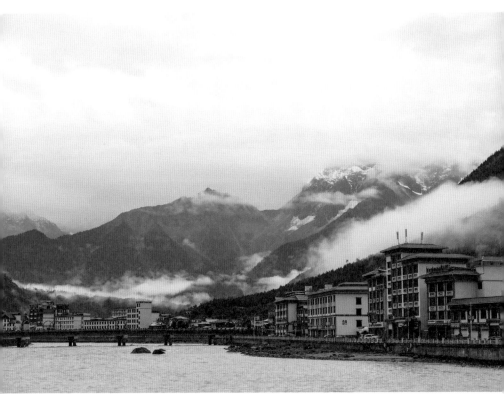

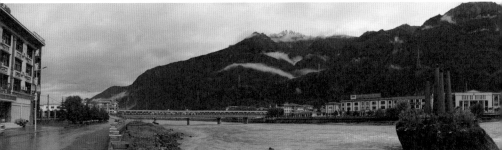

被好几种自然景观包围的波密县城

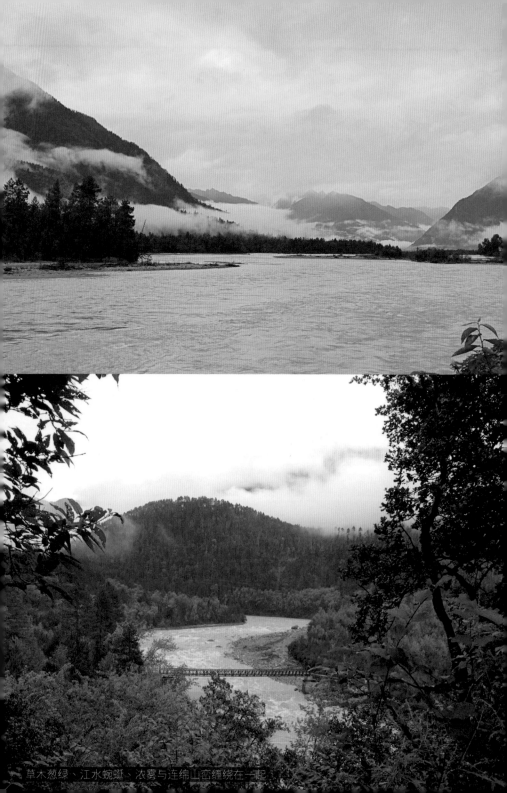

草木葱绿、江水蜿蜒、浓雾与连绵山峦缠绕在一起

小陈师傅的驾车技术，其中最为艰险的一段当属通麦天险了。通麦天险俗称排龙天险，道路狭窄陡峻，且是「亚洲第二大泥石流群」，仅次于甘肃省的舟曲县。通麦是帕隆藏布与雅鲁藏布江即将汇合的地方，由于受印度洋暖湿气流影响，降雨量特别多。每当遭遇风雨或冰雪融化，就很容易发生高山落石、泥石流和坍方，桥梁也屡屡被山洪冲毁，一年之中这类的灾害甚至可达三百多次。又有「通麦坟场」的外号，这名称听来就让人觉得危机重重。川藏线被形容为「川藏难，难于上西天」，指的就是这个路段。全长十四公里的路平均要走两个小时左右，是川藏线最险峻的一段路。

　　不过曾经令所有跑川藏线的司机心中都为之一颤的名字，现在已经变成了过去式，318 国道上「通麦特大桥」的建成，使天险不再。这座大桥跨越帕隆藏布的支流易贡藏布，全长四百一十五点八米，主跨为两百五十六米，高五十九点五米。在它之前还有两座不同时期修建的通麦大桥，第一条钢筋水泥的大桥建于一九五〇年代，不过二〇〇〇年四月被洪水冲毁，因而盖了一座保通性的悬索吊桥使 318 国道得以畅通；同年十二月，又建起第二条汽车保通便桥，不过它常发生事故，而且承重量只能达到二十吨，一次只能让一辆车通过，不敷使用。今天三桥并排，成了江上的一道风景线，更见证了川藏线建设者的艰辛与辉煌，令人又是钦佩，又是感慨。我后来特意查了这段历

史，在通麦大桥附近有一座「无限忠于毛主席的川藏线上十英雄」纪念碑，为的是纪念一九六七年八月二十九日，为执行川藏线运输任务，在帕龙山崩中牺牲的十名解放军官兵。大伙来到通麦大桥观景台，远望桥下在云海间林立的云杉，想起脚下的天险变通途，今人得以安全顺利地穿梭于这段道路，又怎能不感恩筑路战士们「山崩地裂无所惧，越是艰险越向前」的努力？

攻克了通麦天险后，我们继续沿国道缓缓登山，没多久就到了鲁朗。鲁朗坐落在深山老林中，在藏语中，鲁朗是「龙王谷」的意思。当地植被丰盛、林木茂密，民居散布在灌木丛和草甸之间，活脱脱构成了一幅「山居图」。记得十年前我初访之时，正值夏季，今次来到已近中秋，季节不同，景色大异。鲁朗林海的树木已换上淡黄色的衣装，估计再过一个月，就要染上金黄的秋色了。

这里有一项出名的特色美食 —— 石锅鸡，来到鲁朗，是游客必尝的菜式。由于导游英子的大力推荐，我们就以它当午餐。

石锅鸡的锅里炖的是藏鸡，是「运动健将」的走地鸡，并经过好几小时的炖煮，才能达到「骨肉分离」的程度，不仅如此，还有当地的手掌参、野天麻、野当归，以及藏贝母等高山上的野生食材作为辅料。但最重要的，还得依靠一口石锅。这可不是用一般石头制成的锅，而是用一种叫做「皂石」的云母石砍凿而成，且这种石头仅产于

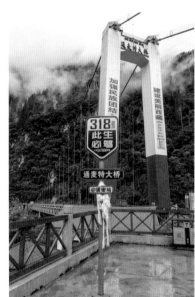

上　通麦特大桥前也有 318 国道
　　此生必驾的地标打卡点

下　行经的藏式民居

途中经过一片金黄的青稞田

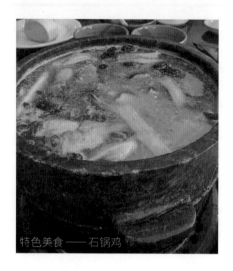
特色美食——石锅鸡

林芝下辖的墨脱。据闻这皂石在当地可用钢刀削下，而且削石如泥，可是一旦离开墨脱，同样的石头就变得坚硬如钢铁，令人啧啧称奇。为何具有此种特性，至今不得而知，非常神秘。话虽如此，我也仅当做是一般传奇故事，听听就好。石锅来历讲究，制作过程更有一定技术。我特地打听一下，到底一口石锅要多少钱，叫价要人民币两、三千元左右，价格确实不便宜啊！

　　一锅地道的鲁朗石锅鸡端上来，实际品尝过后，觉得鸡肉有点老，不过鸡汤鲜美，余味无穷，令大家赞不绝口。不管怎样，我们也算是亲自享用过鲁朗这因为一口石锅而享誉盛名的名菜了。

　　鲁朗之后，马上就要通过「太阳宝座」林芝。我十年前曾经到过林芝，「西藏江南」的漂亮景色记忆犹新，不过今日为了赶到拉萨，只是路过而未有久留。

　　提到林芝，大家的第一印象应该是它的桃花，每年三、四月分是林芝的桃花季，一路上导游英子不断跟我介绍林芝的美和春天的桃花盛宴。甚至有人说，错过了林芝，就错过了中国最美的春天。虽然我们错过了这年最美的春天，好在还有秋天可期，九月初其实还不算是西藏的秋季，因为此时树叶还没有完全变成金黄色，却已开始显现出

颜色的差异，绿色、淡黄色和深黄色夹杂，颜色愈显丰富。

　　我们的车子行驶在连接林芝和拉萨的林拉高速上，一路坦途。这条高速是国家耗资三百八十亿（人民币）打造出来，唯一一条不收费的高速公路，全程经过不少桥梁和隧道。碍于时速的规定，小陈师傅未能在这里上演一出「速度与激情」，安全为上。

　　林拉高速一路伴著尼洋河，沿途风光旖旎，景色迷人，如一幅流动的画卷。尼洋河发源于西藏的米拉山，是雅鲁藏布江北侧的最大支流，串起西藏无数的高原美景，无论是森林雪山、草原河流、农田湿地……蜿蜒的尼洋河水碧蓝透澈，我们也跟著一边前行、一边拍照。

　　到达拉萨已接近八时，因为高原关系，这个时间的拉萨依然日光充足。我们到一家藏式的特色餐厅，先来一顿手抓羊排，大家都认为此乃入藏以来的最佳菜肴。

　　祭过五脏庙后，立即夜游布达拉宫广场，这应该是今天的重头戏了。即使时间已晚，广场依旧十分热闹，我见到不少旅客在广场上拍照、拍视频，以各种造型姿势与身后的布达拉宫合照。夜晚的布达拉宫亮起璀璨的灯光，竟如白日一般耀眼，在沉黑的背景烘托下，更有种「仰之弥高」的神圣和壮观。

林拉高速沿途风光旖旎，景色迷人

上　夜间的布达拉宫与倒影
下　游客在布达拉宫广场上穿著
　　藏族服饰拍照

　　我们小分队的成员们都曾经在网上看过布达拉宫倒影的网红照片，非常有意境，可是今晚天气清朗，明月当空，广场的地面根本没有任何水滩，如何能拍出倒影呢？只见小陈不慌不忙把手中的矿泉水倾注在地上，用人工的方式营造出一潭水，并立刻以趴著、俯卧等姿势在地上取景，果真拍出了布达拉宫倒映水中的漂亮画面来，果然是高手在民间啊！

　　其实还有一个地方更适合拍摄布达拉宫倒影，也用不著把脑袋贴在地面上找角度，广场上有个音乐喷泉，只要留待音乐喷泉结束后，地上自然留下一片水渍，虽然距离远一点，然而从这角度来拍摄，却能一览无遗地留下完整而开阔的布达拉宫全景。

　　很多旅客也租来了颜色鲜艳的藏族服饰，连同全套妆发，在布达拉宫前拍起一帧帧写真。我也加入了摄影团，藉这些摆出各种姿态的美丽模特儿，拍到不少难得的「艳」照。这个晚上收获满满，不亦乐乎！

　　今年（二〇二一年）刚好是西藏和平解放七十周年，为了庆祝中国共产党的伟大成就，布达拉宫广场上矗立的和平解放纪念碑也投射了耀眼灯光，见证这场「短短几十年跨越上千年」的奇迹。我们在此伫足许久，跟广场上的大众一同分享西藏的喜悦。

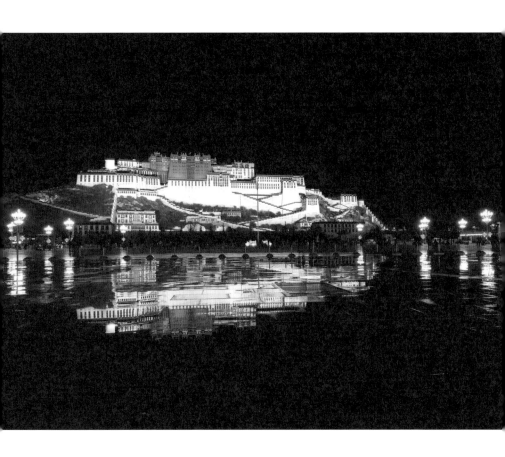

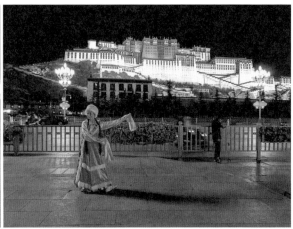

Day 6

日光之城巡礼

継二〇一一年「坐著火车去拉萨」，这趟我是自驾四驱车前往，两次使用的交通工具不同，目的地一样是「日光之城」拉萨；它是西藏自治区的首府，是藏民心中的圣地。

虽然拉萨平均海拔三千六百多米，是世界上海拔最高的城市之一，然而这般的高度对我们这一路驱车翻越过众多高山垭口的小分队来说，已经司空见惯，毫无压力了。但若是首次来拉萨的朋友，我倒是建议选择乘坐火车，从平原地带逐步爬升会较容易适应。如果一开始就从平地直接乘飞机而来，抵达拉萨时必须更加小心，以免出现高反。

拉萨四周群山环绕，不过城内山少，拉萨西北方有一座玛布日山，宏伟庄严的「圣宫」布达拉宫就建在这座小山上。它是当今世界上海拔最高的宫殿建筑，也是西藏现存规模最大最完整的建筑群，赢得「世界屋脊的明珠」的美誉。一九九四年十二月，联合国教科文组织列其为世界文化遗产。布达拉宫已有一千三百多年历史，最初是吐蕃王朝赞普松赞干布为迎娶唐朝文成公主而兴建，但其并非一次就建造完成，历代的达赖喇嘛们想要建一个政教一体的地方，布达拉宫成了最佳的选择，促使它成为西藏政教合一的统治中心。最初的建筑已

用 50 元人民币与布达拉宫合照

被雷火毁去，后来的建筑是在十七世纪开始重建，并陆续加以修筑扩建。目前的建筑外观十三层，内部为九层，主体建筑为红宫、白宫，以及作为喇嘛居所的扎厦。宫殿的墙身是用花岗岩砌筑，红色的部分则是叫做白玛草的植物，加上金光生辉的宫顶，整座「圣宫」犹如悬建在陡峭的山岩上，背衬著蓝色天空，不论从任何角度观看，都展现出那令人震慑的美态和至高无上的神圣地位。

　　我们为了一睹「日出布达拉宫」的壮丽景观，一早就登上布达拉宫斜对面药王山的山腰观景台，此刻已吹起集结号，不少摄影同好早已聚集在此，架起「长枪短炮」严阵以待。眼看著旭日初升的时间将至，所有人双眼紧盯前方，就怕错过太阳自远山缓缓爬升起来的一刹那。阳光由远而近，逐渐将布达拉宫镀上金光。可是当天晨雾太浓，万丈光芒骤然失色，未能出现「金光照圣宫」的最佳景观，大家不免感到有些失望遗憾，不过我个人倒是已经心满意足了。

　　随著天色渐亮，开始有旅客拿出五十元面额的人民币，对著布达拉宫拍照，原来是为了拍摄出具有趣味性的拼图合影，真是有创意。大家都知道最大面值的人民币一百元背景图案是人民大会堂，仅次于它的五十元面值背景图就是布达拉宫，但鲜少有人知道最初设计稿中

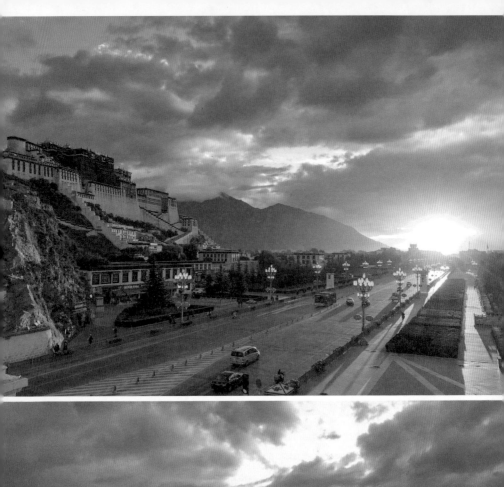
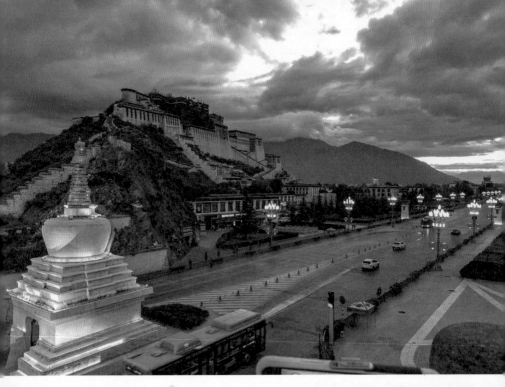

上　旭日初升，逐渐将布达拉宫
　　镀上金光

下　日出之前的布达拉宫

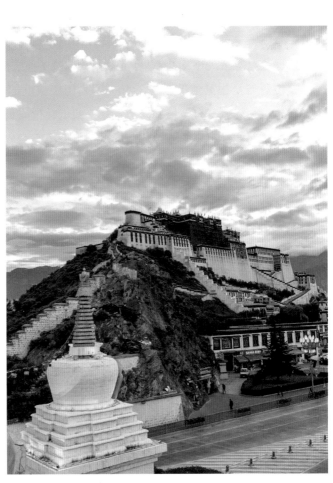

天亮之后的布达拉宫

上　大昭寺前广场
下　大昭寺中庭

的主景图案是黄山，用意是展现壮丽山河，不过当时中央领导人认为应体现我国多民族的大团结，于是将黄山改成了布达拉宫了。

拉萨与全国其他的景点一样，因为防疫抗疫的缘故，对进入参观布达拉宫的旅客有严格的人流控制。我们几位成员先前都曾到访畅游过，这次便没有安排「登宫」的计划，把重心摆放在拉萨的其他景点上。

有人说「去拉萨而没有到大昭寺就等于没有来过拉萨」，西藏的民间更有「先有大昭寺，后有拉萨城」的说法，大昭寺位于拉萨城关区八廓街，也是藏王松赞干布建造，镇寺之宝是文成公主进藏带来的释迦牟尼十二岁等身镀金铜像。寺庙最初称为「惹萨」，后来变成城市的名称，演变至今，则成为「拉萨」。大昭寺是西藏地区最古老的一座仿唐式汉藏结合木结构建筑，随著岁月而有所增建，而今殿高四层，屋顶复盖金顶，在阳光照耀下，金光熠熠，耀眼夺目。

我们进寺时，正逢寺内僧人因节日休假，没有看到众僧诵经的盛大场面，主殿空留一个个排列整齐的坐垫。大昭寺内是不允许拍照的，我们跟著寺内的专职导游，顺著参观路线先进入院落，经过绘有佛祖壁画的回廊，逐一进入不同的殿堂，包括释迦牟尼殿、宗喀巴大师殿、松赞干布殿、班旦拉姆殿和藏王殿等。当我们经过释迦牟尼十二岁等身像时，有一位老奶奶正在请寺内僧人为这座佛像刷金，听

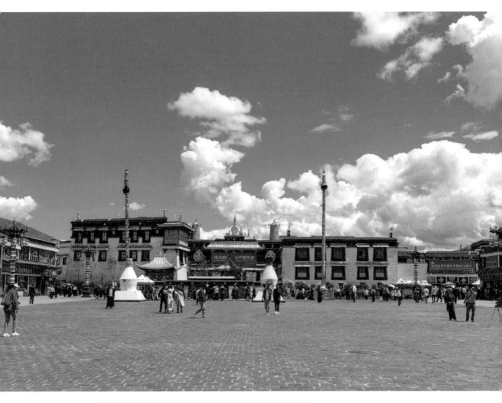

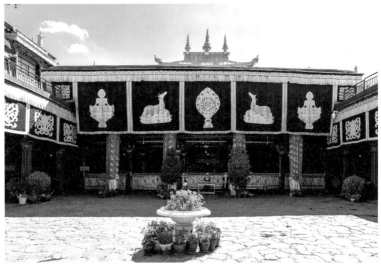

　　导游说，老奶奶至少用了她一年的积蓄来买金箔。在藏民心目中，佛像就是佛祖的化身，为佛像刷金被视为无上的功德。也是因为这座佛像，使得大昭寺在藏传佛教拥有至高无上的地位，千百年来香火朝拜络绎不绝。

　　大昭寺主殿外，沿著千佛廊后面，有一条转经筒廊，叫做「囊廓」，我并未仔细计数，听说有三百多个经筒，信徒顺时针方向转一圈最少要半个多小时，我并未进行这个祈祷「转经」仪式，不过为了等候两位成员游走一圈，我便花了一些时间欣赏转经廊两旁墙上一百零八个佛本生故事图。

　　大昭寺门前有一处燃灯房，常年供奉著数量众多的酥油灯，点燃这些酥油灯的人们怀抱著祈求世界和平的温暖祝愿，在光影摇曳间传达著人世间的美好。大昭寺就像一盏永不熄灭的酥油灯，照亮人们的心灵，不管你是不是佛教徒。就如大昭寺的法轮屋顶般，在道不尽的人间沧桑后，永远阳光普照、悠闲安静。

　　这里一直是香火鼎盛的「圣地」，任何时候都可以见到信徒们在门前虔诚地磕长头，即便是疫情期间亦如此。我们这次行程，曾数度往返大昭寺，每次都遇到不同的善信，不过他们的叩拜始终如一，动作一丝不苟，甚至有些信徒还嫌叩拜动作不够严肃，特地用绳子将腿绑起来，使五体投地更彻底。

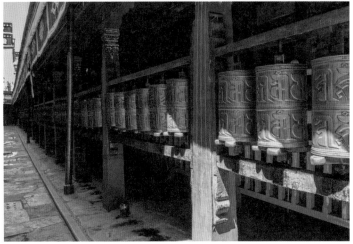

上　大昭寺主殿放著一个个排列整
　　齐的坐垫，上面可见到格鲁派
　　僧人戴的黄帽

下　大昭寺的转经筒廊

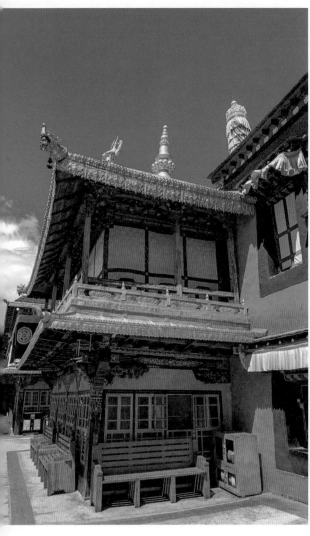

上　大昭寺一隅

下　门环上绑著五彩金刚结和哈达

　　拉萨市内还有其他大大小小的寺庙，我们也逐一拜访。它们只有大小之分，信仰却无轻重之别。

　　大昭寺周围就是著名的八廓街，藏族人称其为「圣路」，这是一条无数朝圣者用脚步、在身体俯仰之间走成的千年转经路。如今也是拉萨的商业中心和旅客必游的地方，店铺、餐馆和古玩店林立。这里的传统面貌依然保存得很好，在一条条老街窄巷中能看到藏族百姓寻常又传统的生活方式。店铺前的台阶上，老树下的长椅上，经常可以看到三五成群的本地藏人摇著转经筒、手持念珠，或闲话家常，或是看著街上熙攘的游客，悠然自得，自有一份静谧。

　　八廓街上有一座醒目的小黄楼玛吉阿米，相传曾是六世达赖仓央嘉措与情人幽会的场所，现在已经成了一个网红打卡地，更有许多身著藏族服饰的年轻男女在此拍照，还请了职业摄影师为他们拍写真。可惜不时传来指导动作的呼喊呵斥声，让这儿有点像市场的嘈杂，气氛顿失，也很不礼貌。

　　这儿还有不少景点，包括相传由文成公主亲手在大昭寺正门前栽种的柳树，所以称为「公主柳」。另外还有不少达官贵人的旧居，像是清朝驻藏大臣所在的冲赛康、松赞干布时期吐蕃著名重臣，也是藏文创造者吞弥·桑布扎的府邸，以及达赖喇嘛和家眷居住过的桑珠颇章和木如宁巴。四根被称为八廓街「灵魂」的巨型经柱，我们也都一一经过。

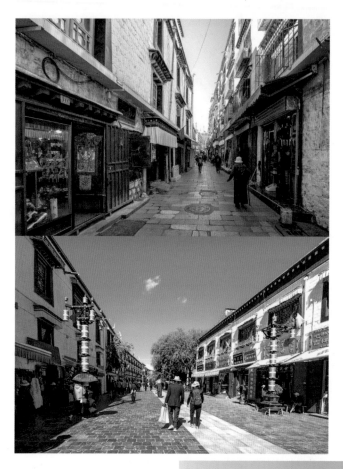

上　大昭寺周围就是著
　　名的八廓街

下　小黄楼玛吉阿米相
　　传是六世达赖与情
　　人幽会的场所

上　八廓街上的僧人

下　清朝驻藏大臣衙门冲赛康

上　八廓街上悠闲坐著的藏民

下　八廓街上拿著转经筒转经的人

　　在这儿为大家补充一下：拉萨共有三条转经路，分别叫「小转」、「中转」和「大转」。上面讲述过大昭寺的转经廊，是为「小转」；在店铺密集的八廓街转一周，是为「中转」；最后的「大转」是最长的一条路线，就是绕著布达拉宫，包括大、小昭寺，再经过老城区，走一圈约十公里。我们自知体力不继，选择从布达拉宫侧面的转经筒旁开始，绕到后面龙王潭的出口，单是这样大家已经疲态毕露了，而当地的藏民几乎每天都恭恭敬敬地以顺时针方向转一次。听英子说，藏民要转遍这三条路线，才算一次圆满的祈祷。要当一位虔诚的信徒，真不是件容易之事。

　　晚上的时间，我们来到拉萨河边的文成公主实景剧场，这儿与「圣宫」隔著拉萨河遥相对望。《文成公主》大型实景剧讲述当年文成公主入藏联亲的故事，她一路风雨兼程，忍受思乡之情之苦，最终来到拉萨与松赞干布成亲。

　　剧场依山势而建，布景更和周边群山融合在一起，达到借景的效果。演出中还有骆驼、山羊和马等真实的动物参与，无论是牧羊人驱赶羊群，或是骑乘马匹奔驰的骑士，都使演出更显真实。有趣的是演出中为了表现天气而做的设置，雪雨不单只出现在舞台上，甚至连观赏的座位区都飘下了人造雪雨，大家有如亲临其境，惊喜万分。整场演出长达九十分钟，不仅剧情吸引人，在视听方面都十分精彩，十分

值得推荐。我还见到观众抱著氧气瓶，即使不断吸氧，都不愿提早退场，可见它的深受欢迎。剧中开场的那句词「天下没有远方，人间都是故乡」，这句话对于我这位纵横世界的旅人，感同身受。

返回酒店路上，英子再为我们补充了一段大昭寺的故事：传说在七世纪中期，亦是吐蕃王朝最鼎盛的时期，当时的尼婆罗（即今日的尼泊尔）为了与吐蕃王朝结盟，将尺尊公主嫁给松赞干布，公主进藏时携来一尊明久多吉佛像，也就是释迦牟尼八岁的等身像，非常珍贵。松赞干布为祂盖起了一座大寺庙，便是大昭寺。直至八世纪初期，才将该尊佛像移到小昭寺，并将文成公主带来的觉阿佛像－释迦牟尼十二岁等身像－迁至大昭寺供奉。

这一天跟著藏民信徒走在拉萨市内，观日出，走入「转经」的八廓街，听故事，欣赏演出，非常充实。在这座圣城里，充满圣迹和宗教文化，然而我们只预计停留两天，时间上不容许将所有的景点全走过一遍，只能囫囵吞枣，走马看花，就准备收拾行装，再度出发了。

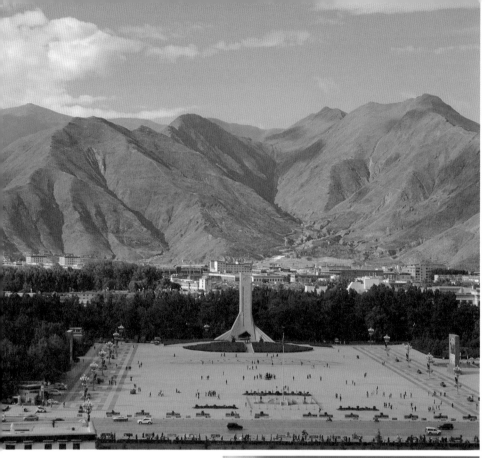

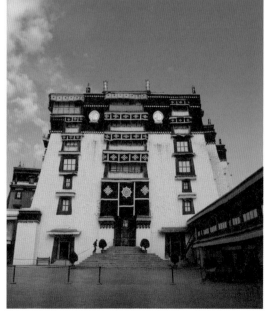

上　俯瞰布达拉宫广场与和平
　　解放纪念碑

下　白宫最顶层的日光殿是达
　　赖喇嘛生活起居处理政务
　　的地方

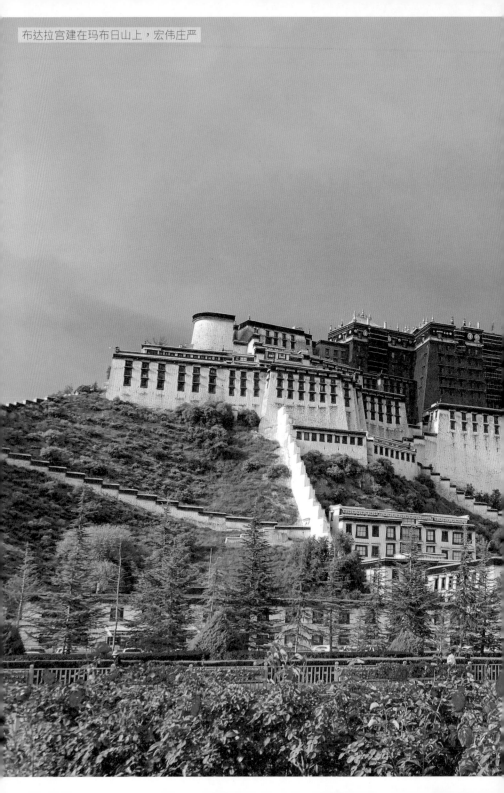
布达拉宫建在玛布日山上，宏伟庄严

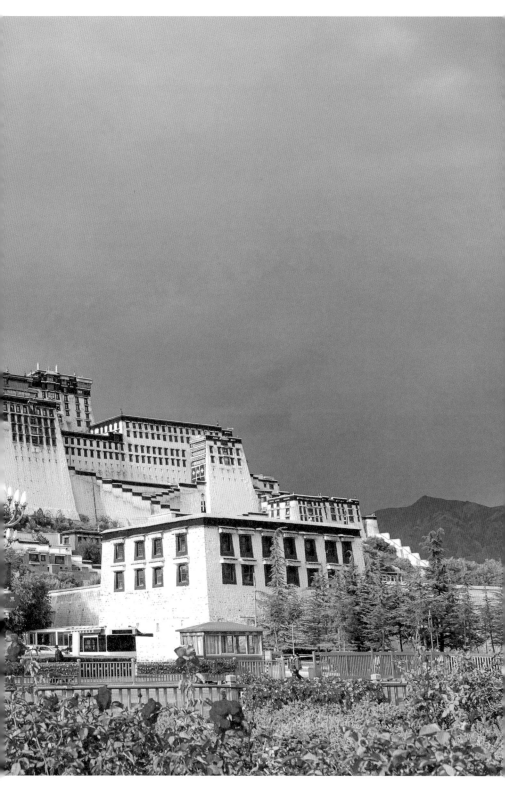

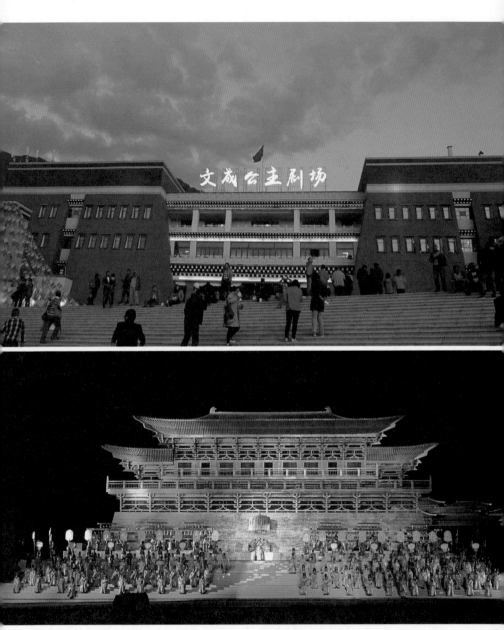

文成公主实景剧

八廓街上充斥著穿藏服的旅客

天上的仙境、人间的羊湖

一大清早，大伙暂别拉萨。因为行程后来经过多次改动，「圣地」拉萨因此成了我们西藏之旅的一处重要中转站，我们小分队反复来回了三次，可谓与拉萨结下了深厚的情缘！

导游英子一早就预告当天的行程，首先要到离拉萨约三小时车程，有「天上的仙境，人间的羊卓。天上的繁星，湖畔的牛羊」美称的羊湖「朝圣」。

羊湖也就是羊卓雍措，藏人心中，羊卓雍措与纳木措、玛旁雍措并称「西藏三大圣湖」。在西藏我们遇到许多湖的名字都有个「措」或者「错」字，「措」在藏语中就是湖泊的意思，至于「雍措」的意思则是碧玉般的湖泊。它又称裕穆湖，是「天鹅湖」的意思。羊湖的名声实在太大了，我们早就期待能一睹它的风采。

去羊卓雍措走的是 349 国道，我们越过一座又一座山峰，第一个落脚点是雅江河谷观景台，海拔 4,208 米，这儿是到羊湖的必经之地，旅客们通常都是被眼前景色吸引，而在这边停留。我跟著部分旅客登上观景台，尽览下面豁然开朗的河谷，以及周遭绵亘的山峦。云层遮住了山巅，却遮不住山势的险峻。

写有雅江河谷的石碑前不少旅客在排队轮候，只为拍上一张难

得的纪念照。观景台附近有好些售卖佛珠、法器和纪念品的摊贩，他们操著带藏语口音的普通话，不遗余力地向旅客兜售。最吸睛的是几只身披彩衣、头戴红花的小羊羔，乖巧地站在栏杆上，听从主人的吆喝，摆出不同的姿势让旅客拍照。旁边还有多头长相特别可爱的藏獒，不过这种巨型的高原犬，看似温顺，却非常凶猛，我未敢多加靠近。

　　离开雅江河谷观景台后，我们继续顺著路往羊湖前进。羊湖位于雅鲁藏布江南岸，喜马拉雅山北麓的浪卡子县境内，海拔高 4,441 米，东西长一百三十公里，南北宽七十公里，面积约六百七十八平方公里，是当地最大的内陆湖，狭长弯曲的湖面一端有许多分叉，形状犹如一把扇子，也有人说像珊瑚枝。由于形状和面积的缘故，无论从哪一个角度来看，都只能看到一部分的湖泊，无法看清全貌。

　　终于，我们来到了羊湖的观景台。这里海拔有 4,998 米高，是以居高临下之姿来欣赏圣湖。不过它究竟为何会被视为三大圣湖之一？据说当达赖圆寂后，喇嘛高僧们会先经过祈祷仪式寻找转世灵童的方向，之后他们就来到羊湖诵经祈祷，向湖中投下哈达、宝瓶等，在仪式中，湖水会浮现影像，显示灵童更具体的方向。也难怪羊卓雍措会被视为「圣湖」了。

离开拉萨后的沿途风景

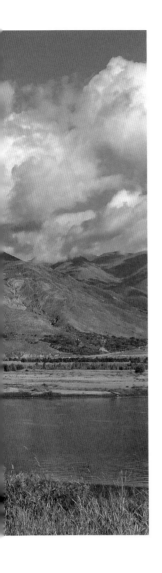

上　雅鲁藏布江旁的藏獒，付
　　钱就能与它拍照

中　头戴红花的小羊羔

下　看似温顺实则凶猛的藏獒

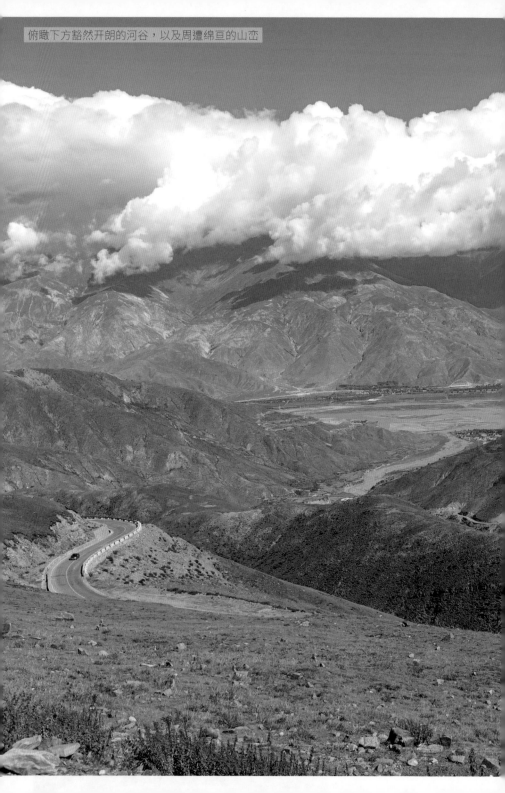

俯瞰下方豁然开朗的河谷，以及周遭绵亘的山峦

左　布达拉宫下方穿藏服的旅客手中拿著哈达
右　羊卓雍措旁白色的哈达堆得如小山

哈达是一种长方形的「礼巾」，一般为三、五尺，也有一、两丈长的，主要为丝质或仿丝质，大多是白色的，也有蓝、红、绿、黄不同种类颜色。在西藏，凡是婚丧节庆、迎来送往、拜会尊长、顶礼佛像等，都有献哈达的习惯，已成为藏民生活中最普遍常见的一种礼物，是一种表示敬意的吉祥之物。

听罢介绍，我们登上观景台，羊湖的样貌终于要在面前揭露。其实出发前，我早已透过旅游指南和网路上的各种美照，见识到它在阴晴雨雪各种天气之下的美态。有道是「百闻不如一见」，以我旅游世界的经验早就知道，图片再美，照片的解像度（解析度）再高，都无法深刻体会亲眼目睹时所获得的震撼和产生的感动。想要用文字言词来形容第一眼望见它的感想，却欲言又止，一时之间词拙了。在蜿蜒千里的群峰环抱之下，静谧而神秘的湖水有时湛蓝如清朗无云的晴空，有时却又

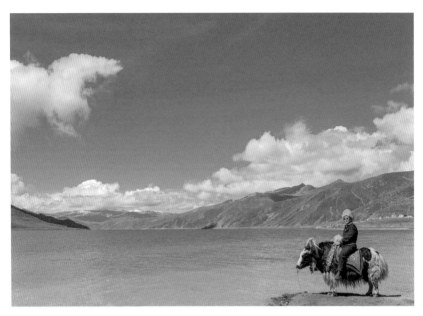

羊湖边骑牦牛

碧绿澄澈如珍贵的宝玉。无论何种色泽，都是一样的纯粹无瑕。

　　我们离开位于高处的观景台后，接下来还驱车来到湖边，伸手沾沾湖水，祈祷能得到圣湖的庇佑让此行一路平安。湖水在不同的高度、不同的位置、不同的季节，都呈现出不同层次的颜色与魅力。

　　羊湖还有「西藏鱼库」之称，由于湖中浮游生物很多，为鱼类提供丰富的饲料，再加上藏人因信仰而不吃圣湖中的鱼，变相地保护了湖中鱼类，使之成为鱼类的天堂。它同时也是候鸟和高原动物的天堂，这些想必都与羊湖生态环境保存良好脱不了关系。

　　犹记得在二〇一二年，传出有私人企业原本打算在这里进行开发的消息，准备设立游湖观光船、酒店、民宿和餐馆等设施，因当地人强烈反对，与政府单位重视与介入，才取消这计划。幸而圣湖并未变成一处庸俗的商业之地，若大自然的环境因此遭到破坏，就更是得不偿失！

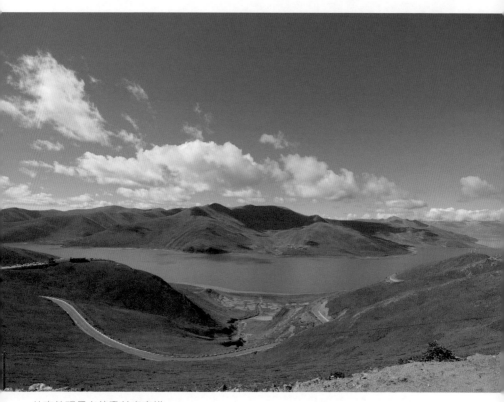

从高处观景台俯瞰羊卓雍措

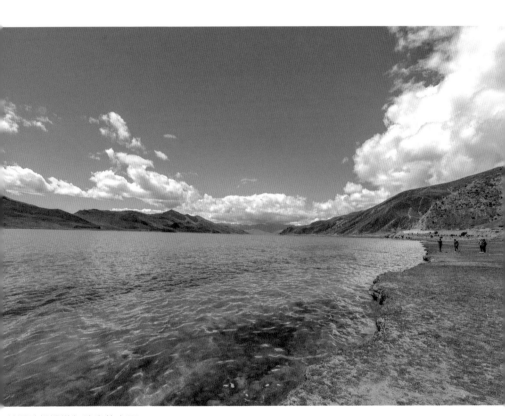

羊湖碧绿澄澈如珍贵的宝玉

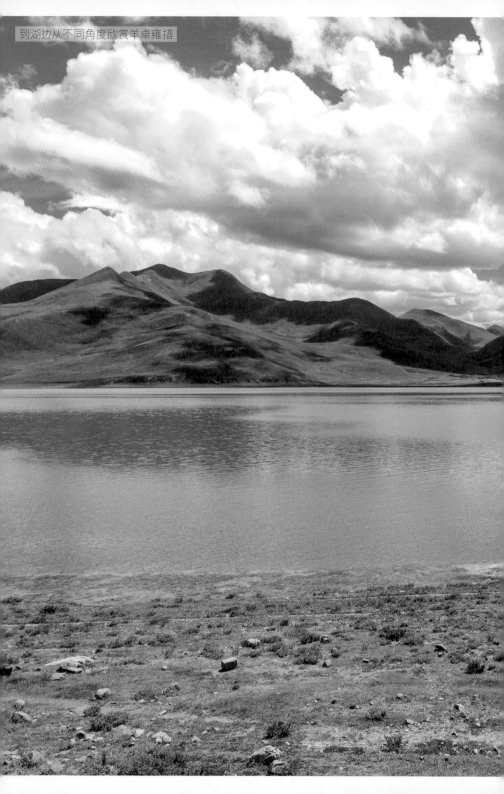
到湖边从不同角度欣赏羊卓雍措

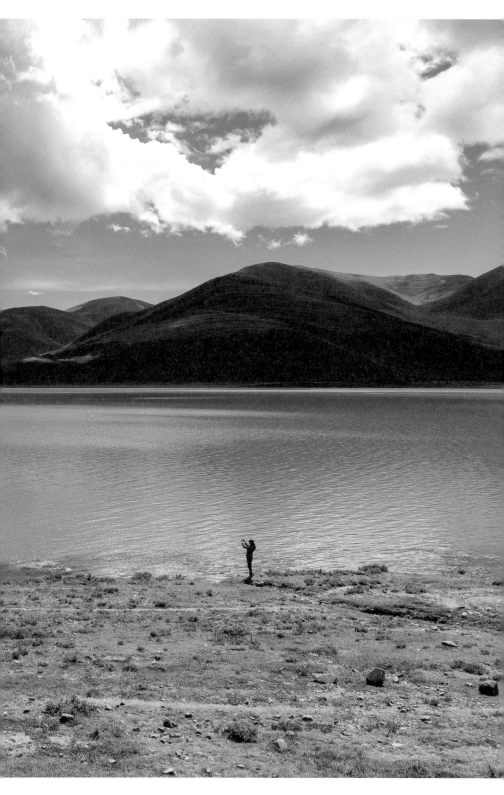

　　羊卓雍措的湖岸线总长两百五十公里，听英子说，虔诚的信徒每年都会花时间绕湖一圈，也叫做「转湖」。我想起途中见到那些行磕长头祈祷仪式的藏民，得花上多少时间，方能完成一圈的朝拜呢？

　　羊湖之美令大家流连忘返，古有香山居士「最爱湖东行不足」，今日的我则是「最爱羊湖行不足」。临离开「圣湖」前，大家轮番骑上牦牛背上，再亲近一次那平静如镜的湖水。我也甘冒高反的风险，在湖边跳跃，张开双臂彷佛在湖畔飞翔，有碧水蓝天为伴，不亦快哉！

　　我们继续往前，过了浪卡子县的第一个景点就是卡若拉冰川。乃钦康桑峰（又名宁金抗沙峰）位于拉轨岗日山脉东段，海拔 7,191 米，山峰周边形成多条冰川，卡若拉冰川是乃钦康桑峰的冰川向南漂移后所形成的悬冰川，在青藏高原上，是最容易接近的冰川，距离公路最近的地方甚至只有三百多米。当我们靠近时，见到冰川洁白无瑕，下方的山体则呈现暗褐色，黑白分层鲜明，远远望去，好似巨量白雪蜂拥倾泻下来，却被瞬间凝固在半空中，又如一幅巨型唐卡般悬挂在山壁上，极具视觉冲击，不得不佩服大自然的鬼斧神工。卡若拉冰川上有一个三角形的缺口，是一九九六年的电影《红河谷》在拍摄时为了制造雪崩真实场景所炸掉的，至今没有办法修复，让人深感遗憾。诚然电影上映后取得了巨大的成就，但付出这样的代价是否值得？再加上近些年由于气候变暖，卡若拉冰川正在慢慢后退，不知多年以后还

卡若拉冰川景区大门

能否见到这美丽的冰川，且看且珍惜罢！

　　这里的景色非比寻常，除了《红河谷》外，《云水谣》等电影也在这里实景拍摄。不过据说靠近公路边的冰川景点，并非由官方设置，而是被当地「有势力」人士所控制，不仅收费贵，也缺乏人流管制和环境管理，在这疫情期间更存在著一定风险，此乃美中不足的地方。

　　今日最大的惊喜要数满拉水库了，与羊卓雍措相比，它在旅游圈的名气较小，但经常走这条线的司机朋友们肯定不会陌生。二〇〇一年建成的满拉水库位在年楚河上游，年楚河又名年曲，是雅鲁藏布江的支流。水库号称「西藏第一坝」，在修建的过程中，原来生活在这里的村民集体搬迁到江孜县城，但这项水利工程对于当地具有非常重要的意义，在灌溉、发电、防洪，以及改善周边环境等方面发挥了巨大功用。

　　从停车处到海拔四千三百多米的斯米拉山观景台需要徒步攀登一段长长的阶梯，同行的年轻人均嫌累而选择躲在车里等著，我为了一睹水库全貌，连歇带喘爬上来，果然没有让我失望。四周丝毫未受到遮挡，视野无比开阔，两旁高山连绵，而水库就像一条蓝色腰带镶嵌其中，翡翠色的水面平静如丝帛，颜色鲜明的五彩经幡迎风飘扬，为沉静的景致带上了动感，眼前自然与人工建造结合而成的景观让人惊艳，比羊卓雍措竟有过之而无不及。

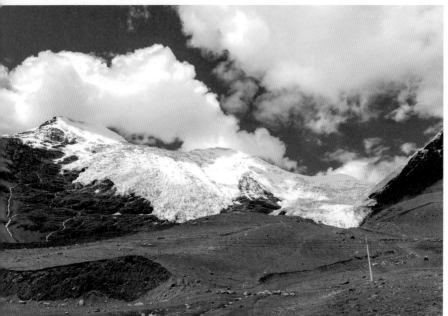

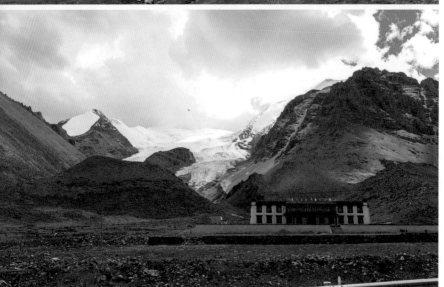

上　冰川上三角形的缺口就是在拍
　　摄电影时被炸掉的

下　卡若拉冰川洁白无瑕，下方山
　　体呈现暗褐色，分层鲜明

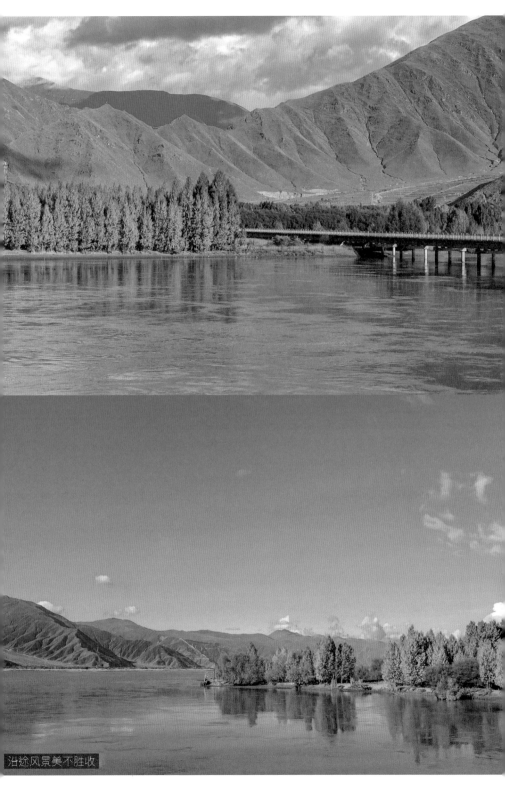
沿途风景美不胜收

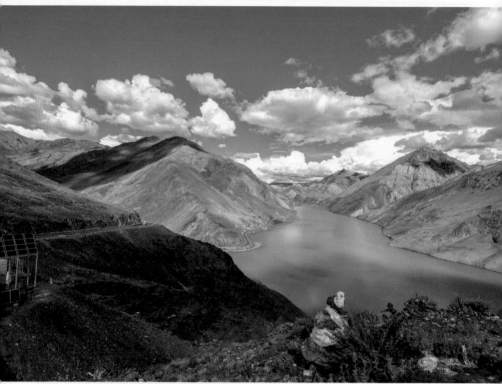

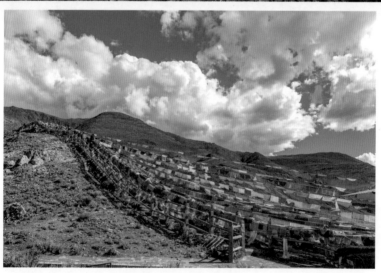

上　两旁高山连绵，水库像蓝色腰带镶嵌其中
下　前往观景台的长阶梯上绑著无数五彩经幡

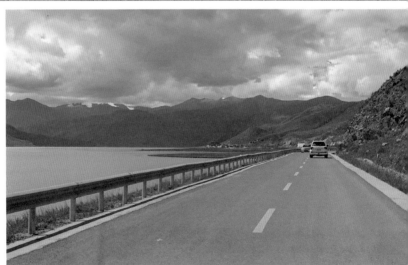

沿途风景，让人赏心悦目

进入后藏

悲壮的英雄城

> 我的家乡在日喀则，那里有条美丽的河。
>
> 阿妈拉说牛羊满山坡，那是因为「菩萨」保佑的。
>
> 蓝蓝的天上白云朵朵，美丽河水泛清波。
>
> 雄鹰在这里展翅飞过，留下那段动人的歌。

一首《家乡》唱出日喀则那真实纯朴的美，勾勒出歌唱家对家乡的热爱！

今天我们进入位于喜马拉雅山脉中段与冈底斯—念青唐古拉山脉中段之间的日喀则市。这里河流密布，计算起来大大小小河流有一百多条，而主要的有雅鲁藏布江和年楚河，孕育出日喀则这片广阔的大地。

日喀则市下辖桑珠孜区和十七个县，其中我们即将作客的是江孜县，准备寻访抗击英军保卫战的故地。一进入江孜县，就面对连绵不断的青稞田。青稞正当成熟，一望无际金灿灿的田野。今年丰收在望，勤劳的藏民忙碌于收割，那是一片希望的田野。日喀则享有「西藏粮仓」的美誉，而江孜县自古农业发达，有著后藏最富庶的沃土，

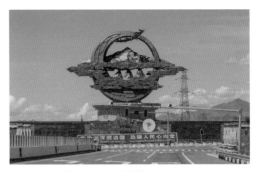

庆祝和平解放 70 周年的雕塑

属于「粮仓中的粮仓」，它也曾是日喀则的政教中心。

江孜县城规模不大，街道两边大都是两层的藏式建筑，很有特色。跟中国大部分的城市和地区一样，宣传爱国主义精神的标语随处可见。一九五〇年解放军进藏解放西藏，让藏民过上新的幸福生活，对于解放军的恩情，藏民都亲密地称呼他们为「金珠玛米」，在藏语的意思，代表他们是打开枷锁，救苦救难的菩萨兵。这次逗留藏区二十天，又刚巧遇上西藏解放七十周年，家家户户挂上国旗，同时很多藏民家里的大厅都挂上国家领导人的肖像，在藏民心中，他们就如菩萨一样。

昨日大伙经过了《红河谷》的实景拍摄地卡若拉冰川，当然不应错过江孜这座「英雄城」。尚未来到这里之前，大家对江孜的认识，大抵都来自这部获奖无数的电影，知道在这片高原上有那么一座「英雄城」。

一百多年前，继征服东南亚、孟加拉之后，英帝国就藉口边界问题，企图并吞周边的国家和地区，西藏顺理成章成为英侵略者的下一个目标。一九〇三年七月，英侵略者在荣赫鹏与麦克唐纳的指挥下，带领逾千英军和机枪大炮开始向西藏地区进行大规模的武装侵略。拉萨无疑是最终目标，而要占领拉萨，江孜是必经之路。凭藉强势武力，英侵略军顺利越过边境，占领了西藏多个县城。

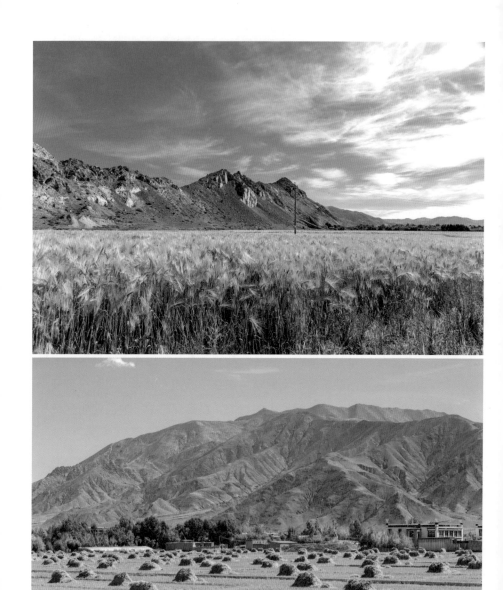

连绵不断的青稞田

　　一九〇四年四月，英国侵略者大军压境，到达江孜，准备发起进攻。当时十三世达赖土登嘉措下令西藏军民奋力抵抗，并征召江孜境内十六到六十岁的男丁加入抗英的行列，力图将英军拒于江孜境外。这场战斗持续了三个月，面对英军的洋枪大炮，由于缺乏作战经验，终让英军攻入了江孜。不过西藏军民不屈不挠，包括白居寺的僧人也一起参战，继续抗击英军，使江孜一度失而复得。

　　至七月五日，英军卷土重来，向江孜发起进攻。藏族军民退守当年行政区所在地 —— 宗山，利用过去在山坡修筑的围墙奋力坚守。尽管两军兵力悬殊，藏族军民更只能用弓箭、土枪和牧羊用的「厄尔多」（抛石器）与侵略者对抗，以血肉之躯与现代化的武器进行抗衡。坚持整整三天三夜，虽弹尽粮绝，却坚不屈服。「纵然男尽女绝，誓不与侵略者共天下。」最后关头，仅剩的守军从三百多米高的堡垒上纵身跳下，以身殉国，在江孜城下谱写了一曲英勇悲壮的篇章。

　　西藏解放后，以这场江孜保卫战为创作背景的《红河谷》被搬上银幕，近年又改编成话剧和歌剧，让那场为了守护雪域高原，无比惨烈的抗英保卫战为后人所知晓，也让大家更加深刻地了解江孜这座英雄城。

　　如今这里已经成了宗山抗英遗址，在遗址的堡垒广场前，竖立了一座「江孜宗山英雄纪念碑」，让我们缅怀先辈们的英勇无畏，反

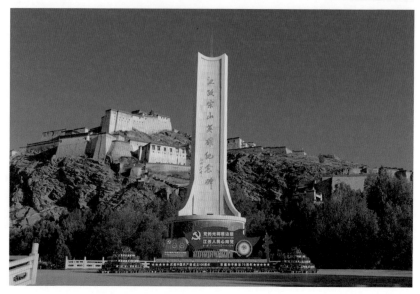

江孜宗山英雄纪念碑与后方的宗山堡垒

侵略、捍卫国家主权的爱国主义壮举。宗山上的那座堡垒已重新修缮过，可见到当时炮台的遗迹，还有带有累累弹孔的残垣断壁等，供后人凭吊。作为「英雄城」的宗山堡垒遗址至今依然屹立在江孜城的悬崖峭壁上，无声诉说著那段可歌可泣的历史，给予后人鼓舞，要有守护家园的信念和决心。

返程途中，宗山堡垒的抗英战役一下子让我回想起一九九六年公映的《江河谷》，电影的情节彷佛一幕幕重现眼前。当年的《红河谷》堪可媲美美国荷李活（好莱坞）的大制作，被评为一部充满新奇、壮观，有著史诗般美丽的电影，在银幕上展示出世界上独一无二、无比神奇，像谜一样的西藏高原风光，以及那里古朴的风土人情。让我最感动的一段，就是藏民与入侵的英军展开殊死的对抗。藏民热爱这片土地，不畏强敌，电影展现了他们誓死维护祖国统一和民族尊严的爱国情怀。最后，当女主人翁丹珠公主被擒，她在自尽前坦然唱的一段情歌，更是赚人热泪。电影极富感染力，比话剧的表达形式更胜一筹。

三教共容的白居寺

紧贴在宗山堡垒的背后，有一座依山而建的白居寺，当英子介绍到白居寺时，乍听之下我还以为与诗人白居易有关，但其实根本完全扯不上关系。

白居寺的藏语为「班廓曲德」或「班廓德庆」，意即「吉祥轮大乐寺」，建于十五世纪。它最特别之处在于藏传佛教萨迦派、夏鲁派和格鲁派三派共容于一寺，和谐共处，这情况非常罕见。

我们进入这座有五百多年历史的寺院，迎面而来的是两旁一整列的转经筒，宛若一队穿著整齐金色制服的仪仗队，列队欢迎我们的到来。说起这转经筒，就想起在宗山抗英战役时，寺里的僧众与当地军民敌忾同仇，一道抗击入侵的英军。可惜于第二次的战役中，寺院终被英军攻占。当时英军进入寺内大肆杀戮，破坏和抢掠寺内的藏经等文物。他们甚至将寺内转经筒钉上钉子，改装成食物的输送带。如此恣意亵渎神灵，罪行真是罄竹难书。

三层楼高的措钦大殿是白居寺最主要的建筑之一。殿内有四十八根柱子，挂满了古老而精美的丝绸唐卡。殿内最大一尊佛像是高八米的释迦牟尼铜像。由于白居寺融合三种教派，所以里面的佛像风格各有不同，这是与其他藏传佛教寺庙最大的分别。另外两层楼也供奉不同的佛像，还有开会的场所，以及作为收藏唐卡、法器和经文等的地

方。藏品内据说还包括用金粉书写的大藏经和历代的藏戏服饰，数量众多。

　　大殿旁边就是有名的白居塔，又叫「吉祥多门塔」或「十万见闻解脱大塔」，该塔建于一四一四年，整整花了十年才完工。白塔高四十二点四米，共有九层，上上下下开有一百零八道门，佛殿七十六间，可说是该寺的一绝。白居塔的建筑风格在中国建筑史上极其罕有，不仅有藏族的建筑特点，也兼容汉族、尼泊尔、印度等建筑艺术风格。除此之外，塔内还收藏有十万多尊佛像和壁画，且寺中有塔，塔中有寺，相辅相成，令人叹为观止，故又有「十万佛塔」美誉。白塔内有阶梯可逐层登上，不妨上去慢慢观赏塔内的佛像和壁画。

　　白居寺是虔诚信徒朝拜祈祷的神圣之地，每天来自不同地方的信徒来到大殿，来到白塔，他们或是在佛前添一壶新鲜的酥油，或是把自己的积蓄奉献给佛祖，以表示对佛祖的敬意；又或是绕著白塔走了一圈又一圈，消除业障，累积功德。来到白居寺，我觉得处在其中的氛围令人十分舒服，正如它「一寺容三派」的开放格局，相容并蓄，不同教派的信徒在这里以虔诚之心供奉各自心中的信仰。

　　江孜地区除了著名的白居寺外，在江孜县城西南约四公里外的班觉伦布村，有一座帕拉庄园，也是该地区的另一个景点。这庄园是目前西藏地区唯一一座保存最为完整的旧西藏三大领主的贵族庄园。

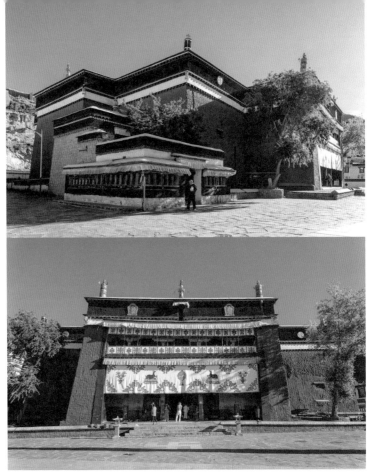

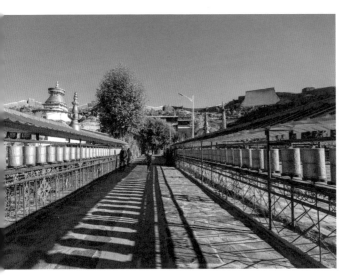

上 三层楼高的措钦大
殿是白居寺最主要
的建筑之一

下 寺院的两列转经筒

白居塔有「十万佛塔」美誉

白居寺一隅

上　门上绑著五彩金刚结

下　白居寺一隅

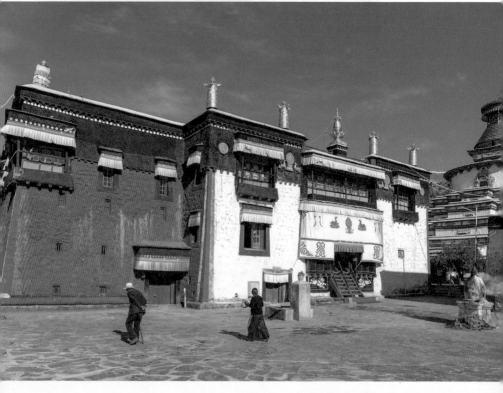

帕拉庄园是西藏保存最完整的旧西藏三大领主的贵族庄园

所谓三大领主，就是旧西藏封建社会中，官府、贵族和寺院上层僧侣组成的阶级。在这座庄园里可以见到西藏贵族的宅邸和实际使用的器物，记录旧西藏贵族和农奴生活的真实缩影。但我们运气不太好，来的时候庄园暂时关闭，也不知是出于疫情原因，还是正在修缮。我们只能在周边开车绕一圈，从外头低矮的院墙看来，谁能想到这里在过去竟然是领主权力的核心呢？而世事变迁，曾经的富贵权力也终究在在历史的巨大滚轮中，归于尘土。

日喀则最大的黄教寺院

从江孜前往日喀则市的路上，举目所及，尽是青稞阡陌连绵不绝，延伸至极远的崇山雪峰，呈现出生机盎然的景况。车子走在柏油公路上，不消一个多小时，今天下午的目的地扎什伦布寺就出现在我们前方。

从高处俯瞰日喀则

　　扎什伦布寺位于日喀则尼色日山下，全名为「扎什伦布白吉德钦曲唐结勒南巴杰瓦林」，意即「吉祥须弥聚福殊胜诸方州」。这座寺院是由一世达赖喇嘛根敦珠巴创建，他是藏传佛教格鲁派，也就是黄派始祖宗喀巴的弟子。寺院始建于一四四七年，历时十二年建成，整体规模很大，又经过历代不断地扩建，终成为后藏地区最大的格鲁派寺院。目前占地十五万平方米，由措钦大殿、讲经场、强巴佛殿、历代班禅灵塔等部分组成，经堂就有五十七间，供僧众居住的房屋共三千六百间，寺内还设有独立的管理委员会，犹如一个小型的社区。

　　寺里最宏伟的建筑是强巴佛殿（又叫大弥勒殿），和八座历代班禅的灵塔殿。强巴佛殿高三十三米，而一尊莲花基座上的强巴佛像，是世界上最高的铜塑佛像，高二十六点二米，不仅如此，佛像上还镶饰了大大小小的钻石、珍珠、琥珀、珊瑚和绿松石等宝石，不计其数，可想而之佛像的价值难以估计。

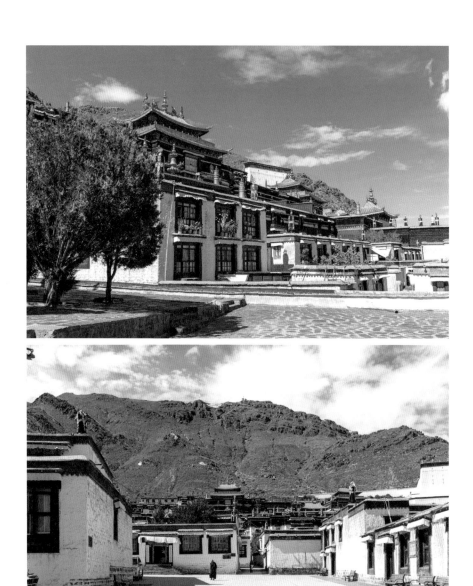

扎什伦布寺占地广大，依山而建

　　善信远道而来，到扎什伦布寺的理由主要因为这里是四世班禅之后历代班禅驻锡之地。锡指的是僧人的锡杖，驻锡代表僧人的居住地，例如历代达赖的驻锡地为哲蚌寺和布达拉宫。历代班禅在任期内，都对扎什伦布寺进行过修葺和扩建。寺中的灵塔是历代班禅的舍利塔，它的宗教地位可与布达拉宫比肩，在藏区享有崇高地位，可以说是后藏的心脏。

　　我们踏上寺院的参访之路，无论是大殿、经堂，甚至是不同门牌的院落社区，环境统统干净和宁静。在寺内偶尔遇到的年轻喇嘛们，手中拿著书卷，潜心学习，听说他们每天都要上课，除佛学外，还得学习不同的学科，甚至每年还有不少来自印度、巴基斯坦、阿富汗等地的佛门弟子到此互相交流学习。可惜这两年因疫情因素，活动暂停了。

　　尽管来此的朝拜者众多，香火鼎盛，扎什伦布寺却是个安静之地。每到夕阳西下时，信徒们来到白塔下，转动转经筒，祈祷膜拜，非常虔诚。有时还可以看见三三两两的信徒倚著墙角晒太阳，一副悠然自得的模样。无论是否身为信徒，来到这儿，被无形的宗教氛围所笼罩，让人心绪也跟著沉淀平静下来。

　　这么大面积的寺院，要在短短半天之内访游一遍是不可能的。但藉著这次的来访，我们认识到了历代班禅的生命历程，理解到为何藏

民对他们如此敬仰，不仅是出于宗教信仰的原因，更因为他们实实在在为藏民做出过贡献。

　　结束访游前，我们登上半山腰的展佛台下方广场。从这里可环视日喀则市的市貌。每年藏历五月十四到十六日，寺院会举办隆重的大佛瞻仰节活动，藉由上面的展佛台每天展出不同的巨幅佛像唐卡，唐卡的内容依次是无量光佛（过去佛）、释迦牟尼佛（现在佛），和强巴佛（未来佛）。届时喇嘛们身披袈裟，举办法会，在台上祈祷诵经，热闹非凡。

　　我也是后来才知道，在我们到访的第二天，十一世班禅抵达扎什伦布寺，僧人们以最高规格的藏传佛教传统仪式迎接班禅的到来，寺内外僧俗信众排起数百米的欢迎长列。居然错过了如此难得的机缘，甚是遗憾！

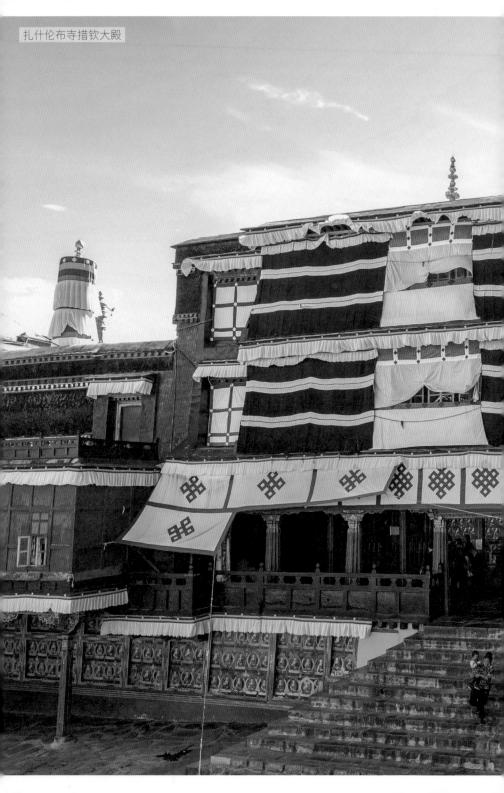
扎什伦布寺措钦大殿

寺院环境干净、宁静祥和

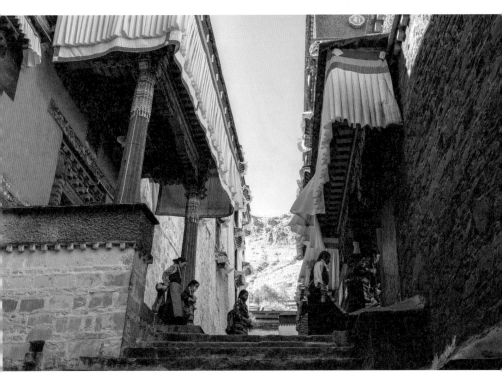

上 来此的朝拜者众多，香火鼎盛

下 穿行于红墙与白墙之间的廊道，
红墙为大殿、白墙为僧舍

Day 9

出征阿里前夕

　　我一开始计划的「西藏之旅」是十二天，目前已走过了一半。刚好原订于成都的公务突然延期，我又被西藏的自然景观以及神秘感所吸引，想要更了解这一片圣地，不满足于只游过拉萨、大昭寺还有布达拉宫等较为大众化的景点，记得英子一路上絮絮叨叨，不断推荐阿里，描述这个不为众人所熟知的藏北高原 —— 阿里地区是西藏高原文明的真正起源，被称为「西藏的西藏」，是「世界屋脊的屋背」，还说「不到过阿里，不算到过西藏」云云。不仅如此，还屡屡在我面前提起或展示阿里极致的风光美景，表示仍有许许多多未知的秘密隐藏在这片荒芜之地。

　　这下可好，公务延期不正是老天给予的绝佳机会？机不可失，时不再来，我动起心思，马上决定调整后面的行程，向台北亨强旅行社陈总谘询该如何安排赴阿里探险。原来到阿里需要边防证，同行的小伙伴都是大陆身分证，可以在日喀则就地办理，可我持有的是香港同胞通行证，在日喀则无法处理，唯有折返拉萨去办手续。我们与小陈师傅商议，计算好往返的时间，决定翌日清早就从日喀则重返拉萨。

　　这段返回拉萨的路程，我们走的是 318 国道和雅叶高速，总程不到三百公里，约四个小时就可安然到达。四驱车再次行驶过「西藏粮

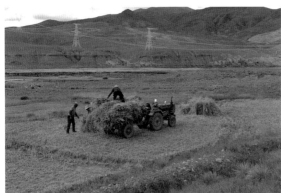

沿途的青稞田与收
割青稞

在西藏经常可见到
牛群羊群挡住车子
的行进

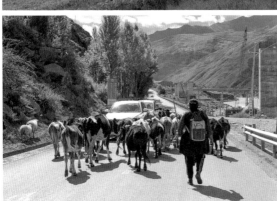

仓」，沿途依然是藏民忙碌在青稞田里的身影。那些收割完的青稞一
垛垛整齐地堆放在农田中间，像一个个列队的稻草人。我们把车开到
田野深处，跟藏族同胞打招呼，询问是否能够跟他们近距离访谈，意
外地收到热情的回应。他们一边处理手中的农活，一边跟我们闲话家
常。今年是青稞丰收年，藏民欢欣地迎接又一次繁忙的秋收。我们的
劳动力小陈师傅是退伍军人，还主动帮忙劳作了一会儿，其余的小伙
伴则把这片辽阔的自然天地化作拍照背景，各种摆拍。

　　大家平日都生活在城市里，被石屎（粤语，混凝土的意思）森林
困得太久了，面对如此广阔的田野，还有远山的陪衬，心情皆兴奋不
已。尽管日喀则平均海拔都在四千米以上，但一路掠过的风景还有路
旁悠然走过的牛群，都让人有种身处华北平原的错觉。

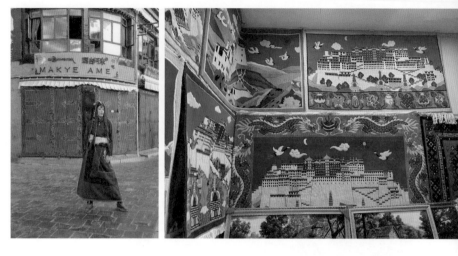

左　小黄楼玛吉阿米前穿藏服拍照的旅客
右　便宜又具有当地色彩图案的各式藏毯

　　到达拉萨已是中午时分，首要之事就是办理赴阿里的边防证。不过这里是高原地区，机关的办公时间是往后顺延，办事人员在下午三时才开始上班，刚好跟我们的午餐时间错开，也让我们得以慢条斯理地享受这顿正宗的藏式午餐。下午边防证的办理过程异常顺利，工作人员还体恤我这位逾七十岁的老人，免去在午后阳光下排队轮候。不得不赞赏他们超高的办事效率，这是继巴塘之后又一次美好的经验。

　　待大伙的边防证办好后，心情也随即放松下来，于是剩下来的时间我们又来到了八廓街。因为算是附加行程，大家显得更轻松，各自散开活动，各取所需。千年八廓街跟几天前一样，我与王晶去找寻藏毯，它们价钱便宜，而且还织有具当地色彩的图案设计。我特意挑选一番，为我们亨达集团伦敦分公司的新办公室添上新的藏式装饰。

　　网上流传了一些网红图，是车水马龙衬托上方沉稳的布达拉宫。我们也循著拍摄角度，找到了八廓街前面的拍摄地点，在大街道上、天桥旁一家时尚咖啡室的顶楼平台，正是布达拉宫网红图的拍照打卡点。

上　网红图拍照地点就位于
　　八廓特色产品商城对面

下　布达拉宫网红图

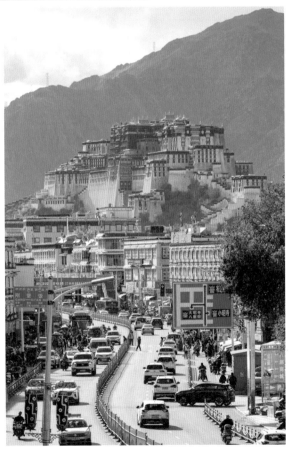

　　这一次重访拉萨，收获最大是住宿在拉萨瑞吉度假酒店，这是老朋友郭炎经营的酒店集团旗下其中一间。

　　酒店位置在市中心八廓街附近，逛街购物相当方便，酒店设计融入当地风格，有主楼和多栋独立的楼房，又有花园景观。来到酒吧，更可遥看布达拉宫全景，白日夜晚各有不同风情，让人大呼过瘾。可惜我来到时，未能与老朋友异地重逢。不过他得知我的到来，特意请酒店的经理 Carol 款待我们小分队，这个晚上大家尽情享用酒店的精致佳肴，非常感谢老朋友和 Carol 的照顾，大家在这里补充好体力，面对接下来的远征行程。

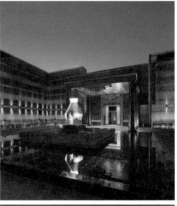

拉萨瑞吉度假酒店日夜有不同风情，可遥看布达拉宫

（照片由拉萨瑞吉度假酒店提供）

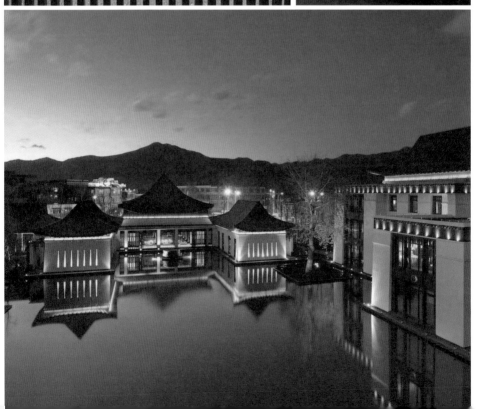

Day 10

万山之祖、百川之源

阿里地区位于青藏高原北部，是喜马拉雅山脉、冈底斯山脉的交汇处，有「万山之祖」的称呼，这里同时又是雅鲁藏布江、印度河、恒河的发源地，所以又称为「百川之源」。怀揣著边防证，从今日开始小分队正式踏上了阿里大环线的旅途。我们从拉萨出发，近五百公里的车程，今天的目的地是珠峰脚下的定日县。

318 国道全程五千多公里，距离实在太长了，一路上为数众多的里程碑成了游客们争相打卡之地，例如「零公里」的标志位于上海市黄浦区人民广场，标识 318 国道等多条道路的起点，相信上海的朋友都不会陌生。有些数字重叠的路标特别吸引注意，比如「3838」、「3399」等；有谐音代表特殊意思的，像是象征「一生一世」的「1314」；还有数字连续如「3456」这类的。这些里程碑很少是干净的，上面大都少不了各种涂鸦，甚至写上过路人的名字，都是旅人作为到此一游的纪念。

我们一路都在寻找「5,000 公里」处那块小小的标志碑石，却始终没看到，但英子一直坚称以前是有的，不知道是不小心错过还是被移除了。直到到达「5,000km」纪念碑广场，才恍然发觉小碑石已被升级了。从上海人民广场的「零公里」到这里的距离，十分具有意义，

左　4,000km 此生必驾网路打卡点
右　在通麦天险的 4,000km 里程碑，照片中是司机小陈师傅

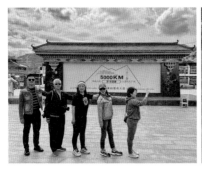
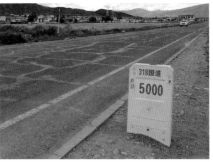

左　5000km 纪念碑广场，小分队五名成员合照
右　路标碑石上通常会有各种涂鸦或签名

　　也成为旅人必经之地和打卡地，可以见到当地人在此售卖小饰品，商品一般价格平宜，多买一些还可以讲讲价。不管是骑行、自驾或是包车的游客都会在这里稍作停留，我们还遇到热心的年轻人主动为我们小分队拍合照，毕竟出门在外大家都是朋友，图个方便。

　　318 国道上处处是景，一天之中历经四季乃平常事。但景乃天造，路是人为。感谢时代为我们创造了通行世界的条件，更感谢无数的筑路人，正是他们的无惧困难艰辛，才有了穿越高山的隧道，跨越江河的桥梁，通往亘古荒原的天路。这次的西藏之旅，行驶在雪域高原数不清的天路上，曾经的人不可至，如今都有路可达，我们可以一边欣赏，一边品味，将那些美丽的风景尽收眼底。

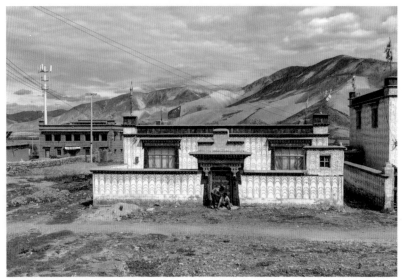

拉萨往定日途中景色

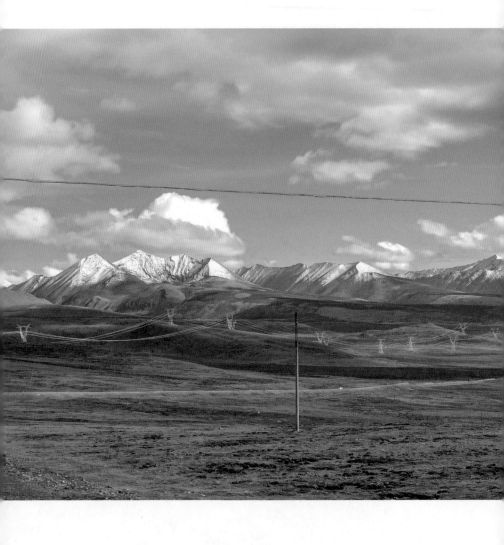

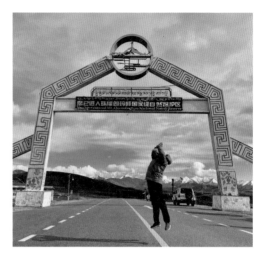

在珠峰保护区牌楼前跳跃

　　为了保护世界最高峰 —— 珠穆朗玛峰一带的高山和高原生态系统，一九八八年经西藏自治区人民政府批准建立了世界海拔最高的自然保护区，并在一九九四年晋升为国家级自然保护区。英子担心大家的体力，并未安排我们走这一段行程，虽然如此，却不妨碍我们在海拔5,260 米的牌楼前摆上各种姿势拍照。此时此地，在世界的第三极，巍然屹立的喜马拉雅山脉，清晰地跃进大伙的眼帘。心中原应有千言万语，却全都化为一句话：祖国山河真壮美！

　　在这儿我再一次挑战在高原上弹跳，居然不用 NG 重拍，一跳就成功了。通过了这次考验，让我对后来的路途更有信心，即使面对再高的海拔，也绝对能够克服。

　　过了 5,000km 的路标，就是珠峰脚下的定日县了，这里算是珠穆朗玛峰自然保护区的中心地带，前往珠峰的路牌遥遥在望。今天大伙就在这个珠峰的故乡歇下，并期待后面的无限精彩。

平淡一天的惊喜

国家公园的概念，最早源自美国，世界上最早的国家公园是一八七二年美国建立的黄石国家公园。而让我们引以为荣的，是我国的珠穆朗玛国家公园，它是世界上海拔最高的国家公园，位于西藏自治区西南与尼泊尔交界处，地跨西藏高原和喜马拉雅山两大自然地理区域，覆盖日喀则地区定日、吉隆等六县，总面积七点八万平方公里。

由于时间不足，未能取得进入珠峰国家公园区内的通行证，我们只能在珠穆朗玛峰国家公园的大门前稍作停留，这也是此行距离珠峰最近的一次。我们运气很好，就在拍照的时候，珠峰从厚厚的云层里露出了全貌，尽管只维持了几分钟，随后又被云层遮住，却已带给我们足够的震撼。

今天的路途中没有什么特别的景点，一路都走在海拔四千多米以上的柏油路，过往车辆稀少，行人也少见，但沿路风景依旧壮美，让大家目不暇给。在距离定日县城两百五十公里处，有一个日喀则地区最大的湖泊 —— 佩枯措，声名不显，却美得令人惊艳。这里三面环山，地形开阔，湖区水草丰美，还可见到西藏高原特有的藏野驴、黑颈鹤、斑头雁、赤嘴鸥等。被云层盖住的雪白冰峰，依旧震撼壮观。

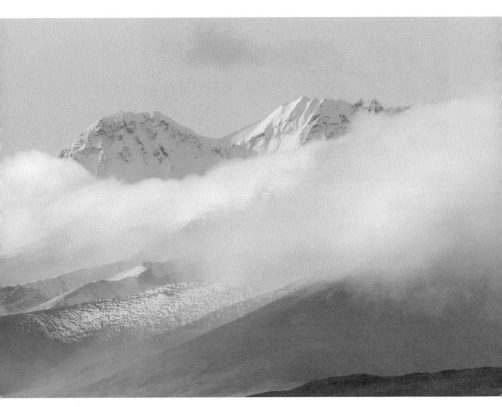

被云层盖住的雪白冰峰，
依旧震撼壮观

珠峰国家公园门口

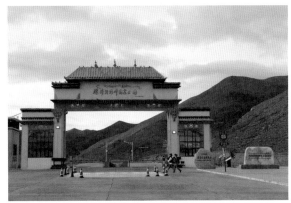

上　牦牛群

下　羊群

　　佩枯措的湖水是一种流动的蓝，清澈见底，被誉为是珠峰下的蓝宝石，而成就它声名的还有希夏邦马峰的倒影，佩枯措就像一面梳妆镜倒映著雄伟的希夏邦马峰，圣洁的雪山静静伫立，与蓝天白云互相辉映，构成一幅西藏独有的风景画卷。正如《美丽的佩枯措》这首歌曲所描述：

> 心中的西藏有座高高的雪山，
> 佩枯措映照著它的巍峨，
> 湖面上鸥鸟展翅飞翔，
> 牧羊姑娘高唱嘹亮的情歌，
> 呀啦嗦美丽的佩枯措，

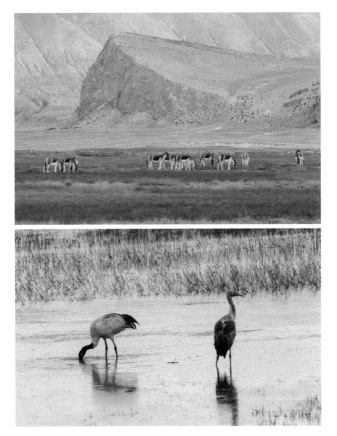

上　藏野驴
下　黑颈鹤

多少人从你的身旁走过，
都带走啊都带走你圣洁的嘱托……

　　全世界海拔超过八千米的山峰一共有十四座，希夏邦马峰是其中最矮的一座，海拔 8,013 米，不过它却是唯一一座完全屹立在中国境内的。难得的是我们的四驱车能够无拘无束地直接开到湖边，零距离接触这样的湖光山色。小分队的女队员们停留在湖边，摆出各种姿势，拍下一帧又一帧「美女伴圣湖」的照片，大家拍得不亦乐乎，不知在佩枯措逗留了多长时间，才总算记得该启程了。

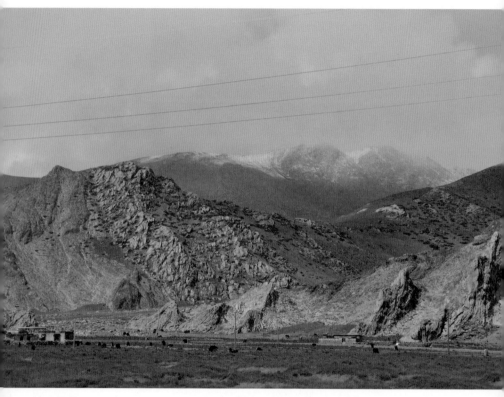

途中风景

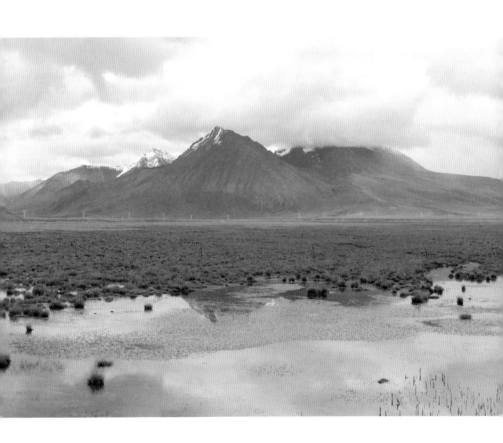

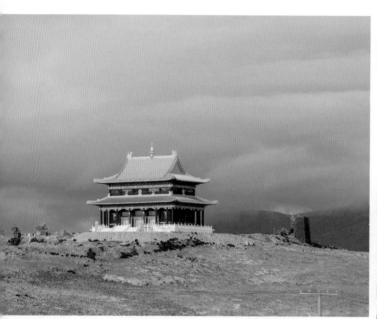

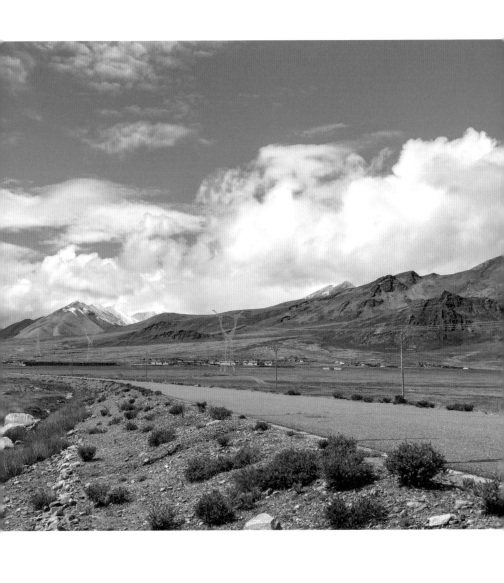

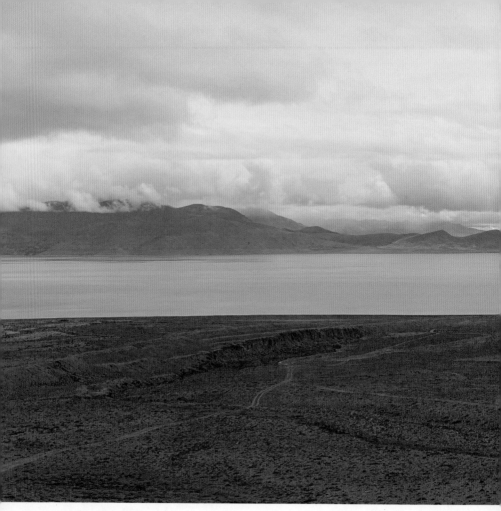

佩枯措的湖水清澈见底

　　天上的行云一路紧随著我们，路过一个不知名的小湖，云朵也在湖面上露了脸，犹如一湖碧水盛满了蓝天白云。不仅如此，连不远处一排低缓的矮山也同时挤了进来。如此迷人梦幻的画面在途中俯拾皆是，每每让大伙感叹眼睛都不够用，连眨个眼都舍不得，相机快门也按个不停，就怕来不及将美景收进镜头里。唯有自驾游阿里，方能体验到「天上阿里，人间天堂」是如何让人魂牵梦绕。

　　记得有一部由导演张杨所拍摄的《冈仁波齐》，用纪录片的方式

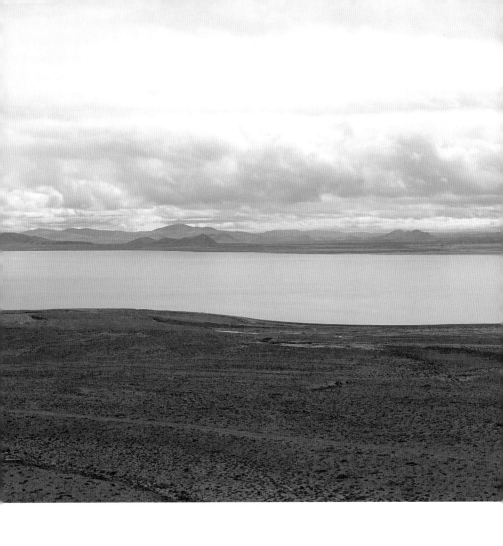

讲述了十一位藏民前往神山冈仁波齐的朝圣之旅，为了拍出真实的画面，导演与他们同吃同住，历时一年，走了两千多公里路，成就这一部磕著长头去朝圣的电影。我们今天在公路上也遇到了一户要去神山冈仁波齐朝圣的藏族人家，两床棉被捆在一起，束著长辫子的父亲和小孩站在路边，后面草原地上搭著供朝圣者临时休息的帐篷。我们下车跟他们打了个照面，知道他们如电影纪录中那样，从家里出发，沿路走走停停，一路跪拜下去直至终点的「神山」。

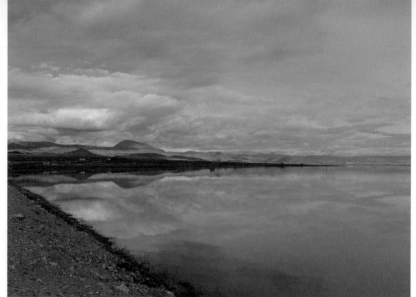

不知名湖泊也相当的壮观

　　对于藏族民众这种苦行僧般的朝圣之路，到底是宗教信仰的执著，抑或是愚昧的迷信，一直是人们争议不休的话题，各有各自的说法。我个人认为，每个人都有各自的坚持，既然他们愿意为实践而努力，且并未造成他人的伤害，便没有必要去横加批评。尤其是对一个历史悠久、拥有灿烂文化的古老民族，对他们的宗教信仰，该抱著尊重的态度。就像电影《冈仁波齐》幕后花絮里说的：「这个世界上没有什么生活方式是完全正确的……神山圣湖不是终点，接受平凡的自我，但不放弃平凡的理想和信仰，热爱生活，我们都在路上。」

　　与他们的这段偶遇，就是我们彼此的缘分。临道别前，我们为他们送上一些食物和水，并对他们的朝圣之旅表达了祝福和敬意。

　　到了下午五时左右，小分队翻越了海拔 4,920 米的突击拉山，同众多藏区的高山垭口一样，突击拉山的垭口也堆满哈达，飘扬著经幡。这时厚重的云层遮天蔽日，放眼望去，除了我们之外，渺无人迹。置身在这般的旷野，真让人有种错觉，全世界的人类都已经消失，只剩下在这里的我们而已。翻过这座山，我们就真正进入了「世界屋脊的屋脊」——「藏西秘境，天上阿里」了。

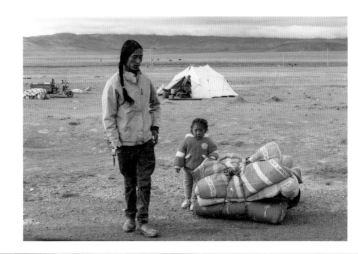

上 朝圣的藏民一家

下 碉楼遗迹

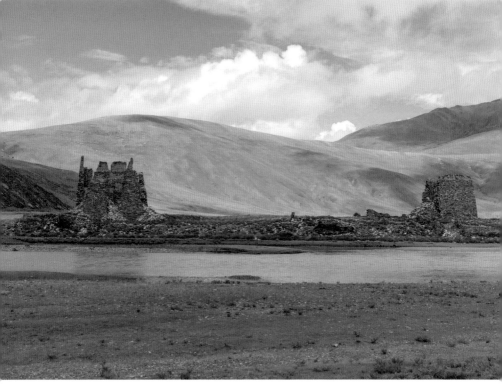

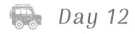

Day 12

圣湖与神山

今天路途将会非常漫长，我们从藏人称为「野牛之地」的仲巴县城动身。仲巴县城地处西南边陲，是日喀则市下辖的县里头最靠西边的一个县，也是我们闯入「西藏的西藏」的第一站。

今日走的是 219 国道，先到达的是雅江源。雅江源，顾名思义，就是雅鲁藏布江的源头。雅鲁藏布江是西藏人民的「母亲河」，是中国海拔最高的大河，也是世界海拔最高的大河之一，发源于海拔五千三百多米的杰玛央宗冰川，源头称作马泉河。雅江源一带是高原草甸，牧草丰富，是野牦牛的故乡、藏羚羊的繁殖基地。

我们一路上头顶蓝天，间或飘荡几许白云，突然间，太阳从前方跃出，小伙伴们猝不及防，来不及适应高原炽烈的阳光，眼睛被照得一片白晃，连忙戴起墨镜，保护灵魂之窗。

我们的四驱车很快就来到雅江源风景区，它位于仲巴县拉让乡珠珠村，国道旁一片莽莽群山，而下面却是万里黄沙，这就是景区别具特色的地方，因为黄沙、湿地、河流、雪山居然出现在同一个画面，构筑成那么一幅绚丽多彩的画卷，真是世间少见。

然而从面前的黄土沙丘也可以感受到这里的环境藏著很大的问题，那就是沙害日渐严重，这种恶化是不容忽视的。据说仲巴县政府

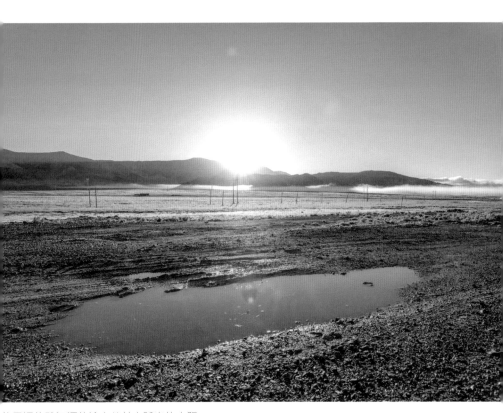

仲巴通往雅江源的途中从前方跃出的太阳

黄沙、湿地、河流、雪山结合的雅江源

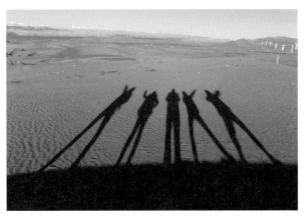

一行五人利用影子拍成的趣味照

一直积极采取措施，试图缓解恶化的速度，但效果并不明显，沙化的面积仍有扩大趋势。美丽的风景背后危机四伏，我在欣赏之余，也不禁感到担忧，不知道再过一段时间，这般的美景是否就会消失在我们的眼前。

过了仲巴是一片辽阔的天地，我们进入普兰县境，翻越 5,211 米的马攸木拉达坂，达坂就是垭口的意思，在阿里靠近新疆的地域，垭口都叫做达坂。马攸木拉达坂满布神圣的彩幡，没过多久，进入阿里地区第一个高原淡水湖 —— 公珠措。公珠措海拔 4,877 米，狭长的湖面如一条直线向前延伸，湖水幽蓝，湖边湿地有不少藏驴和羊群在游荡、觅食中。公珠措景色迷人，不过阿里地区的「措」太多，令它在众多名「措」前显露不出光彩。

我们的车顺著湖一路前行，西藏三大圣湖之一的玛旁雍措已在眼前。它位于冈底斯山脉和喜马拉雅山之间，同样不负「雍措」这名称，湖水碧蓝，清冽可鉴。由于它是恒河、印度河和雅鲁藏布江的发源地，有「世界江河之母」的美誉，更是好几个宗教的圣湖，包括佛教、印度教、耆那教和苯教，不同的宗教给予玛旁雍措不同的意义，例如唐朝高僧玄奘在《大唐西域记》中称此湖是西天王母瑶池所在；在藏

民心中，它是「永恒不败的碧玉湖」，且因为位于「神山」
冈仁波齐脚下，更加圣洁；传说这里是印度教湿婆神和妻
子喜玛拉雅山女儿乌玛女神沐浴的地方，所以成了印度教
的圣湖。

　　与玛旁雍措有一路之隔的是拉昂措，藏语意为「有
毒的黑湖」，也有「鬼湖」的称号。这个称号的由来是因
为湖水人畜不饮，湖岸寸草不生，湖中也见不到任何的生
命色彩，与玛旁雍措的生机盎然截然两样。我们小分队欲
一探「鬼湖」究竟，把车直驶至湖边，湖岸砂砾满地，一
片荒芜苍凉。英子大胆一试，果然湖水咸苦。拉昂措是咸
水湖，也难怪连牛羊都不饮用湖水。

　　一个淡水湖，一个咸水湖；一个是圣湖，一个是鬼
湖，两湖相依，却有天壤之别。其实从我们这群旅人的角
度看，两湖并没有太大的区别，同是高原湖泊，也同样风
景宜人，拥有扣人心弦的魅力。

　　游览了「圣湖」和「鬼湖」之后，当天的重点行程还
包括一睹冈仁波齐和纳木那尼这两座山峰的真容。两山遥
遥相对，分别位于两湖的北面和南面，冈仁波齐在北，纳
木那尼在南，两者在藏族人民心目中均有著极高的地位。

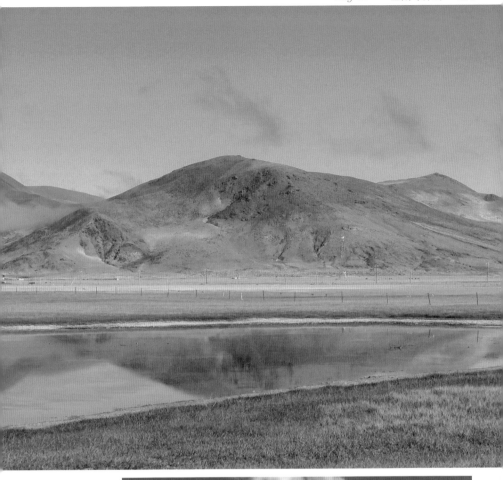

上 途中风景

下 马攸木拉达坂

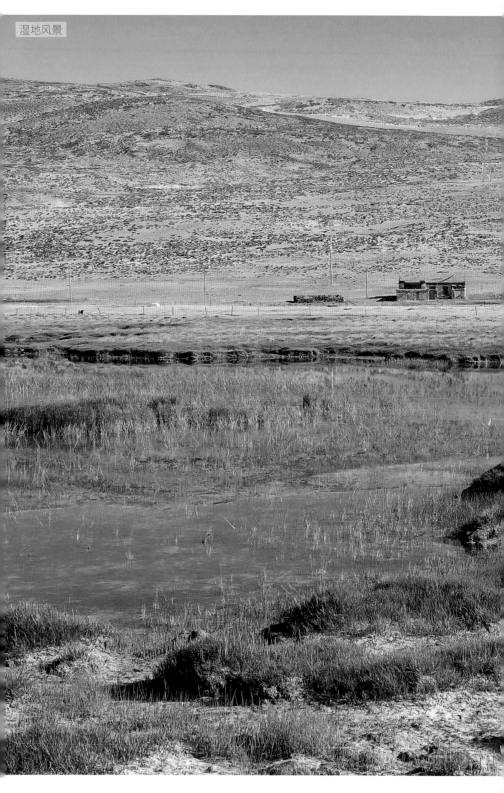
湿地风景

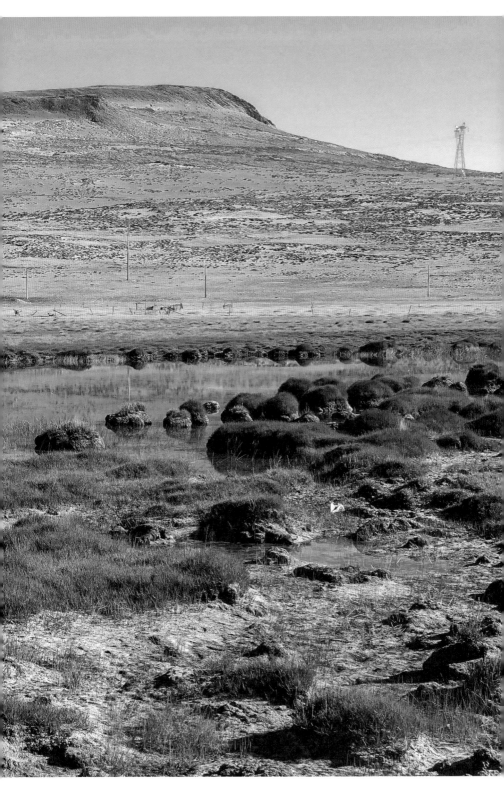

湖水湛蓝的圣湖玛旁雍措

英子试尝拉昂措湖水，远方为纳木那尼峰

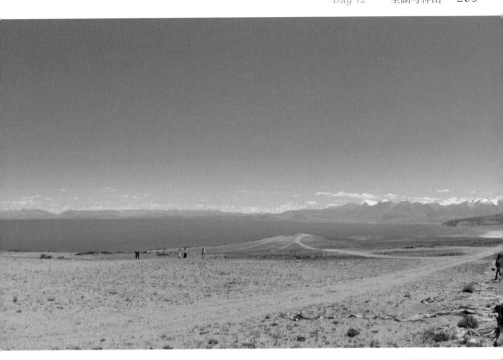

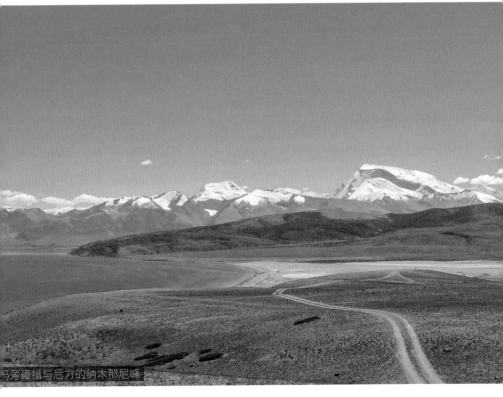

玛旁雍措与后方的纳木那尼峰

　　拉昂措静谧的湖面倒映著纳木那尼的雪峰，这座海拔 7,694 米的高峰在藏民心中是「圣母之山」，正好镇住了湖的「鬼魅」。至于位在北边的冈仁波齐在藏语中的意义是「雪山之宝」，它是冈底斯山脉主峰，素有「阿里之巅」的美誉。

　　这天天高云淡，视野无阻，海拔 6,656 米的「神山」冈仁波齐就如一座三角形的「法器」，又像一个白色的金字塔，巍然屹立于高原之上。英子告诉我们，她上一次整整等了五个小时，才终于见到「神山」突破云层的真容，当时已经感到非常的幸运了，因为很多人专程往返数次，都不一定能得见神山的真颜。由此可见我们确实得到幸运之神的眷顾，与神山的缘分不浅。

　　冈仁波齐被佛教、苯教、印度教和耆那教奉为须弥山，也就是世界的中心。传说这里曾是佛祖释迦牟尼讲经的道场，印度教湿婆神的殿堂，耆那教第一位祖师 Rishabhadeva 得道之地，也是西藏最古老的苯教发源地。听英子介绍，很多教徒攒够了钱，会千里迢迢徒步来冈仁波齐朝拜转山，再去玛旁雍措沐浴、饮湖中「圣水」。

　　在冈仁波齐周围，共有五座寺庙，每年都有来自印度、尼泊尔、不丹和我国的信徒到这里转山朝圣。藏传佛教认为人要承受轮回之苦，每转山一圈，可以洗涤一生轮回的罪孽，十圈可以让五百轮回免受地狱之苦，如果转上一百圈（也有一说是一百零八圈），今生就能

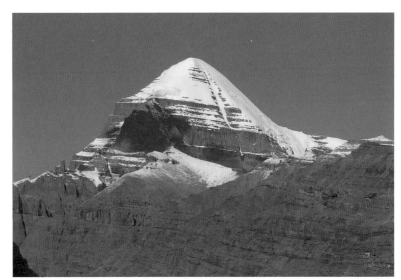

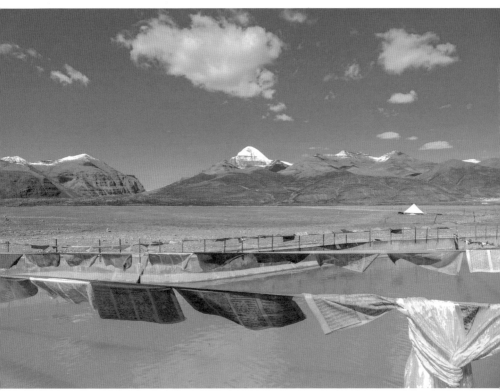

脱出轮回，立地成佛了。转山有「内转」和「外转」两条转山道，「内转」是以冈仁波齐南侧的因竭陀山为中心转一圈，「外转」的路程就长多了，以冈仁波齐峰为核心的环山道路全长约五十二到五十六公里，据说藏民走路一天就可以转完，但一般人差不多要走三天时间。外转必须转满十三圈，才能进行内转。

　　由于藏民认为神山、圣湖都是有属性的，冈仁波齐属马，又恰好与释迦牟尼的本命年相合，据说在这一年转山一圈相当于平时转山十三圈的功德，所以马年转山的人最多，信徒络绎不绝，挤满了山道，山下也遍布休息的帐篷。对于转山的朝圣者而言，高山不只是古老的原始崇拜，更是与天上的连结，山是信仰的居所，而冈仁波齐就是信仰的终点。朝圣者行走在空气稀薄的高原上，在砾石的山路磕头朝拜，经常遇上风雪交加的坏天气，行动困难，若不是坚定的宗教信仰，必定很难坚持这样的举动。话虽如此，近年来，或许由于西藏教育普及，藏民文化水平有所提高，整体经济也有不同程度的发展，在宗教方面，相对地没有过去那般「迷信」，磕长头的年轻藏民也比较少见了。

　　我们停车休息时，遇到一对藏族夫妻，他们并非为转山而来，只是路过。然而当他们看到冈仁波齐时，一脸幸福的样子，面朝神山双手合十礼拜，神态虔诚。我们一路上遇到众多磕长头的朝圣者，风

途中经过新建好的栈道

尘仆仆，此时看到如此平静庄严的朝圣行为，同样为之动容。受到他们的感染，大家都自觉地伫立在「神山」前，为远在各地的亲友祈祷祝福。

　　大伙都不是教徒，并没有转山的夙愿要完成，于是把车子开到神山脚下一座刚修建好的观景台，不用像教徒们跋涉千山万水，就可以轻松地仰望神山了。

　　先不论冈仁波齐在宗教上的地位，单就山型而言，亦相当奇特。一般来说，向阳面通常比较温暖，背阳则较为湿冷。然而神山向阳的一面常年积雪，而背阳的一面却积雪较少。峰顶上还有多道横向的痕迹，无论远近，都能清晰可见，令人啧啧称奇。英子说横纹共有九道，正象征苯教的「九叠雍仲」，代表著永恒之意，又像一道九层的天梯，是登上天堂最快捷之路。不过如果从地质来探讨，山峰是由岩性软硬相间的砂砾岩层组成，当山体形成时，不同岩性的地层彼此层叠，于是形成近乎水平的纹理，宗教的说法只是强加上去的吧！

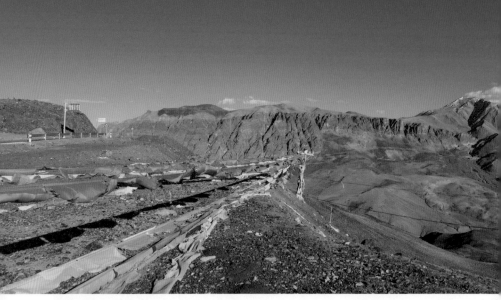

五颜六色的龙嘎拉达坂和碧绿的龙嘎措琼

　　神山也谣传一些不可思议的奇事，例如一九九六年一队中韩登山队在攀登途中，发现一串奇怪的脚印，有人说那是野人的脚印；亦传闻曾经有四名登山者攀上了神山附近的一座山峰，结果登顶之后就迅速衰老，在一、两年间先后因病死去；更有人言之凿凿，在二战期间，德军就派人秘密来到西藏，探求雅利安人人种的起源，及寻找可以扭转时间的神物。无论这些讯息是否穿凿附会，有没有事实和科学验证，都给神山增添了一份神秘感，也或许这种种的传闻，目的都是为了增加人们对神山的崇敬。

　　我们在海拔 5,166 米的龙嘎拉达坂稍微停下来，这座「五彩山」的山体拥有斑斓的颜色，犹如荒芜的高原被泼洒上了瑰丽的色彩，大自然真是最有创意的艺术家，随意挥洒的作品如此美妙得令人惊叹。在这五颜六色的山峦间，静卧著一个水滴形状的碧绿小水塘，彷佛一块镶嵌的翡翠，名叫「龙嘎措琼」，被誉为「天使之泪」，也有人称之为「珍珠措」，不知道这算不算是西藏最小的湖，但据说它竟能终年不干涸，实在令人不解，又是大自然无数奇迹中的一个。附近有一个尺

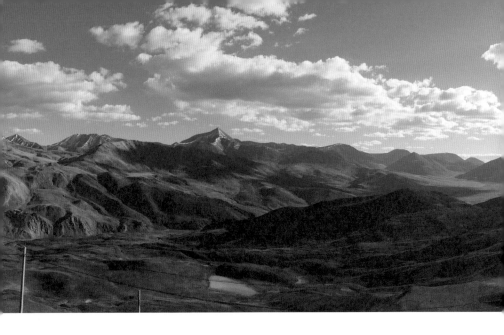

寸更小、已经干涸且呈土黄色的潭水痕迹，每当夏天冰雪消融，小潭会注满从山流下来的水，与龙嘎措琼恰好形成「天使的一双眼睛」，让我不禁期待起这个夏天才能看到的景观。

今天行程的最后一段，英子不时查看时间，并一路对我们炫耀她之前拍摄的土林落日视频和照片，景色是如何的壮丽。可惜我们还是晚到了半个小时，只能在途中见到落日西下的情景。当我们一路穿越山谷，临近札达土林区时，我透过车窗，已被它磅礴的地貌所震慑，千沟万壑、连绵起伏的土林看起来有点类似月球上的景观。这时除了我们四驱车的车灯外，外面漆黑一片，土林的全貌到底如何？就留待我们明天去发掘了。

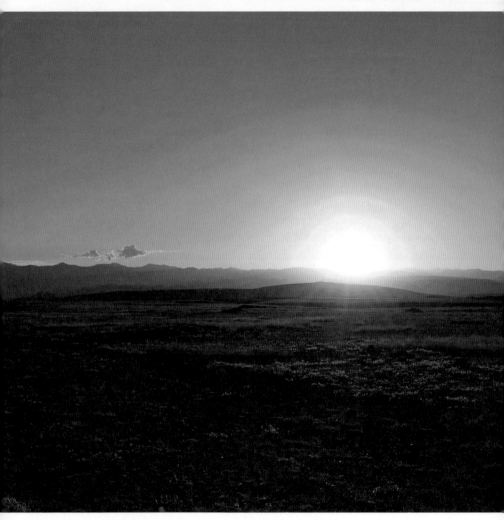

非常壮观的日落景象

上　与龙嘎拉达坂告示牌合照

下　山上充斥著野生动物群

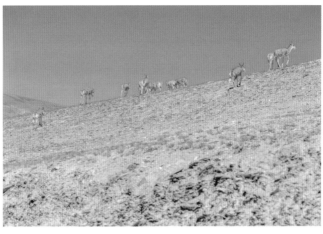

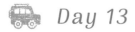

Day 13

寻找消失的王朝

走入阿里的「马丘比丘」

八年前我曾到访秘鲁马丘比丘，当时深深为这个突然消失的印加文明感慨不已。马丘比丘意为「古老的山」，坐落于世界文化遗产古城库斯科西北约八十公里处，海拔约 2,350 米，又被称为秘鲁的「庞贝古城」。马丘比丘建在山巅之上，四周悬崖峭壁、地势险要，城内设有宫阙神殿、作坊、居所等，总令人忍不住想像五百年前印加人民是如何在这里安居乐业。然而这样一座天空之城却忽然消失于时空之间，足足有四百年时光未曾受到外界打扰，也不为外人所知。它究竟是被遗弃，还是遭到外来文明的冲击？现今依然不得而知，只留下一片古迹证明它曾经的存在和辉煌。

西藏阿里也有一座失落的「马丘比丘」，命运竟然与印加文明的失落古城是如此相似，都在一夜之间突然消失。今天我们小分队一路向西到了札达县，它位于西藏的西南隅，札达在藏语中意为「下游有草的地方」，象泉河流域遍布札达县，是阿里地区最主要的河流。一千多年前，这里曾有一个喜马拉雅山区的王国 —— 古格王朝，在鼎盛时期，领地甚至遍及阿里全境。然而三百多年前，这样一个拥有灿烂文明的王朝却在一夜消失，此后再无踪迹。直至一九一二年，有个叫做

麦克沃斯·扬的英国人从印度出发，沿象泉河来到古格王朝的遗址，终于让这座沉睡的古城重现于世，也引起更多探险家、游客和摄影家，以及考古人员的到来。王朝为何消失至今仍是一个未解之谜，留待考古人士的研究与揭秘。

　　说到古格王朝，首先得提起它的前身象雄王国。关于象雄，大部分人对这个名字应该比较陌生，但它却是吐蕃王朝兴起之前位于西藏地区的部落国家，「象」是古代部落氏族名，「雄」即地方或山沟，象雄基本上可以说是一个氏族部落的联盟。史料记载，青藏高原上的象雄王国至少建于三千八百年前，版图西到喀什米尔，南至拉达克（即印度边界），北至青海高原，东至四川盆地。更有记载显示当时象雄王国军力强大，拥有一支近百万的雄师。这样算起来，那个时候王朝应该已有数百万至千万人口了。后来苏毗、雅砻等部落兴起，随着吐蕃王朝逐渐强大，象雄王朝开始衰落。当松赞干布约在西元六四四年前后将象雄纳入吐蕃王朝的疆域后，象雄退出了历史舞台。

　　象雄拥有自己的语言和文字，它高度发达的文化可说是西藏的根基，贯穿西藏的方方面面，包含生活民俗、礼仪规范、天文历算、宗教信仰、政治制度、医药艺术等，远在佛教传入西藏之前，古象雄佛法「雍仲苯教」（简称苯教）就早已在雪域高原广泛传播，是西藏本土最古老的佛法，如今藏民最重要的精神信仰之一。阿里是古象雄佛法

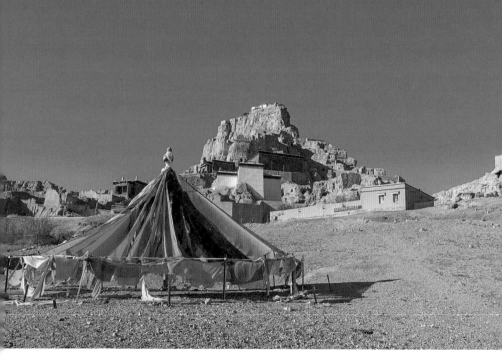

的发源地，也就是西藏文明的发源地，也难怪有人说「不到阿里，枉至西藏」。

想像一下，三千多年前在阿里的辽阔旷野上，曾经有过这样一个灿烂的文明，却在滚滚的历史长河中只留下了回忆，怎不让人无限感慨？

如果说象雄文明是阿里的第一文明，那古格文明就是阿里的第二文明。

古格王朝的源头可以追溯到吐蕃王朝晚期，由于吐蕃王室引进佛教来制衡本土的苯教后，王朝内部一直有苯教与佛教间的争斗，再加上连年战争，四面树敌。至西元九世纪时，因吐蕃赞普朗达玛实行灭佛政策，终引起王室内乱，并使得吐蕃王朝逐渐走向分裂与衰落。朗达玛有个维护佛教的王室后人德祖衮在阿里地区建立了政权，也就是古格王国。这个政权存在七百多年，前后世袭十六个国王，直到十七世纪才结束。

关于王朝复灭的原因，虽然史料记载是源于宗教信仰引起的战乱和掠夺，但根据后世分析，或许最主要的原因还是出于札达地理环境的迅速恶化，不再宜居，使得人民被迫迁徙离去。不管真相如何，原本古格王朝拥有十万之众在一夜之间突然消失是不争的事实，颇多传闻导致后世众说纷纭，又岂是寥寥数语能够说清的呢？

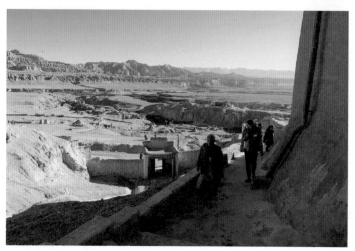

大家沿著遗址拾级而上，下方就是古城的入口

一大早，我们来到位于县城以西约十八公里处，象泉河畔的古格王朝遗址，这时已有许多旅客在此云集，大家都怀抱同一个目的，就是观赏古格王朝遗址「黄金日出」的奇观。

趁著日出时间未到，我站在遗城下，用千年之后的双眼仔细打量这千年前的残留物。乍看之下，除了几座参杂其间的建筑物外，整个古王城就是一片废墟，昔日的辉煌被历史的风沙给冲刷殆尽，充满了悲凉和沧桑，教人不胜唏嘘。根据资料显示，古王城大约是在十到十六世纪之间不断扩建的，占地约十八万平方米，由三百余座房屋、三百余个洞窟及两条地下通道组成，拥有庞大的古建筑群，用「壮观」两字来形容这千年遗址并不为过。

今日天气正好，太阳升起时，阳光先投射在前方的黄土高原，映出一道红光，然后逐渐成金黄，接著为整个「王朝」撒下了耀眼的金光，给人一瞬间的恍惚，眼前的废墟彷佛在晨曦下重焕生机。然而这终究只是一场错觉，尽管太阳依旧每天升起，过往的繁华早已逝去不复返。

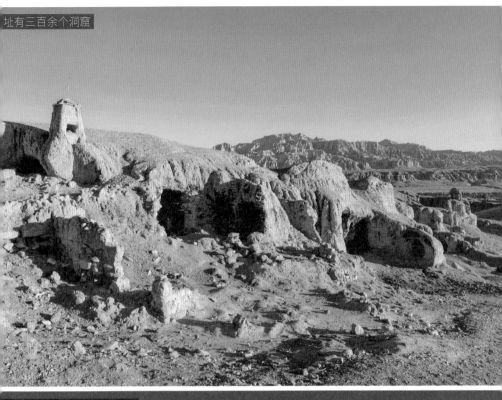
址有三百余个洞窟

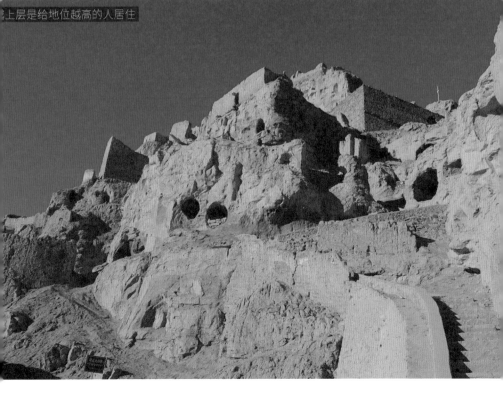
上层是给地位越高的人居住

　　拍完日出的照片后，大伙开始沿著这座庞大的王朝遗址拾级而上，走走停停的攀爬过程中，英子在一边指点介绍哪些是防御外敌的围墙，哪些是王室贵族的殿堂，哪些是供平民百姓居住的，还有哪里是红庙、白庙、度母殿，以及大威德殿，也就是轮回殿等等。另外还有著名的藏尸洞，阴森恐怖，只不过那数十具缺少了头颅的尸骨现在已经被搬离原地了，据说洞内的尸骨来自于当年古格王朝被攻破时，最后的国王与贵族被侵略者砍下了头，弃尸于洞中。但这只是古格复灭的其中一种未经考证的说法。

　　随著太阳升起，温度越来越高，我走到后来，干脆把羽绒服脱下来。不过大伙也开始纠结，究竟要不要继续往上走。因为疫情原因，也可能是出于保护用意，很多寺庙和洞穴都没有开放，自然也无法欣赏到里面精美的壁画。经过一番商量后，决定推派体力最好的小陈为代表，让他先上去看一看，我们再决定要不要跟进。后来证明这个决定是明智的，因为根据小陈的回馈，遗址顶端「啥也没有」。我们便不再继续攀爬，留在半山腰的洞穴前，俯视整个遗址。王朝遗址占地广大，或许在碎土和断壁残垣间，仍有许多文物古迹留待后人去挖掘。

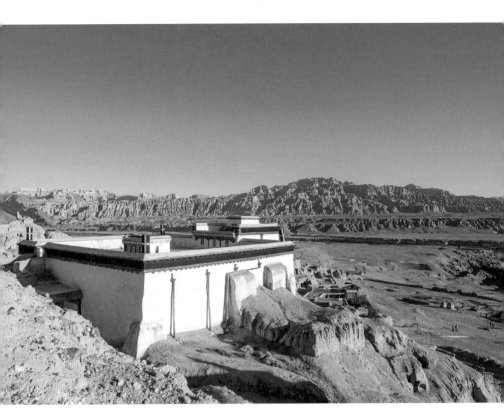

气势恢宏的札达土林

我们首次来到古格王朝遗址，就非常幸运地欣赏到「黄金日出」，令人感动。

欣赏了这幕奇观后，大伙开始穿梭在浩浩荡荡几十公里的土林中，此时真切地意识到土林才是札达的主宰。前一日傍晚过来时，天色阴暗，没有机会好好留意这些高原上的黄土林海，今天土林的真面目在面前清楚揭露。我曾见识过台湾的月世界和南美玻利维亚的月亮谷，但比起眼前面积达数百平方公里的札达土林，真是有小巫见大巫的感觉。在朝阳的映照下，高低错落的土林千姿百态，土色的山体有时呈现金黄色，阳光投射出清晰的阴影，明与暗的对比更显强烈。

据地质学家的研究，札达和普兰之间本是一个方圆五百平方公里的大湖，由于造山运动使湖盆上升，改变了水位，百万年的岁月，历经无数风雨侵蚀，终将昔日沧海变成了漫山遍野的土林奇特地貌。我们的车行驶在布满砾石的峡谷中，仿若置身月球的表面，又像进入一个异世界。因为大自然的变迁，土林被雕琢成各种各样的姿态，有像巍峨矗立的城堡、盘膝修炼的罗汉，或是一列列威武雄壮的军队，层层叠叠，绵延不绝，气势恢弘，不由感叹大自然的巧夺天工。

上　遗址入口
下　札达土林国家地质公园石碑

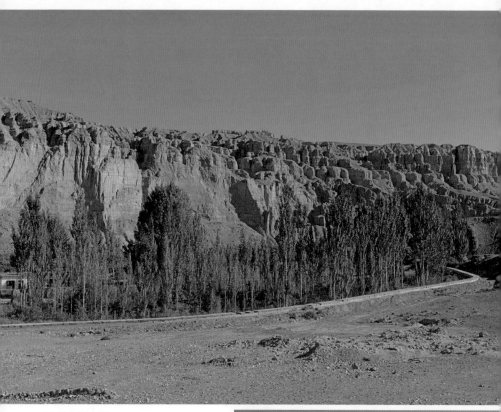

各种型态的土林

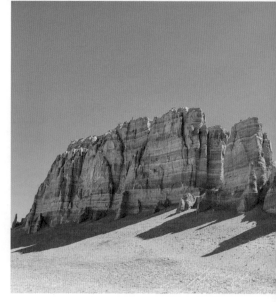

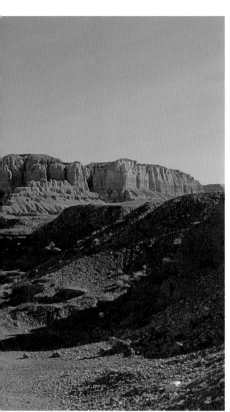

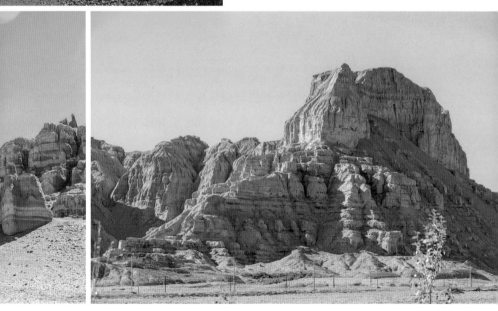

我们偶然发现这颗「土林星球」的一处高地，一块巨岩由土林崖边凌空伸延出去，左右没有任何遮挡，站上去可仰望高耸的「黄土碉堡」，俯视百米下是悬崖峡谷和蜿蜒的公路。为了把这般壮观的景况记录下来，我不惜冒险，小心翼翼地走上去。身后的小分队成员纷纷为我加油，并为我指点姿势，力求拍出效果更好的照片。在这错落起伏、沟壑纵横的壮阔土林间，我虽显得渺小，却也忍不住「欲与天公试比高」！

我们的车终于驶出「外星」表面，继续前行，过了狮泉河，翻越海拔 5,191 米的拉梅拉达坂。行至今日，大家对高海拔早已适应，没有任何高反了，身体超乎想像的坚强。

之后大伙来到阿里西北部的日土县，公路两旁尽是湿地景观、巍峨的雪山与静谧的湖泊，沿路还经过一座用巨型石块在山上砌出「毛主席万岁」的主席山，又见到成群野鸭，以及高原特有的黑颈鹤，它们在湿地湖泊中畅泳、安憩，悠然自在，荒蛮的大地上依然生机盎然。

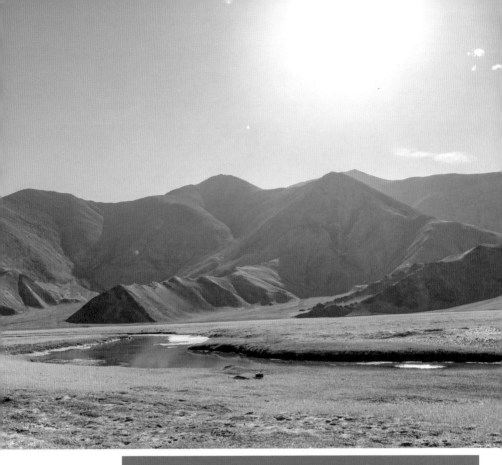

上　欲与天公试比高

下　湿地景观与巍峨
　　的山峦

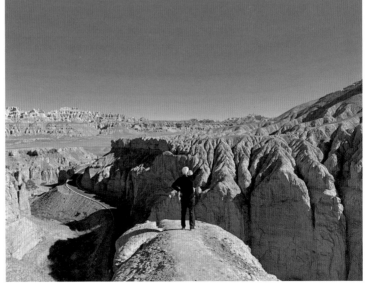

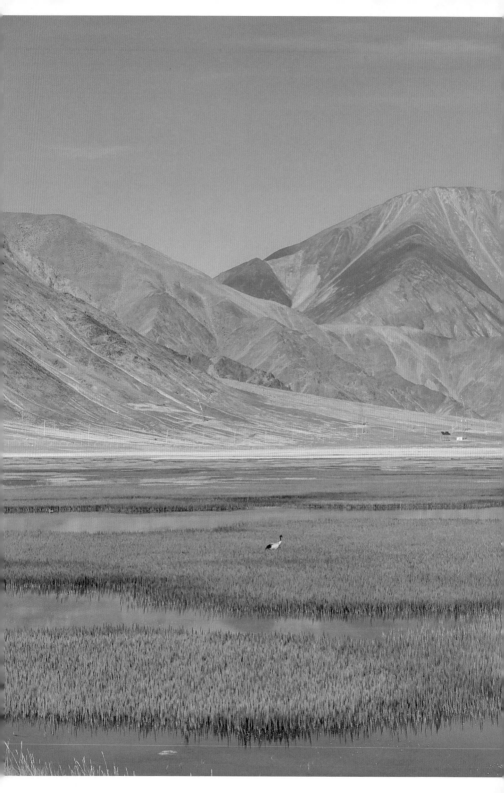

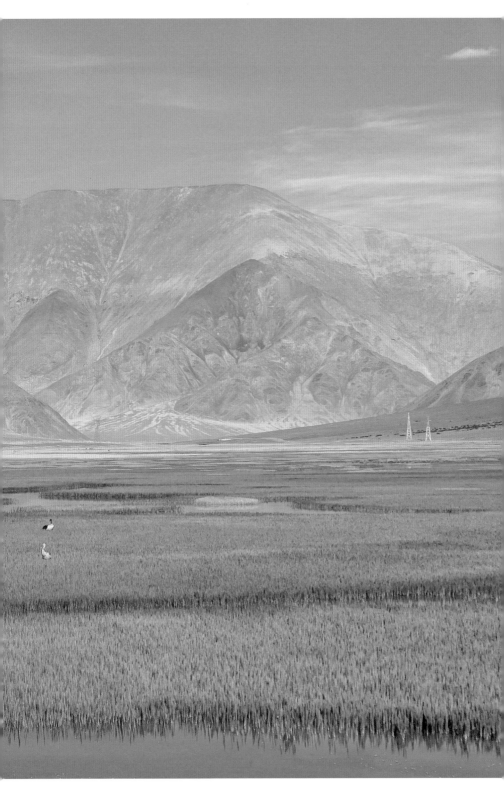

沿途风景

上　拉梅拉达坂
下　狮泉河达坂

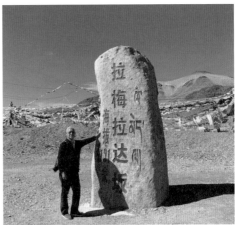

岩画区告示牌

　　进入日土县境内，英子带领大家找到了分布在公路旁的一组岩画群，这些岩画是用坚硬的石头或其他的硬物在岩石上刻凿而成，线条笔画各有深浅，其中也包括一些彩绘。画像的线条简单，内容包括人物征战、放牧、动物和武器等等，具有很高的观赏和考古价值，现在已成为西藏自治区非物质文化遗产，受到保护了。

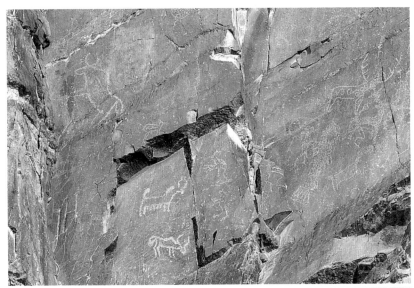

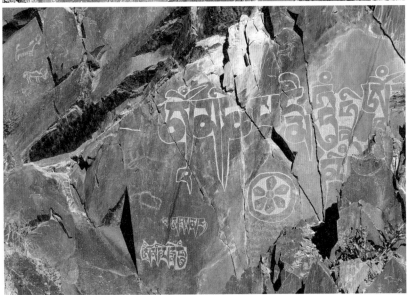

各式各样的岩画

中印边境的神奇湖泊

在日土停留了一晚，就为了能在一大早前往班公湖看日出。班公湖海拔 4,242 米，位于西藏和喀什米尔边境，西藏部分在日土县境内，另一小部分则在印度控制的喀什米尔地区境内，在军事上是个比较敏感的地带。

班公湖又称「错木昂拉红波」，藏语意为「明媚而狭长的湖」，又或是「长脖子的天鹅」，未知哪种说法正确，但其实意思差不多，都说明了班公湖是狭长型的。它是世界上最长的裂谷湖之一，所谓裂谷湖，就是在裂谷带因为断层运动而形成的湖泊。这座湖的东西长约一百五十公里，南北有四公里之宽，湖面约六百三十多平方公里，因为面积实在太大，站在湖边，很难看到全貌。

不过最神奇的地方在于它的湖水咸淡不均，由东向西依次为淡水、半咸水和咸水，位于中国境内的为淡水湖，面积约四百多平方公里，占整个湖的三分之二，湖上鱼跃鸟飞，自然风光无限；另一边印度控制的区域约一百六十平方公里，是全湖的三分之一，则是咸水，寸草不生。同一湖水却呈现两种截然不同的状态，这就是班公湖的神奇之处，也算是大自然带给人类的惊喜吧！根据英子介绍，麻嘎藏布和多玛曲这两条支流汇入班公湖的东段，因此东段拥有足够的淡水来

班公湖碑石

源，且因为补给量大于蒸发量，所以湖体东段成为淡水湖。但由于湖的中段较狭窄，湖水交替不畅，西部的淡水来源不足，再加上湖水蒸发量大于补充量，使得西边的湖体变成了咸水湖。

若说阿里是「世界屋脊的屋脊」，日土应该算是屋脊上最主要的那根正脊吧！这里平均海拔在四千五百米以上，已十分接近五千米的生命禁区，所以生活在这里的人口只有约一万人，然而日土县的面积有八万多平方公里，典型的地广人稀。日土地处中国的最西部，要到日土旅游不单路程遥远，还得适应高原环境，所以到访的游客不及其他地区多，也因此自然环境几乎处于原始状态，成为众多高原生物的乐园。与阿里许多地区一样，日土也位于群山脚下，然而不同于札达满是光秃秃的土林，日土县因为班公湖的存在成为阿里最湿润的地区。

班公湖的日出时间比较晚，我们也因此得以更加悠闲地等待太阳升起，直到上午七时多，这才施施然来到班公湖的观景台。这天除了我们小分队五人外，就别无他人了。当旭日从山的后方冉冉升起，投射出万道金光，点亮原本漆黑的大地，在日照金山的映衬下，班公湖也好似从沉睡中慢慢地苏醒，随着光线的变动，波光粼粼的湖水也显现出多种色彩，从浅而深不同的绿。一群群海鸟迎着朝阳展翅飞翔，

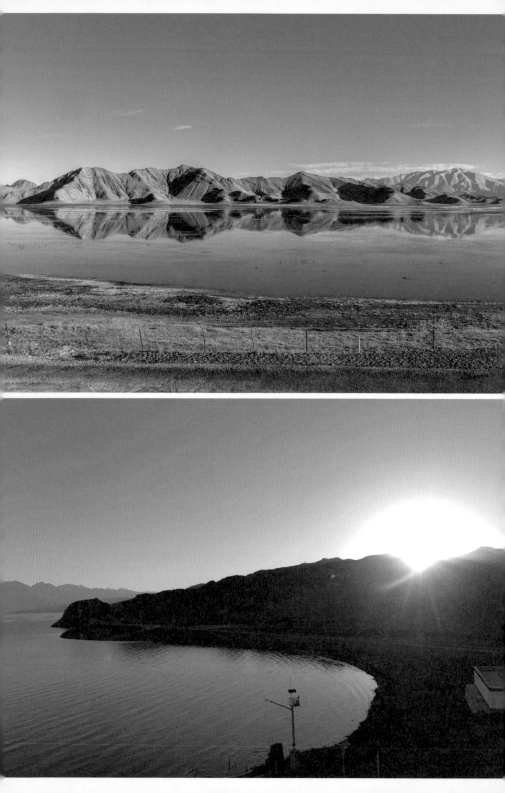

上　斑公湖景色
下　斑公湖日出

划破了高原的长空。就是这样的日出美景，让我甘冒严寒的天气也不愿错过。我紧握手机，把整段太阳东升的过程拍下来，并迫不及待把视频传给友人分享，换来赞叹声不绝于耳。

欣赏完日出斑公湖的绝美后，我们原路折返，这时天已大白，斑公湖周围笼罩在朝阳下，一反原本的沉寂，整个焕发益然生机。现在当地已发展成旅游区，除了民宿和酒店外，湖边也盖起童话式的度假村，还提供游湖的服务，旅客不仅能乘搭游船到湖中巡游，又可登上湖中的鸟岛，亲眼目睹珍罕的斑头雁、棕头鸥等。鸟岛的面积不大，本身被碎石和鸟粪所复盖，低矮的灌木和水草都是鸟类的天然繁殖场。有趣的是，虽然湖中有不少小岛，可是只有鸟岛才获得鸟类的青睐与光临，驻足栖息。

日土县的湿地资源和景观也很有名，行走在路上，可以看到水鸟在湿地的草丛间来回穿梭觅食，草甸的一片片水洼中，也发现野驴、藏羚、狐狸等野生动物的踪迹。每每见到这些娇客的身影，都让我们惊喜于自己的好运气。

湿地景观

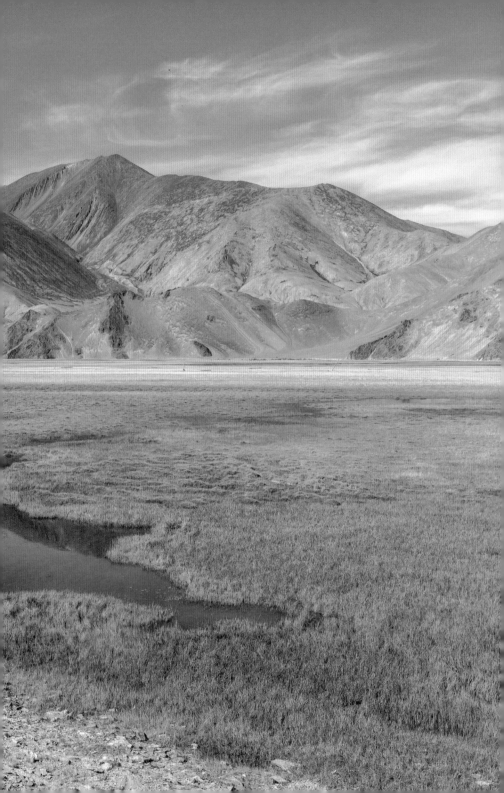

上　藏野驴

下　羊群

在革吉县与当地居民合照

今天剩下的行程，基本就是赶路前往狮泉河的源头 —— 革吉县。我们沿著 219 国道，一路前行，最终到达革吉已是傍晚了。「祭了五脏庙」用过晚饭后，外面依然阳光普照，太阳还未下山，大伙于是走入当地最繁华的中心区。这个县的人口有一万八千多人，面积达四万六千多平方公里，中心区的道路很宽阔，当地居民大都穿著藏族服饰。虽然也遇上来自他省前来做生意的商人，但这里居民主要还是以藏族人家为主。在这里同样能感受到友善的气氛，碰了面，大家多半互相招手，微笑致意。

今晚刚好是中秋节的前夕，见到不少居民穿上传统的华丽服饰，上街迎月。「但愿人长久，千里共婵娟」，这样的祝福，古今皆然。

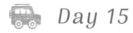

Day 15

中秋节惊魂记

第一道坎

今天是个特殊的节日 —— 农历八月十五中秋节，在这个阖家团圆的日子里，我们小分队居然是在荒凉的高原度过，是可遇不可求的难得机会，更没有料想到，在这一整天漫漫长路的旅程中，我们居然接二连三的碰上突发事故，所幸每次都逢凶化吉，这些状况不仅队中的年轻人从未遇过，连我闯南走北，都是头一遭碰上。回忆起这充满刺激，既有乐趣，又带著温馨的一天，无疑将成为我毕生难忘的中秋节。

这天我们从狮泉河源头的革吉出发，革吉在藏语的意思是「美丽富饶的土地」，地处羌塘高原大湖盆区，而潺潺流淌于革吉境内的狮泉河，则是印度河的上游。按原来的计划，我们会夜宿在中途的仁多乡。本来这段行程并不长，是较轻松的一天，英子也保证我们当晚将在仁多乡赏明月、吃月饼，过个非一般的中秋。这次我们绕过 318、317 国道，取 716、711 县道而行，是阿里环线中北线的其中一段。

当我们走出了革吉不远，就面对接连不断的荒漠高原，县道越走越窄，也非平坦大道，而是布满砂砾碎石的路，有时还要避开路面的坑坑洼洼，可说是在颠簸中努力前行。我并未随同其他队员在车上小憩，与小陈双眼紧盯前方，而举目所及，皆是平静却又荒凉的旷野，

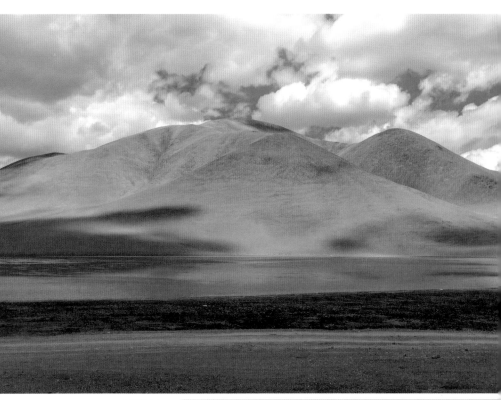

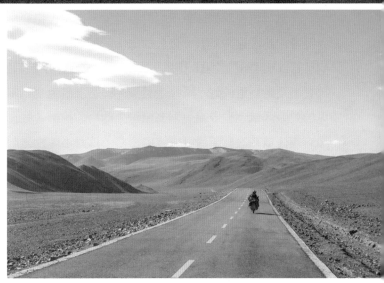

上　一路是平静又荒凉的旷野

下　路上遇到骑行的人

广袤无垠。

　　突然间，小陈把车停下来，并迅速跳下车，走到车后仔细观察一番，接著转头向我们说明，四驱车其中一副避震器失灵了，想必它受不了连续十多天不停地在崎岖的道路行驶。犹记得我们刚过怒江时，四驱车曾爆过胎，这是第二次向小陈师傅表示「不满」罢？

　　经过检查后，小陈认为应无大碍，可以继续走完剩余的行程，只不过车速得适当降低，以免车子又耍脾气，再次向大伙「撒娇」。

　　其实行走在两侧寸草不生的县道上，最让人担心是手机和网路信号经常中断，这才是我们最大的隐忧。英子在出发前曾经先向大伙说明，若继续走 317、318 国道，路况会较好，且沿途穿过多个县镇，但风景不及走县道的好；选择走县道，一路上景色变化多端，是难得一见的荒芜区域，较容易见到高原野生动物的踪影。她也事先声明，沿途有些区域并没有明显且固定的道路，这对小陈也是一次考验。因为早就为大伙打了预防针，因此真正遇到事情，倒也没有太讶异，只不过是「时间刚好」，车子机件坏了吧！

　　我们继续向著蓝天白云的前方前行，远方雪山的轮廓更加分明，伴著湖泊，这样的景色令人心醉神迷。车子减慢速度行走在地形复杂多样的县道上，欣赏雄伟壮观的冈底斯山脉群峰，经过大大小小的湿地草原，以及不知名的湖泊等。大伙对小陈越来越有信心，相信他一

定会让大家安全顺利抵达仁多乡。

　　在这段高原上，偶尔会见到汽车被弃置路旁，看上去已经放置在那儿有一段日子了。小陈向我们说明原因，原来在这偏远荒凉之地，假如车子出了事故，或零件有了状况而抛锚，需要补充修理零件，这时可就麻烦大了，因为最近的修车作坊很可能在几十公里外，找拖车服务，费用甚至贵得可以买一台新车。所以车子被迫弃置在此，虽是无奈之举，但也算是明智之举了。不过放弃汽车之余，也只能选择继续等待路过的车辆，搭顺风车到附近的县城，或者干脆徒步走出高原。听罢，我唯有暗地祈求这样的事故千万别发生在我们小分队身上。

　　在藏北灿烂阳光的照耀下，虽然偶尔遇上阵阵风沙，却未使湖阔天高的景致变成混浊，依然是那般纯净。此时，大家眼前只有净土，心中充满了无限的想像。

　　县道的尽头就是我们原定下榻的仁多乡了，一条笔直的县道贯穿这个小村落。因为这里是前往扎布耶茶卡盐湖的必经地，旅客多选择停留下来，过一宿后才继续上路，小村落因此热闹起来。

　　小陈师傅赶忙寻找村中唯一的修车作坊，要为车子换上一套新的避震器。一问之下，却得知虽可以更换，不过要等上三天，因为零件要从老远的拉萨运过来才行。小陈掂量一下车子性能，为了不耽搁行程，决定放弃在此更换。

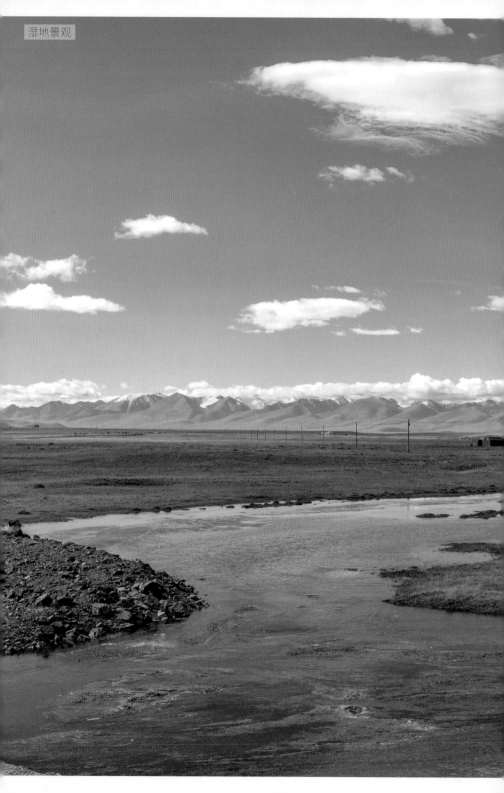
湿地景观

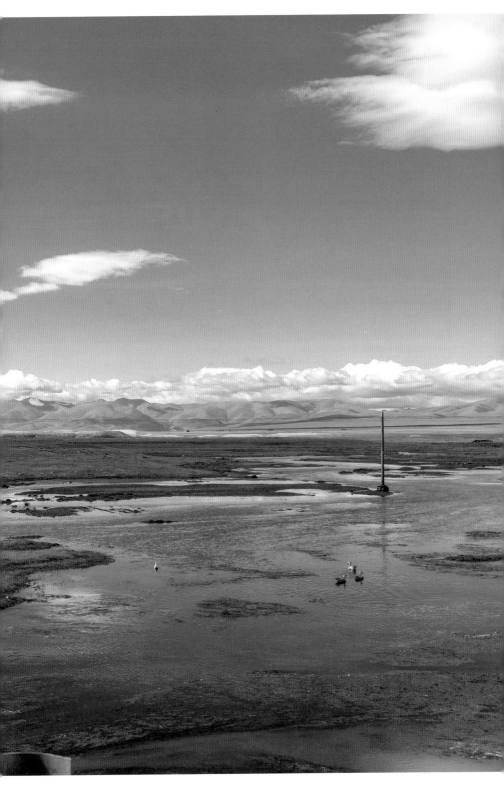

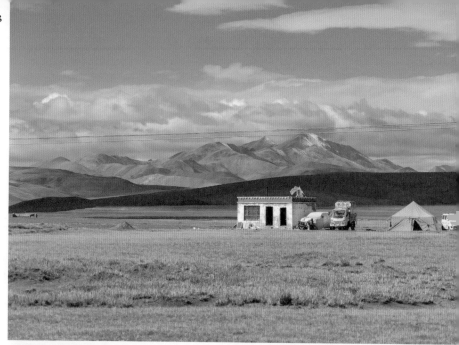

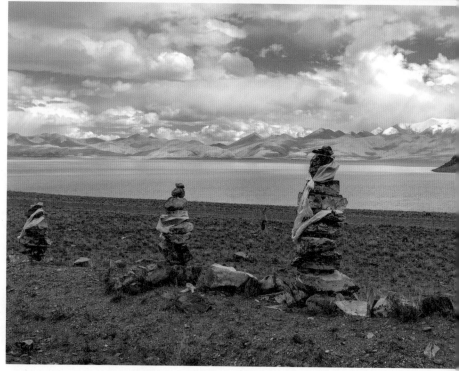

上　行经的房子与帐篷

下　不知名湖畔的玛尼堆

上　牦牛群
中　藏原羚
下　牦牛群

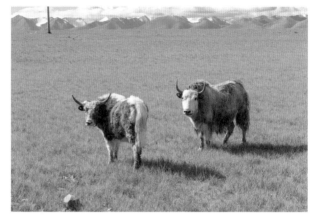

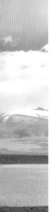

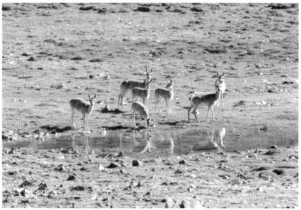

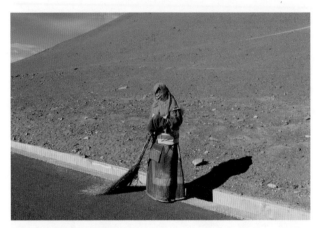

途中遇到人清扫道路

　　仁多乡人口稀少，大多数的乡民都以畜牧业为生，因旅游人士的来往，部分居民开设了民宿，为旅客提供住宿和餐饮服务。乡民们很热情，带我们到当地最「豪华」的民宿旅舍。然而当我们准备卸下行李，才发觉这里只有公共盥洗室，却没有洗浴的地方，我们几人都感到十分不便，况且当地晚上气温奇低，要走到外面如厕，又有著凉的可能。大家彼此对视一番，最后决定不在此地留宿。

　　别过穿著传统服饰，盛装打扮的乡民，小陈发动车子，载著我们直奔盐湖。

第二道坎

　　为了稳当起见，小陈特别约好越野车随后跟来，万一路上有突发状况，至少多了一个照应。可是高原网路不稳，在途中始终无法联系上对方，唯有「孤身走我路」，独闯荒漠了。

　　扎布耶茶卡湖是此行必到的景点。青海的「天空之镜」茶卡盐湖几乎人尽皆知，但藏北高原上这个扎布耶茶卡盐湖却知之甚少，没有茶卡盐湖那般的人气，或许因为它地处羌塘高原无人区的深处，旅客担心高反，一般人不容易到访。

扎布耶茶卡湖又有查木措、扎布措等别称，除了是世界第三大锂盐湖之一，近年根据科学家的研究发现，湖还有一种世界唯一的新矿物 —— 天然原生碳酸锂，后来被命名为「扎布耶石」。扎布耶茶卡湖面积甚广，分南湖和北湖，南湖同时具有固态的盐结晶和液态的湖水，北湖是卤水湖。这片湖区所蕴藏的资源非常丰富，不过对于旅客来说，最大的吸引力，应该是因为它所含化学成分不同，使其呈现出不同的色泽，从而展现变幻多端的面貌。

我们来到时，这里的温度约只有一到两度，刮著大风，感觉非常干燥。眼前所见，湖水除了一般常见的蓝色之外，还有呈粉红和绿色的，粉红色的部分据说因水中的生物卤虫所致，十分特别。在湖的一隅，还有一格格的池子，分别有红、白、棕等不同颜色的卤水池。在我看来，这个荒原上罕见如「调色盘」般的盐湖，比青海的「天空之镜」更多了一分梦幻的感觉。待我西藏的行程结束后，困在甘肃的隔离酒店内，乘机观看电影《七十七天》，其中一段情节，就在盐湖区内取景，如果未到过这里，可能会觉得是电影添上了人工色彩呢！

离开扎布耶茶卡之后的路段继续是无尽的荒野，车窗两边的坡峦丘陵几乎没有植被，原始地表的模样被一眼看穿。我们小分队在这片无人区里驾车独行，走了好长一段的路，几乎看不到车辙的痕迹。如此偏僻、严寒的高原地带，生存环境十分恶劣，渺无人烟，应该只有

上　扎布耶茶卡湖景

下　湖水除了蓝色之外，还有
　　呈粉红和绿色的

不时出现的藏野驴、藏羚羊、土拨鼠等各种野生动物，可称得上是这里真正的主人。但也是因为这种难以用语言描述的原始风光，才使得辽阔又平静的羌塘荒原幸运地保有独特的神秘感与魅力。

越过一座山岭、一片荒原，我们终于看见前面的帕江乡，此时已经是傍晚晚饭时间，大家的肚子全都饿得咕咕直叫，又发现车子的汽油所余无几，决定借这个乡村用晚餐，更重要的是先把车子的汽油加满。至措勤县还有一段相当遥远的距离，单是车程就有好几个小时，大家找到了村内一家面店，尽速解决晚饭，一边等待车子加好油。小陈忽然面带惊慌地从外面闯入，告诉我们此处找不到加油站。他又询问其他当地乡民，均得到相同的回应，听说加油站关闭了，停止营业，要到好几十里外才能找到。

大家都知道，在藏区—尤其是无人区—自驾，每天的一大要务就是给车加油。高原上有时很难找到加油站，即使找到也不一定能添上汽油，这就是我们目前所担心的，不知道剩下的汽油能否支撑到达县城。

出乎意料的是，在用餐时，坐在邻桌的是这个乡的派出所所长，听到了我们遇上「油」的难题，理解到我们所处的困境，餐后主动驾车从后追赶上来，为我们提供帮助。大伙惊喜交集，心怀感恩地谢过所长，跟著他的车子奔向希望的加油路。这段路翻山越岭，道路两旁的风景一点也不差，同样是旖旎的风光，不过大家心情忐忑，无心张望欣赏。

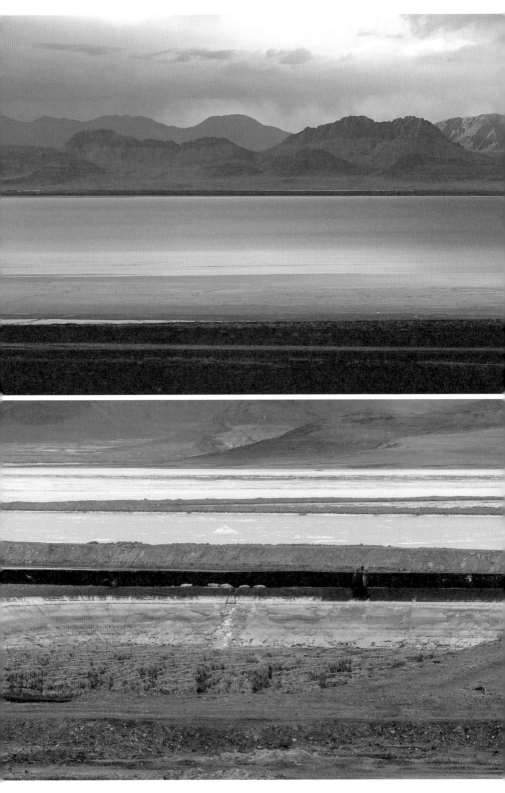

一个多小时的车程，我们来到了隆嘎尔乡，这位所长「为人为到底」，直接联络加油站上的员工为我们提供加油服务。在这里再次表达我们的感激之情，帕江乡公务员为人民服务的精神不只是说说而已，而是落实在行动上。

往返一百多公里的「找油路」总算是获得一个完美的结局，也顺利化解了当天的第二道坎。

第三道坎

今天是个特殊的日子，晚饭时，店老板知道我们自远方而来，为了让我们在异地也能庆祝这个月圆之夜，特别送上月饼给我们解解馋，我们一行五人终于有了一口应节的吃食了。加过油后，大伙迅速赶路，毕竟时候已经不早。

到了月上三竿的九点多，眼见像一团金光的满月从冈底斯山脉徐徐升起，这般浑圆的月亮，是我毕生首见，想必是我们离「天宫」太近了。此刻万籁俱寂，皓月当空，月色如洗，照亮了整个高原，北斗星伴随著明月浮游在天际间。我们索性停下车，在一片寂静的山野中，感受著「明月出天山，苍茫云海间」，荒野中的月圆堪得几回看！所谓「月圆人团圆」，在赏月之余，大家的心思却也不期然的飞回家中，思念家中的亲友。「今人不见古时月，今月曾经照古人」的思绪同

时涌上心头。直到云层笼罩，逐渐把月亮遮盖住，我们才又重新赶路。

今天漫长的车程已令大家疲累不堪，尤其我们的领航员小陈师傅更是辛苦，为了赶路，还抄了捷径走小路。然而荒野上缺乏对照物，方向难辨，一不留神就迷了路。屋漏偏逢连夜雨，更要命的是在一边行进、一边找路的过程中，车子竟陷入浮沙砾石坑中。

刚开始我们都没太在意，直到小陈叫我们下车协助一起推车，车子却越陷越深。大伙把车上行李全部卸下减轻负重，依然未获成功，这才发觉大事不妙。若在平原地区遇到这种事故，尚且麻烦重重，更何况在渺无人迹的高原旷野。小分队试图叫喊求教，却只有听到自己的回声，手机又没有讯号，平生第一次出现了叫天不应，叫地不闻的感觉。我已有留在车上过夜的打算，待到天明后再作安排。

所谓天无绝人之路，终于看到一辆过路的大货车朝我们开来，为我们带来了「绝处逢生」的希望。虽然因为缺乏救援器材而无计可施，无法摆脱困境，但这位来自河南的货车司机了解我们的窘迫，自告奋勇选择留下来陪我们一起想办法。最后，小分队兵分两路，由小赵留在车上陪我，其余小陈、王晶和英子走向山前，一路找寻网路讯号。直至百多米外高地，终于收到断断续续的信号，又在货车司机协助下，打通了 110 求救，告知我们陷车的山区位置。措勤县派出所迅即给予回应，他们会马上派出救援人员，约一个小时就能到达。我们的

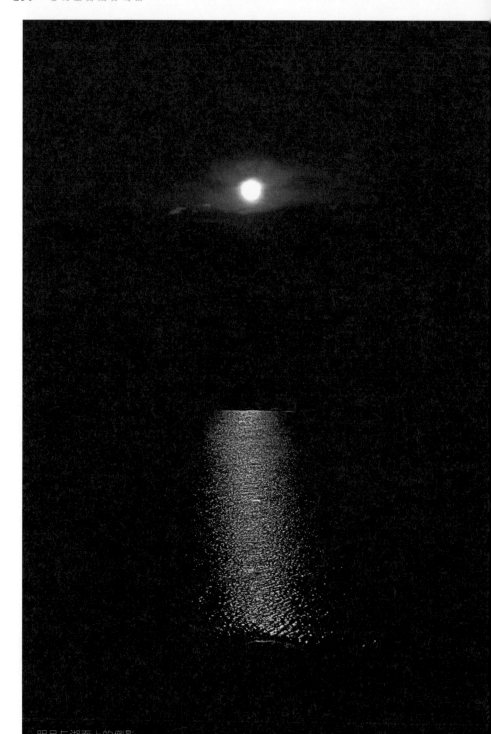

明月与湖面上的倒影

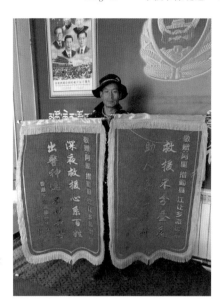

江让乡派出所所长举着
我们寄送的感谢锦旗

希望终于重新燃起。

　　一个多小时后，见到派出所的警车灯光自远而近，登上我们所在的山坡，大家激动地欢呼起来：救星终于来了！公安干警们马上想方设法，先用拖车工具，依旧无法令车子脱困，他们并不气馁，徒手挖开车轮周边的沙土，并连声安慰让我们放心。折腾了近两小时，才把车子稳当地拖出来。考虑四面漆黑一片，容易迷路，干警们还一路护送，直至大路才与我们道别。

　　人生中最特别的一个中秋夜就这样结束了，借这个机会我要再次感谢阿里地区措勤县江让乡派出所的所长和民警同志们，切切实实把人民群众放在第一位，第一时间解决群众遇到的困难，今天回想起来依然无以言谢。

　　深夜救援这事儿还有个后续，我们结束西藏之行后没多久，就收到了江让乡派出所所长发来的一张图片，所长举着我们寄送过去的感谢锦旗，满脸的笑意，一切尽在不言中！

　　这就是我们在中秋节遇上的第三道坎，又是平安渡过，幸甚！幸甚！待我们抵达措勤县酒店时，已是翌日的凌晨四时了。

 Day 16

养足精神重新出发

经历了前一晚的「险象横生」，大家心里都免不了惴惴不安。今日没有像往常那样早早地准备出发，直到日上三竿才上路，折腾了一天还是要好好休息一下补充体力。小陈师傅昨日最疲累，更需要养足精神，以应对今天的路程。

由于车子的避震器已坏了一副，也迫使我们后面的行车越发小心，万一再遭遇类似昨天的事故，未知是否还有那么好的运气，再一次化险为夷。好在大家出门在外惯了，都保持著一颗平常心，一路上除了热议昨天的惊险，继续享受途中漂亮非凡的景致。今天到尼玛的这一段省道跟昨日比起来，路况已好上太多，崎岖的公路对我们小分队来讲已经是小菜一碟了。也许大家经过昨天的历险，往后的路程就会觉得有点平淡、缺乏刺激感了。

车子一路行进在羌塘高原上，几百里路是茫茫的无人区，看不到半间民房村落，因此保持著它原始的美。中途来到一个安静的小湖泊 —— 达瓦措，海拔 4,626 米，坐落在措勤辽阔的大草原上，藏族人心中的月亮湖。这个湖名气不是很大，无法吸引太多旅客专程来此旅游，响亮程度更及不上「圣湖」。贫瘠却广袤的大地上，出现这样一潭平静如镜的湖水，正午时分的炽烈阳光照耀，湖水颜色深浅不一，

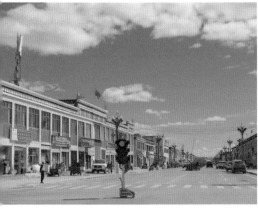

左　措勤县城之景色

右　措勤县城内的特色雕像

呈现从淡绿到湛蓝的渐变。但不管颜色如何转换，湖水都一样清澈通透，看著看著心情顿然舒畅起来。

　　总的来说，阿里全线的路程非常艰苦，不过美景当前，任何艰辛险阻都是值得的。

　　离开达瓦措时，遥遥望去，见到一座雪白无瑕的高山，它就是终年积雪不化的夏岗江雪山。雪山透迤，共有十多座山峰，其中最高的主峰高达海拔 6,822 米，巍然屹立在绵延千里的高原上，雄伟壮丽。

　　关于这座雪山还有一段悲情的民间传说：相传夏岗江雪山原来是一位美丽的少女，许配给了著名的神山冈仁波齐做妃子，谁知在出嫁途中，被一名老头扎古郎－今日改则县洞措乡内的一座山－夺去了贞操。在悲愤之余，美丽少女化成了千年不化的夏岗江雪峰。而她一直流淌著泪水，汩汩不绝，化作雪峰下一处清澈见底的温泉，无声地控诉扎古郎的暴行。

　　夏岗江雪山周边尽是原生态的自然样貌，野生动物自由自在的天堂，运气好的话，或许能见到野马、野驴、红嘴鸥和野牦牛的踪迹。其中尤以高原中的小精灵藏原羚最惹人怜爱，它们在草原上机灵地跳跃，身后带着一撮黑毛的白色屁股，让我们一眼就认出来。虽然大家都很想把车停下来，尽可能靠近，拍下它们趣致的模样，但也不愿惊动它们，深知保持一定的距离，才是对它们的真正爱护。藏原羚和我们远远地彼此「凝视」，估计它们都带著好奇心，但也明了到底谁是高原的主人，谁又是过客。这些生灵生活在高原荒漠，在壮阔的荒野上繁衍生息，天天与严酷的自然环境抗争，适应能力和生命力确实是无比顽强和坚毅！

　　且说整整半天的行程都没有太多起伏和惊艳之处，省道上只有我们一台孤身上路的四驱车。坐在车子里，大家不禁要问一问，到底是我们在欣赏风景，还是我们成为了荒原风景上的点缀？

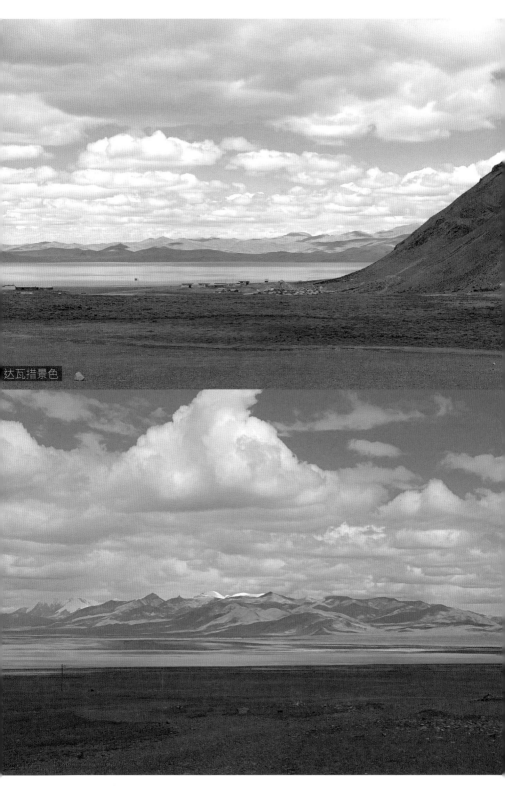

达瓦措景色

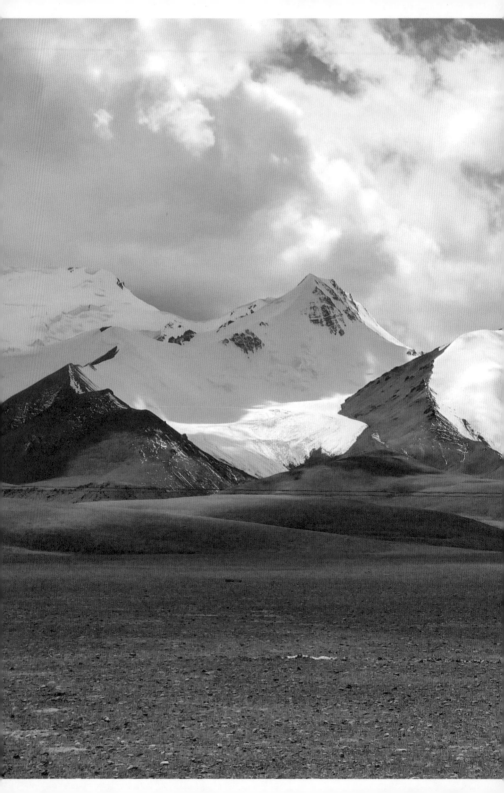

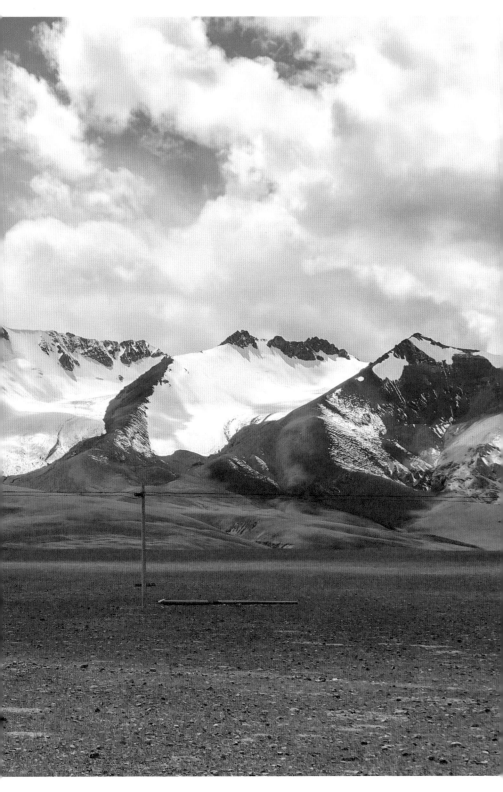

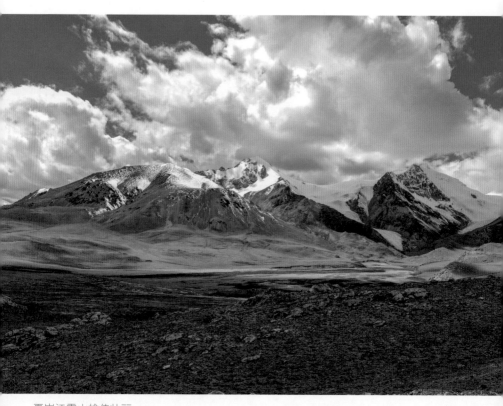

夏岗江雪山雄伟壮丽

羊群

壮阔的沿途风光

探索古文明村落

　　尼玛是我们行程中的倒数第二个住宿点，英子已为大队安排好，我们将在这里安营扎寨两天。如此一来，第二天就不用整理行装，可以从容用过早饭再出发。

　　「尼玛」是一个县城，在藏语中意为「太阳」，大家第一次听到「尼玛」都不约而同发自内心微笑，因为「尼玛」的读音是当今骂人的网络流行语，现在弄清楚「尼玛」是一个县城名字，才不致闹出笑话。

　　今天行程很充实，要进行一次古文明村落的探索。大伙离开尼玛县城，走的是 216 和 317 国道，没多久就开始翻山越岭，走了一段相当长的无人区，净是高山、草甸以及戈壁荒漠，幸好沿途还有一群群羊和牦牛陪伴。大伙在浩渺的蓝天白云下，走过坦荡如砥的高原和恬静碧绿的湖泊，这天天气变化多端，时晴时雨，行路略微艰辛。然而当我们眺看云雾环抱远山，如圣洁的哈达，顿时忘却自己身在荒漠中，心情一下子飞扬起来。再加上英子一路上不断形容即将抵达的圣湖和遗世村落是如何的美，挑拨大家的心弦，恨不得立刻长上翅膀飞越山岭，到那里看个究竟。

　　前往古村落的行车时间约需两小时，尼玛地处藏北高原，平均海拔超过五千米，空气稀薄，气温很低，又常有风雪。每年到尼玛

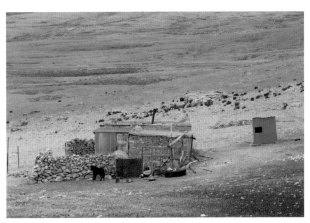

途中经过的简陋民居

旅游的旅客，多半是自驾驴客，大团体的旅行团并不常见到，来这里的旅客都得努力克服和适应高原反应，反观我们小分队出发至今天已十七天了，未曾出现过高反，我们几人都感到相当自豪。

尼玛的总面积约七万三千平方公里，人口却只有三万多人，当地藏民大多以牧业为生。据英子掌握的最新资料，经过近年来政府推行的脱贫政策，目前全县已宣布脱贫了，实是可喜可贺。

我们前几天游过札达的古格王朝遗址，曾经提到过古象雄文明，尼玛以及稍后我们即将到访的文布村落就是一处重要的古象雄文明发祥地。古象雄分为里、中、外三部分，或称为上、中、下，尼玛属于中象雄地区，在藏北一带，也曾发现过多处古象雄的王城遗址，不过往返遗址的路程距离太远，因此未有安排此行程。

传说古象雄的王城就位于文布乡的穷宗，象雄王子幸饶弥沃为了救渡众生，成为雍仲苯教的创始人，苯教认为幸饶弥沃为释迦牟尼前世「白幢天子」的师父。苯教对于西藏文明的重要性，前面已经说过，不再赘述。英子向我介绍，今日藏民有许多习俗，例如转神山、拜神湖、悬挂五彩经幡、放置玛尼堆、使用转经筒等等，其实根源并非佛教，而是来自于象雄时期的苯教。

前往古文明村落的途中风景

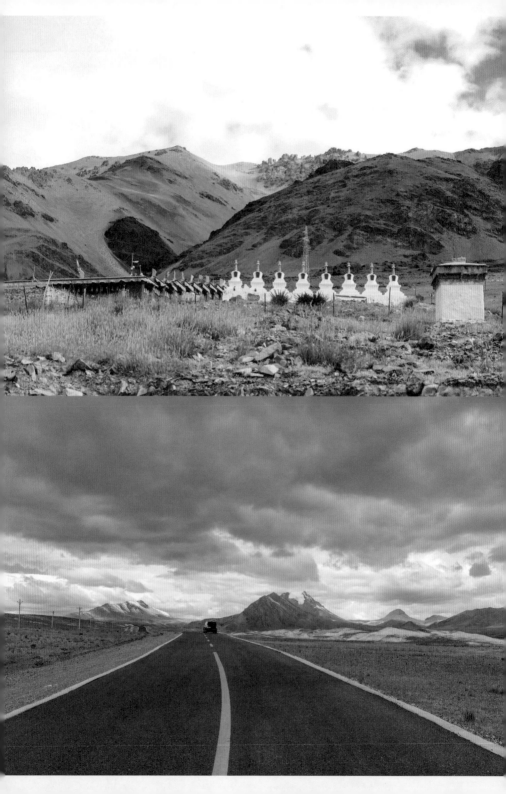

东达山上的玛尼墙和玛尼堆

玛尼堆

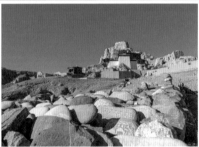

古格王朝遗址前的玛尼石

在西藏各地的山间、路口、湖边、江畔等，到处都可以看到一堆堆垒起来的石头，这就是玛尼堆，基本上一种是堆起的石头，藏语称为「多本」，或是堆成一道墙垣，这种玛尼墙在藏语称「绵当」。石块和石板经常刻有佛教六字真言、神像、各种吉祥图案，或是苯教八字真言等，这种石头就称为玛尼石。西藏原始的宗教信仰来自于对自然万物敬畏和崇拜的心理，自然包括石头本身，其后佛教传入西藏，便已不再使用纯粹的石头，会刻上佛经佛像等，让石头更具有灵气及庇佑的作用。

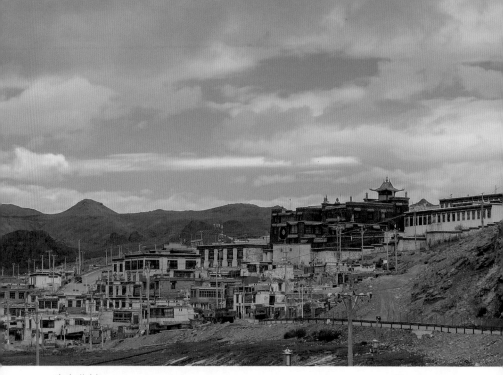

文布北村

　　大伙边听边走，不知不觉文布北村遥遥在望。英子说小村落历史悠久，虽然论起名气，不及我们下一个游访的文布南村。打个譬喻，就是「大餐」前的「前菜」，但依然值得去探索它的精致、它的一景一物。小村庄依山坡而建，民居栉比鳞次。当地有个湖泊叫做当穷措，藏语的意思即「小的当惹雍措」，据说从前它与圣湖当惹雍措是连在一起的。随著阳光照射，湖水呈现如明镜般的透澈碧蓝。

　　在藏区最美的建筑莫过于寺庙了，当穷寺亦不例外。寺庙在村子的最高处，赭红色的外墙建筑，格外引人注目。当穷寺距今已有三百多年，属于藏传佛教噶举派的寺院，而噶举派下又有很多分支，它是当中最大一个派系，叫噶玛噶举。寺庙的大门半开，我们进入时，里面有几位老人家在转经筒前正襟危坐，虔诚念诵，完全不理会外界打扰。大伙接著登上寺庙的高处，放眼望去，天高云淡，远处群峰顶端还积著白雪，与寺庙的赭红、当穷措的湛蓝组合成完美绝配的天然图画。

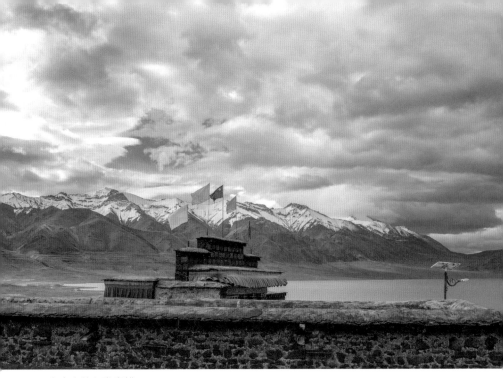

寺庙高处与当穹措

　　离开了当穹寺，我们一路向前开到与文布北村相隔约四十公里的文布南村，两村距离虽不算远，但却存在著两种不同的信仰。文布北村的信仰是藏传佛教，而南村的信仰是西藏最古老的宗教 —— 苯教。

　　「自古逢秋悲寂寥，我言秋日胜春朝」，今日恰逢秋分，到达文布南村时临近中午，可以看到男男女女村民正忙于在一大片金黄色的青稞地里开镰收割。据英子介绍，藏区的秋收是有讲究的，会选择「黄道吉日」才收割。我们下了车，徒步走进田里，难得的是他们都很乐意让我们拍摄，小分队成员再次用镜头记录下如同《拾穗者》的一幕。村民们一边忙著飞舞镰刀，偶有闲话家常，声音中透著笑意，兴之所至还会放声高歌，原生态的唱法粗犷、声音明亮有力。小陈在旁见状，还主动上前帮忙捆扎。我感受到他们既有对宗教的虔诚，又有对美好生活的追求，陶渊明所形容的「桃花源」也不外如是。

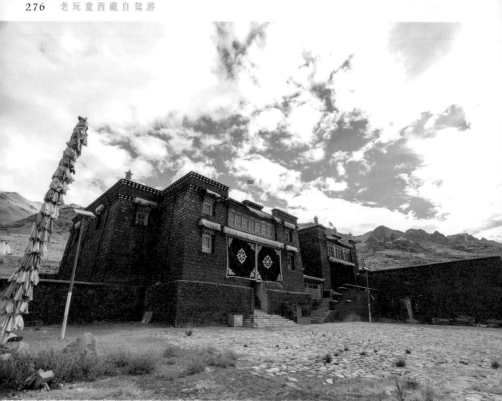

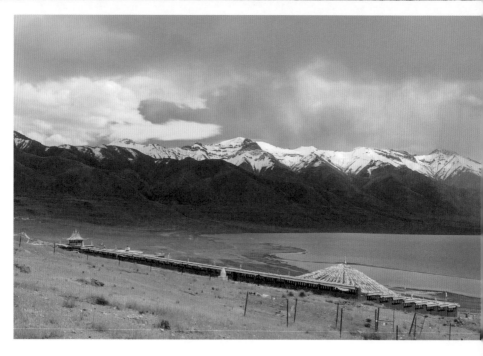

　　文布南村所在地海拔四千六百多米，首先映入眼帘的是一座座用石头砌成的藏式民居，民房同样是依山面湖而建。村子面积并不大，进村道路蜿蜒曲折，可以见到目前有不少正在兴建中的工地，看样子是在修筑旅馆。午饭时间已届，当地妇女带著小孩到农地和工地为亲人送水送饭。我们尝试与对方交谈，然而遇到的当地成年人都不太讲汉语，但小朋友很有礼貌，落落大方，且能听讲普通话，看得出是当地普及教育的成果。

　　文布南村名气大，最主要因为它附近的当惹雍措和达果雪山。古象雄王朝在全盛时期的疆域极其辽阔，还有辉煌灿烂的古象雄文明，不少古象雄王朝的遗址和文物就位于达果雪山和当惹雍措区域，在此处被考古学家挖掘出来，惜因时间紧迫，未能逐一参观，只有事后透过查阅资料去作了解。

　　当惹雍措为南北走向，是西藏面积第四大的湖泊，三面环山，唯有南岸达果雪山东侧有一个缺口。达果雪山有七座山峰，很像七座整齐排列的金字塔。达果雪山连同当惹雍措被奉为雍仲苯教的神山圣湖，是古象雄文明的摇篮。英子用手指向湖的一边，表示在悬崖山洞中有一座玉本寺，据说是目前最古老的苯教寺庙，供奉的是狼面女神，依旧香火鼎盛。藏民会在湖四边的泉池沐浴，目的是为了洗去罪孽和驱除百病。

当穹措全景

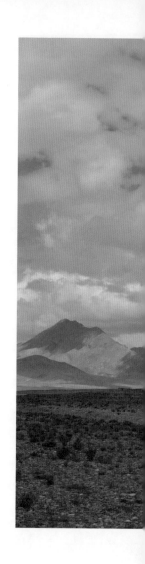

前面提到过，「雍措」在藏语中的意思是碧玉般的湖，当惹雍措也当得起这个名，湖水湛蓝到失真。英子反复强调，在她心目中，此乃西藏最美丽的湖。受到这般壮丽环境的感染，我和英子一时兴起，换上了当地藏族的服饰，临湖畔载歌载舞，摆起各种姿势拍照留念，甚是有趣。

待大家兴尽离开时，又见到原本在田里劳动的村民，这时他们刚用过午餐不久，利用农休时间，两位大叔居然在田里摔角娱乐，我们在旁见了，不由得一起欢呼助兴，把场面一下子弄得沸腾热闹起来！

别过古象雄文明发源地，我们沿著湖边一路走过去，途中天公又变脸，从晴空万里到乌云压顶只不过几分钟的时间，转瞬间倾盆大雨落下，不过刚好降落在湖中央，让大伙不致成为衣衫尽湿的「落汤鸡」，还让大家欣赏到一场别具特色与趣味的雨景。我们在湖边期待雨后七色彩虹的出现，守候片刻，仍未能如愿，唯有带点儿失望折返尼玛。

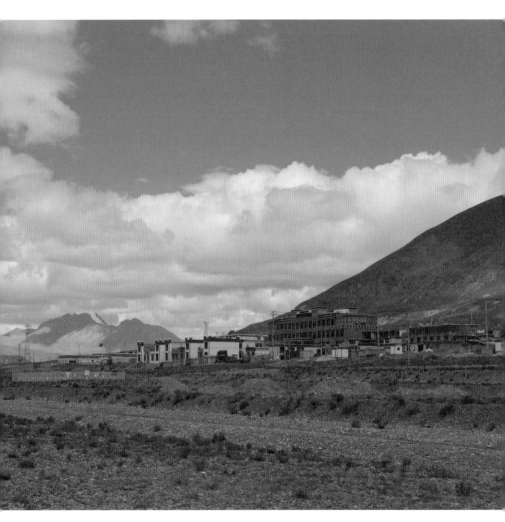

上　文布南村景色
下　文布南村里的
　　村民们

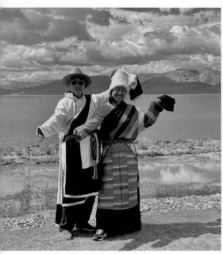

与英子换上了当地藏族的服饰，临湖畔载歌载舞，
摆起各种姿势拍照留念

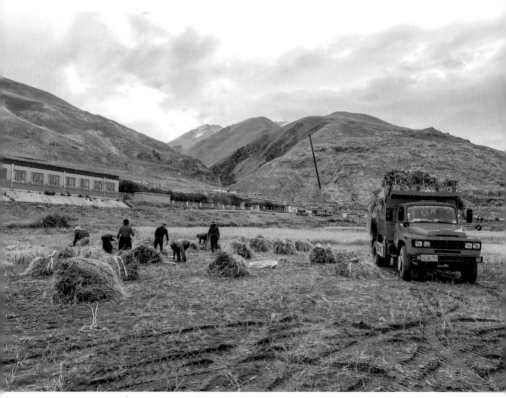

收割青稞

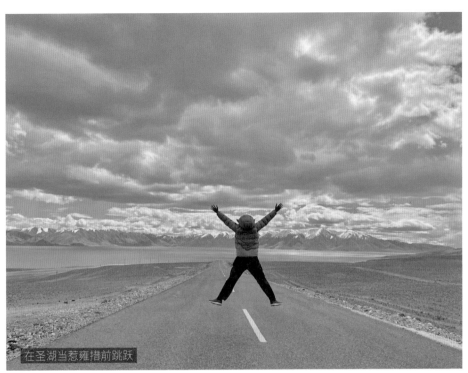

在圣湖当惹雍措前跳跃

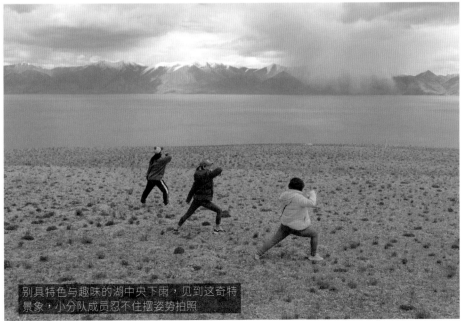

别具特色与趣味的湖中央下雨，见到这奇特景象，小分队成员忍不住摆姿势拍照

当惹雍措景色

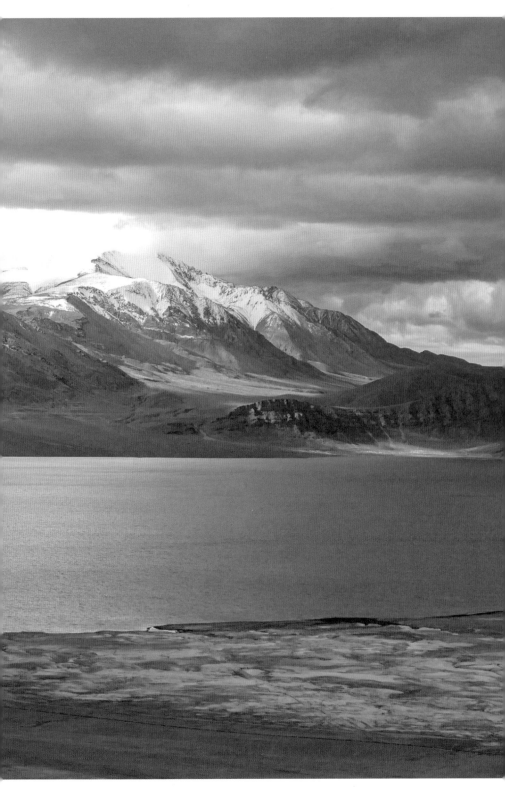

一「措」再「措」的一天

　　导游英子说，今天是我们最多「措」的一天，当然不是说会犯最多的错误，在藏语中，「措」是湖泊的意思，亦即今天一路上将会经过一个接一个的湖泊。阿里北线上的一措再措太多了，有名气的也好，不知名的也罢，分散在荒原旷野中，如同一颗颗的高原明珠。英子警告我们，在绕行「措」的时候，会经过湿地、草甸，有平坦的路段，也会走一段很长的搓衣板路，路程将会相当艰苦。「搓衣板路」这说法我听来觉得很新鲜，经解释，才知道原来是指路面长期经过车行辗压，形成像洗衣板凹凸不平的路面，「搓衣板路」实在太形象化了。

　　虽然如此，比起我们中秋节那天的经历，已好得多了。况且今天薰风习习，阳光灿烂。小分队沿著 317 国道前行，刚离开尼玛不久，在公路的两边就见到不同的景观：右面是长满牧草的山坡，这些牧草都已显得枯黄，后面横列著高度相若的黄土丘陵，犹如一条巨龙横卧在高原上；左边却是广漠无垠的草原，散落在草原的牦牛如点点繁星。我们走走停停，不时停下来欣赏与拍摄路上的草原美景。

　　前行不久，左侧出现了一个湖泊，这就是今日行程的第一个措 —— 达则措。它是个咸水湖，湖边铺上一层白色的盐结晶，彷佛蓝得透澈的湖水配上了白色蕾丝般的「裙边」，岸上则有一片淡红的灌

木，蓝、红、白三色相间，互相辉映，又是一处不可多得的人间美景。

　　我们沿著好似没有尽头的国道走了约一个多小时，行程的第二措 —— 恰规措终于出现在前方。湖的面积接近九十平方公里，从地图上看起来，形状相当不规则。其实恰规措与我们接下来会遇到的错鄂措和色林措原本是相连的。许久以前，由于地壳运动、气候变迁等因素，使得湖水退却，从而分成了几个大小不一的湖。这里的道路并没有设在湖边，为了更接近湖泊，我们把四驱车开到嵌进湖中的小半岛上。下了车，小旅伴王晶一个箭步走到湖边，估计被湛蓝的湖水所吸引，正想尝尝湖水的味道，立即被英子劝止，原来恰规措也是咸水湖之一，湖水苦涩，若贸然饮用，就要酿成「大错」了。

　　恰规措看起来并不像其他高原湖泊那般广阔无边，显得有点小巧玲珑。湖边有藏民挂起的五彩经幡，在旷野中随风飘扬，周边绛红色的山体，映衬著一汪湖蓝，著实是个理想的摄影地点，小分队的女队员们又再次充当起模特儿，我按下快门，将她们的倩影和身后的美景一起留住。

　　此时已是午饭时间，这儿四野人烟罕见，离最近的城镇仍有一段相当远的距离。虽然大家有备而来，早就准备了便当，但英子建议我们继续前行，到错鄂措和色林措才用餐，那里风光更是优美。

达则措景色

途中遇到呈粉紅色的小湖

恰规措景色

　　于是众人继续 317 国道的征途，又经过一个多小时车程，四驱车下了国道，来到一片黄土砂石的旷野。这里可以算是个秘境，通常旅游团并不会来此，大概只能见到自驾或包车前来的旅客。在这么大的湖区，一眼望去，看到的人不超过二十个，非常清静。

　　旷野左右两侧各有一个湖泊，分别是色林措和错鄂措。两个措一大一小，色林措是盐湖，而错鄂措则是淡水湖。英子先让大家认识盐湖色林措，它是目前西藏第一大湖，而在二〇〇四年之前，它仍然屈居在纳木措之后，因为全球天气暖化，冰川融化，导致水位上涨，湖面扩张，居然因此「吞并」了周围的一些小湖泊，就这样「勇夺」西藏第一大湖的称号。色林措同时也是我国仅次于青海湖的第二大咸水湖，湖水面积为 2,391 平方公里，东西长七十多公里，宽度二十多公里，看起来如同大海般辽阔深远，经常无风起浪，甚至有「魔鬼湖」

左边为色林措，右边为错鄂措

之称。但有别于「鬼湖」拉昂措那样「谢绝生物」，色林措可是藏北野
生动物的天堂呢！

　　色林措为什么有「魔鬼湖」之称呢？这离不开关于它的传说：很
久以前有个叫色林的魔鬼，无恶不作，经常出没在高原，让当地的居
民不得安生。后来藏传佛教宁玛派的始祖莲花生大师打败了色林，色
林一路逃亡，最后钻进了湖里，大师便让湖中的七个精灵看管，使色
林无法再出来危害人间，藏人因此将湖称为「色林堆措」，也就是「色
林魔鬼湖」的意思。

　　这一路走过来，我们算是见到了无数大小措，但若认为色林措
跟其他措没什么两样，那就真是大错特错了！英子说，为了更加感受
到湖的浩瀚无边，得登上色林措旁约两百米高的崖坡。我们先请小陈
师傅把车开上山坡，不过他担心车子辗过满地碎石的坡路，会再出状

上　爬到高处看色林措
下　色林措一隅

况，犹豫再三，最后大家决定以徒步方式攀爬上去。在如此高海拔的地方要登上山坡，即使大家互相扶持，登到山坡顶时，我和其他人都不例外，早已气喘吁吁了。

我俯首望去，距离湖面有数百米的高度，确实有点惊心动魄，但视野极佳，毫无阻碍，可将整个高原湖看个透彻。远方湖面与天际相连，湖水如变色龙一般随著光影不断变幻。站在山崖边，脚下踏著砂石，让我更加小心翼翼，不敢掉以轻心。苏东坡先生讲「高处不胜寒」，但一些难能可贵的绝美景色却往往仅在高寒之处才可见到。

广大无边的色林措有种天地阔远的荒芜感，面对此景更加深切体会人类之渺小，不免心生「念天地之悠悠，独怆然而涕下」之感慨。在山坡上赏景之余，听到一旁有位藏族青年对著色林措呢喃诵经，虽然我们一句都听不懂，却能够理解他对宗教的虔诚。

方才提到，这个湖因为不断扩张，已经吞并了周边很多小措，周围更成了一个卫星湖区域。湖水的外延使得高原野生动物有更多繁衍生息的机会，同时却也意味著岸边土地逐渐被吞噬，已有湖区附近的牧民因此不得不撤离迁移。按目前的发展来看，色林措水域还在不断增长，想必也将会对当地居民带来更大的影响。

大伙在崖坡上逗留了好长一段时间，留恋著「魔鬼」之大美，几经催促才终于后撤下来。措见多了，大家不免渐渐地犯了审美疲劳。

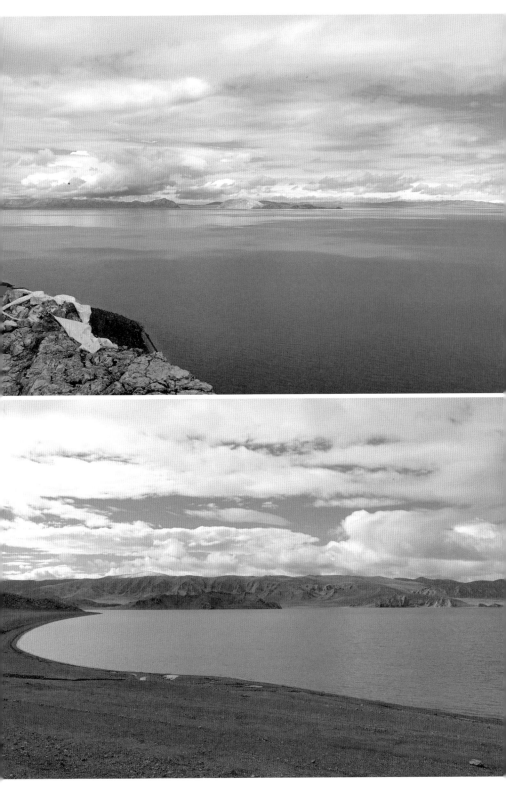

与错鄂措合照

然则每一个措有它独特之处，值得细细品味。

色林措的右边是错鄂措，两湖相距不到一公里，南北相望，左边湖水厚重如大海般广阔，右边是水色澄碧的淡水湖，显得娇小秀气。我们面对清澈如镜的湖席地而坐，享用了迟来的午餐。

若干年后，这个波光粼粼、惹人怜爱的湖泊会不会被它的「邻居」色林措吞并？错鄂措前途未卜，我们一边欣赏湖景，一边臆测大自然可能会如何变动。

再往前走就是大伙告别藏北高原前的最后一站——班戈县，也就是今晚夜宿之地。临进入县城前，最后一措是正逐渐被「魔鬼湖」蚕食鲸吞的班戈措，又叫「傍格湖」，也是咸水湖，盛产细鳞鱼，同时是当地最早发现与开采硼砂的区域。过了桥进入湖区，班戈措的湖水清澈而碧绿。然而珠玉在前，我们已见过那么多或壮美或秀丽的湖泊，对班戈措已无心理会，并未多加停留，便直奔县城而去。

经过一天接二连三的措，我的西藏阿里行程终于接近尾声了。

与错鄂措合照

　　在藏语中，班戈即「吉祥保护神」的意思，因为境内的班戈措而得名。班戈县位在两个著名的大湖色林措和纳木措之间，山势较为平缓，且有开阔的草原，南方纳木措周边更是水草丰富，因而县境内拥有众多适合放牧牛、羊、牦牛等的天然草场。话虽如此，班戈平均海拔依旧有四千七百米高，与其他藏北城镇一样，空气稀薄，气候寒冷，冬季长且多风雪。

　　班戈全县面积有三万多平方公里，人口约四万人，过去曾属于贫困县之一，在政府的扶贫政策帮助下，具有相当成效，在二〇一九年，已脱离贫困的行列。因圣湖纳木措位于南面，每年转湖的藏民纷至沓来，更是外地旅客来到西藏旅游的必到之处，加上县内的孜日贡巴寺、色林措等景点，都带动了当地旅游业的发展。此外，境内藏有多种矿产资源，包括硼砂、锡、云母、油页岩、玉石等。

错鄂措一隅

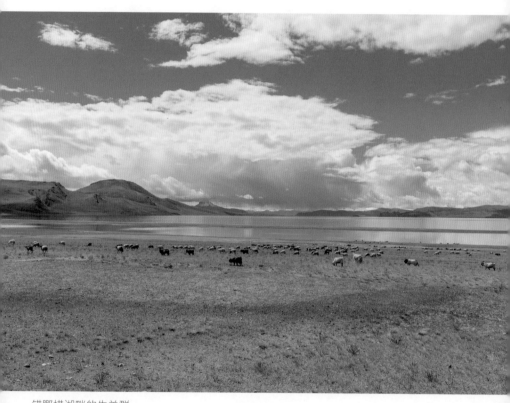

错鄂措湖畔的牛羊群

错鄂措景色

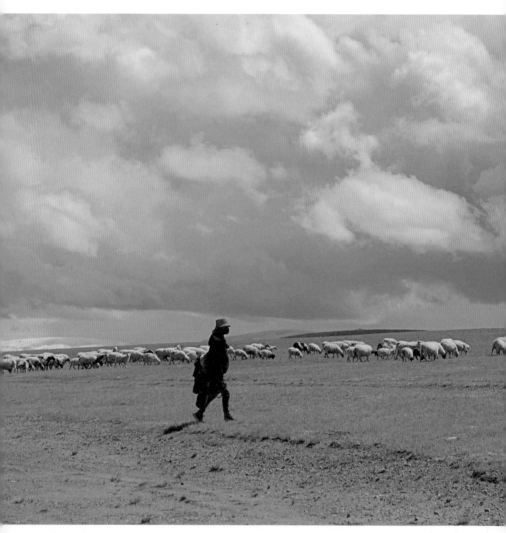

牧民与羊群

途中景色

再见了，藏北阿里

由于这里是阿里的最后一站，大家在县中心区的酒店安顿后，连忙利用晚餐前的空隙到商业中心逛一逛。中心区的道路宽敞，人车不多，两旁屋宇低矮，未见高楼大厦。我们在县中心时间有限，用过晚饭，就回酒店准备隔日的回程了。

始料未及的是，当我们一觉醒来，天已降大雪，窗外景色白茫茫一片。大家担心路况变差，事不宜迟，马上启程，这也意味我们就要告别藏北阿里了。我们计划沿 663 乡道，中途先到当雄，再转京藏高速回到拉萨。看来今天注定要在大雪纷飞中行走了。

雪中的高原像是一部年代久远的经典默片，苍茫天地间，除了皑皑白雪之外，所有的色彩都在刹那间消失，万物也顿然安静下来，那真有「忽如一夜春风来，千树万树梨花开」的意境。也因为大雪的原因，一路上能见度不高，小陈师傅驾驶车子也格外地小心翼翼，速度减慢，避免路面上的积雪令轮胎打滑。途中行经的村庄、溪涧、草甸和田野复盖厚厚一层白雪，即使是觅食的牦牛、羊群身上也披上了一身白衣，仿佛一夜之间换了人间。

漫漫长路，彷佛没有尽头

左　天地复盖一层白雪，彷佛一夜
　　之间换了人间
右　雪地里穿短袖嬉戏拍照的旅客

　　都说「五岳归来不看山」，经过这些天高密度观赏一个又一个的措，「措」过了还是「措」，大概回去以后可以不用再观湖了。行至今天第十九天，我们一路上看遍各种景观，也经历了四季的气候，似乎已经没什么特别期待的了。心中只有一个念想，就是顺利回家。

　　但很多事情往往都是这样，越没有期待，反而越能得到意想不到的回报。途径巴木措时，就有这样的感觉。巴木措是一个咸水湖，海拔 4,555 米，位于纳木措的北方，是它的姐妹湖。尽管有纳木措的盛名在侧，巴木措依然把我们惊艳到了。到这里的时候，雪已经停了，视野变得清晰，美丽的湖岸曲线一览无余。四下静谧无人，只有远处的雪山静静伴著眼前如镜的大湖。大雪刚过，水面映出湛蓝晴空，湖边的玛尼堆留下了人们美好的祝福，怎么看都像梦境一般。我们稍微花了一些时间在此逗留，企图把如斯的胜景留住。

　　大家继续上路，雪时停时续，在念青唐古拉山脉沿途欣赏高山雪景，「四顾尽荒原」，满眼白茫茫。途经班戈与当雄县交界处的确龙措，这本来也在我们行程之内，可惜此时大雪又至，于是被迫改道前往纳木措。

途中经过的村落与藏民

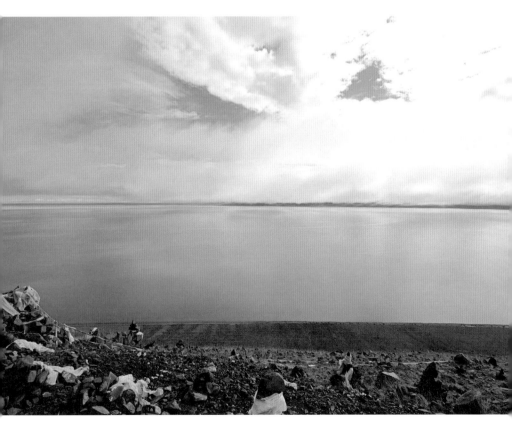

巴木措景色

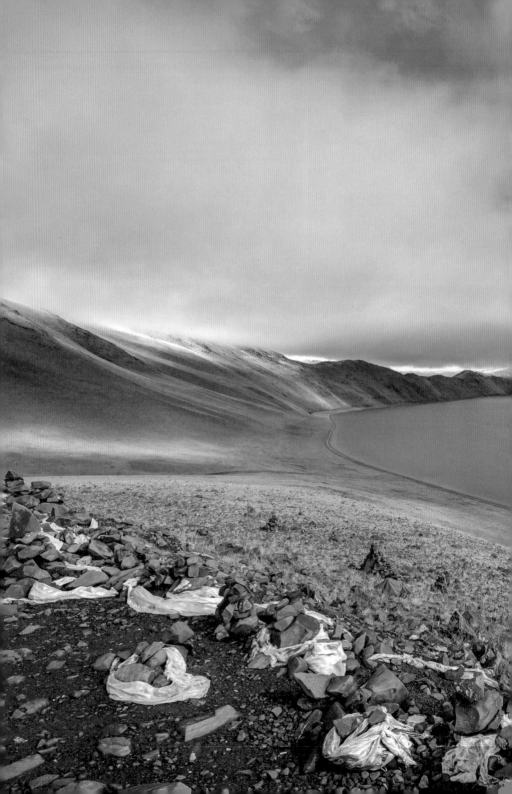

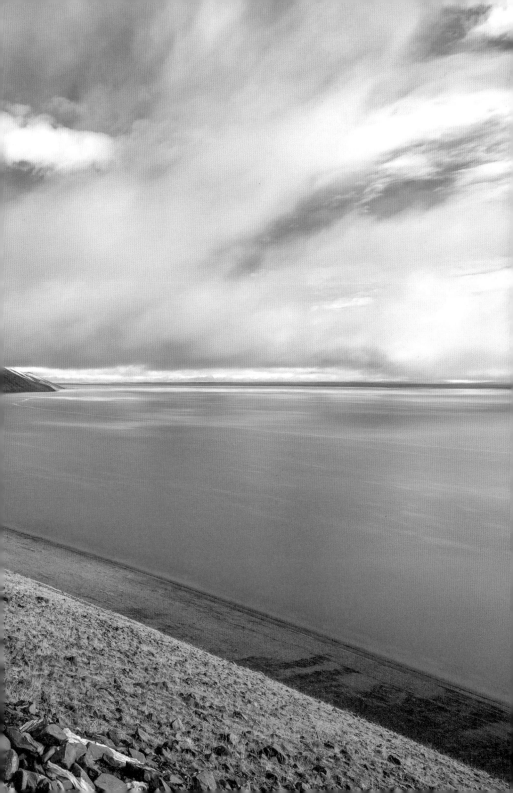

荒野中一座孤独的小桥

上　与巴木措合影
下　巧遇一列青藏铁路火车

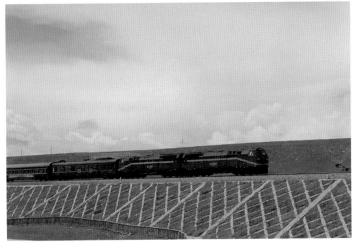

　　纳木措是西藏三大圣湖之首，在藏语中是「天湖」的意思，单从名字就能看出它在藏民之中的崇高地位。本来也是我们行程的重中之重，但大雪纷飞的天气下，我们无缘近距离一睹「天湖」风貌，只能请求小陈再将速度减慢，好让我们透过车窗远观湖色，尽管云层遮挡，「几分朦胧几分清」中亦可窥得其美。纳木措是我们此行的最后一「措」，之后经过海拔 5,190 米的那根拉山垭口，也是我进藏以来最高的垭口之一，同样是海拔五千米以上生命禁区的山口。我不愿意放弃最后这一显身手的机会，再攀上垭口高处观景台，眺望纳木措。

　　从垭口沿环山公路下来，景色又不一样了。公路夹在崇山峻岭之间，连绵的群山被纯净无瑕的白雪盖住，前面的公路像一条弯弯曲曲的银带系在山腰，而我们的车正行走在黑白的影像间。山坡上偶见到雪地嬉戏的旅人，也见到一对恋人正在拍摄婚纱照，我太佩服他们为了留下美好的一刹那，而瑟缩在冰天雪地中。

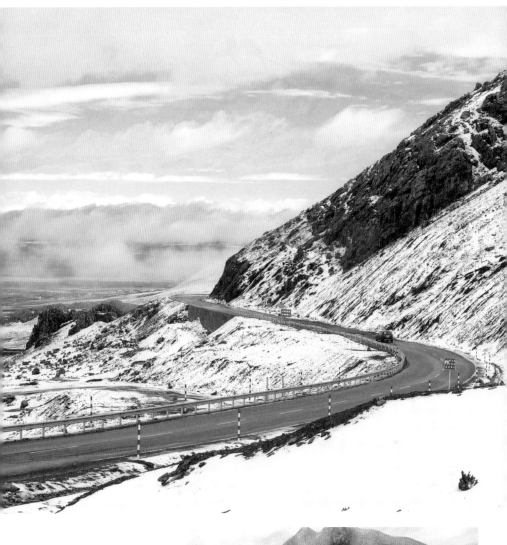

上　从那根拉山眺望纳木措

下　那根拉山垭口石碑

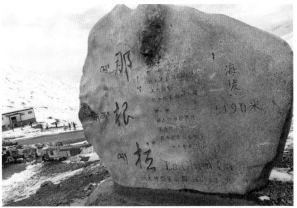

在藏族人民心目中，天珠是神的化身，
是天降石，带眼天珠以单数较稀少

　　终于抵达拉萨，我再度来到八廓街，找寻「西藏三宝」中的天珠。西藏三宝指的是绿松石、珊瑚和天珠，除了天珠外，其余两宝我都拥有和收藏了。八廓街很多佛教法器的专卖店都陈列了天珠，不过要分辨珍品，非要拥有眼力不可，否则容易买到人工合成的赝品，就白白浪费了金钱。

　　天珠又叫做「天眼珠」和「猫眼石」，产于西藏、不丹、锡金等喜马拉雅山高原地域，被认为是世界上最稀有的珍贵宝石，在藏族人民心目中，天珠是神的化身，是天降石。它位列「西藏三宝」之首，也是雍仲苯教的圣物。据说藏人在五千多年前便发现天珠的特别，他们把天珠作为吉祥物，佩带可以消灾避邪，增强免疫力。若用现代科学的角度来解释，天珠是九眼石页岩，它本身含有玉质及玛瑙成分，还包含多种稀有的天然元素，尤其「镱」这种特殊元素的磁场相当强烈。

　　天珠根据上面的图腾样式或眼数而有品级的差别，通常带眼天珠以单数较稀少，九眼天珠即一颗天珠上有九颗「眼睛」的圆点，是天珠中的极品，除了价格可观之外，市面上亦极难寻得。现在市面上大多是加工的工艺品，要找到天然的天珠真的要靠眼光和缘分。但尽管现今仿制天珠的技术成熟，仍可在清水或灯光下观察表面的自然纹路来辨别真伪。为了丰富收藏，我走入专卖店碰碰运气，经过千挑万选，一颗一眼天珠最终得到我的青睐，决定把它带在身上，祈求带来好运！

　　最后，经过当地朋友的介绍，我又来到专门经营唐卡的店家。在欣赏之余，亦选购作为纪念与收藏品。

　　唐卡是一种画在布或纸上的图像，尺寸大小不一，小的可以随身携带，而在藏族传统的雪顿节上，哲蚌寺的唐卡大到可以盖住山壁。在西藏访游多间寺庙的过程中，措钦大殿上都可以欣赏到珍贵的壁画和唐卡，是属于藏传佛教和苯教的作品。唐卡大多绘制宗教的故事和佛祖人物等，也有以历史、文化、民间传说和世俗生活为题材，可说是「藏文化的百科全书」，这种独特的绘画艺术，具有鲜明的风格与民族特色。唐卡的特点之一就是色彩十分鲜艳，能传承百年甚至千年，使用的颜料基本上都来自天然的材料，例如金、银、珍珠、玛瑙、珊瑚、绿松石、青金石、孔雀石、朱砂等矿物，或是藏红花、茜草、大黄等植物。若想要购买唐卡，价格差异非常大，主要视艺术家的知名度和绘制的时间工序而定。一幅标准尺码的唐卡，一般至少要花上两、三个月时间才能完成，艺术家对绘画唐卡要求严苛，又有一连串的仪式，包括选布、固定画布、上胶和打磨、打线、勾草图，然后再到上色、勾线和开脸等等繁复的工序。这次我挑选了一幅已请喇嘛加持过的「观音像」唐卡，送给老伴作为她「整寿」的吉祥礼物。

　　最后一晚，大伙依然入住老朋友经营的六星级瑞吉度假酒店，再一次远眺布达拉宫，有始有终，也为此次行程划上一个圆满的句号。

　　我终于告别「荒漠的天堂」，又重回「文明的人间」。

后 记

关于这次的西藏行，其实并非我的原始计划。我原先是打算前往新疆的，但因为疫情这个不可抗因素，无奈之下临时转战西藏，却也因此成就了一段可遇不可求的难得之旅。

荀子《劝学》曰：「不登高山，不知天之高也；不临深溪，不知地之厚也。」没有阿里之行也体会不到这片高原，为何自古以来被人描述成独一无二的地域。这里独特的地貌奇观，恶劣的自然环境下坚韧的藏族人民，荒原中沸腾的生命，翻越的一座座高山，经过的大江大湖，这都成了我余生宝贵的经历。我一边执笔写下，一边镜头收录，每一瞬间都是和大自然的相遇。此次旅途的确相当辛苦的，还潜藏著不少风险，但也让我收获了极大的快乐，「身处地狱，眼在天堂」，只有亲身走过才真切地感受到「最美的风景一直在路上」。

西藏有著虔诚铸造的千年不变的信仰，但也有著肉眼可见的沧桑巨变，从以前的无路可走到一条条通天之路的建成，每一条路都承载著无数人的奉献牺牲和精神信仰，这些路穿过荒原，驶往圣湖，奔向茂林，通达高山之巅。

天地有大美而不言，我们唯有怀著敬畏之心，保持热爱，感谢自然赠予我们的美景。

随著世界陆续重新开放，我也开始奔赴下一个星辰大海，去感受海阔天高和自然壮美。

旅行结束了，但我对这片雪域高原的期待才刚刚开始。有这样的山水中国，人文中国，才是我们的美丽中国。我且以我手中的笔和镜头「立足中国大地」，把中国故事记录下来。

十分感谢几位好友在百忙之中接受我临时又紧急的邀约，为我这本新书写序：

- 澳门大学教授程祥徽
- 紫荆杂志社长杨勇
- 德国雷根斯堡大学经济学博士水敏
- 亨达证券投资顾问股份有限公司董事长刘惠玲

最后，再次感谢陪同我走过逾千公里荒原大地的四位年轻旅伴的沿途照顾，就用我在途中学到的藏民祝福语：「扎西德勒」！

西藏，我一定再来！

老玩童

西藏自驾游

邓予立 著

责任编辑 叶秋弦

装帧设计 简隽盈

排　　版 简隽盈

印　　务 刘汉举

出版

中华书局（香港）有限公司

香港北角英皇道 499 号北角工业大厦 1 楼 B

电话：（852）2137 2338

传真：（852）2713 8202

电子邮件：info@chunghwabook.com.hk

网址：http://www.chunghwabook.com.hk

发行

香港联合书刊物流有限公司

香港新界荃湾德士古道 220 - 248 号

荃湾工业中心 16 楼

电话：（852）2150 2100

传真：（852）2407 3062

电子邮件：info@suplogistics.com.hk

印刷

美雅印刷制本有限公司

香港观塘荣业街 6 号海滨工业大厦 4 楼 A 室

版次

2024 年 3 月初版

©2024 中华书局（香港）有限公司

规格

16 开（210mm x 148mm）

ISBN

978-988-8861-27-9